陈之佛

「名家讲稿」

陈之佛

学画随笔

陈之佛 ◎ 著

上海人民美術出版社

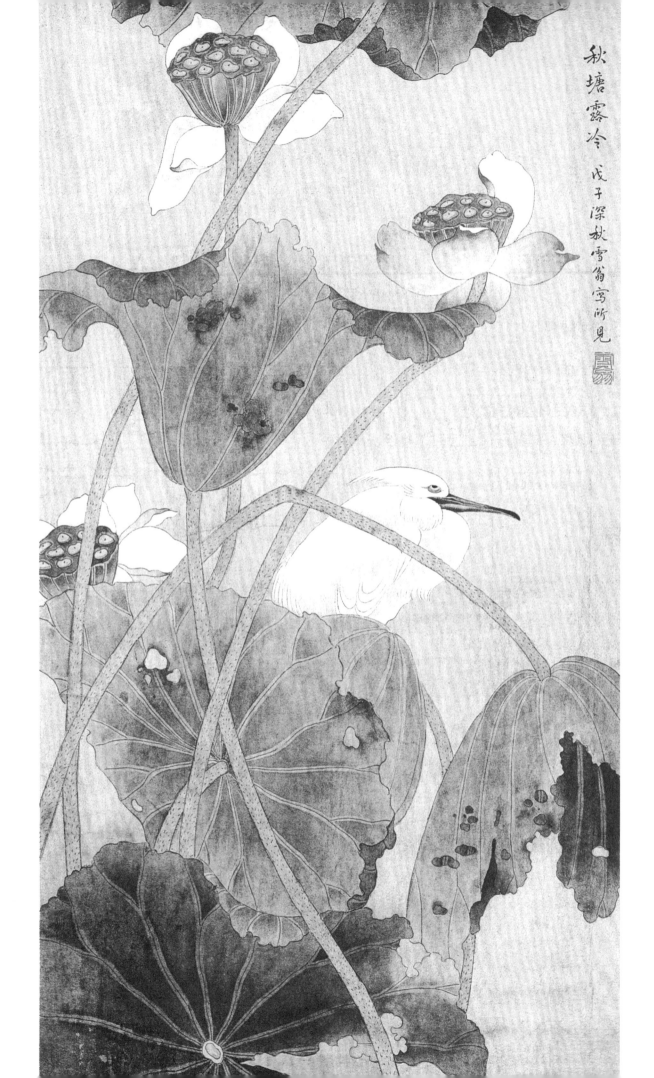

秋塘露冷

戊子深秋雪翁写所見

秋塘露冷

前言

陈之佛，又名陈绍本、陈杰，号雪翁。浙江余姚人。是我国清代著名画家，工艺美术家，曾经留学日本学习过图案，回国后从事工艺美术教育，作为20世纪极其重要的工笔花鸟画大家，他与北方的于非闇并称工笔花鸟画坛南北两座高峰，有"南陈北于"之称。

陈之佛1916年毕业于杭州甲种工业学校机织科，留校教图案课。1918年赴日本东京美术学校工艺图案科学习，是第一个到日本学工艺美术的留学生，1923年学成回国，曾创办尚美图案馆。先后在上海艺术大学、上海美术专科学校和南京中央大学艺术系任教授，并承担书刊装帧设计工作。新中国成立后历任南京大学教授、南京师院系主任、南京艺术学院副院长、中国美协驻江苏分会副主席。多次举办花鸟画展，并出访东欧，进行学术交流。出版有《陈之佛画集》《陈之佛画选》等。1982年起，他的遗作参加中国20世纪五位名画家传统画展，在法、英、美等国展出。

陈之佛自幼即对绘画有浓厚的兴趣，终其一生进行工笔花鸟画创作、研究、教学，用他丰厚的学识和深厚的绘画功力，使工笔花鸟画这一画种得以再次复兴。陈之佛继承我国绘画的优良传统，广泛汲取自唐至宋元以来的诸名家之长，并注重写生，吸收图案的装饰性，使工笔花鸟画以工笔的形式，直通写意的境界；其独创积水法，融写意手法于工笔之中，形成清新俊逸、雍容典雅的风格，

无论境界和技法，都将工笔花鸟创作推进到了一个崭新的历史高度。他早期的工笔花鸟画风格，只要追求雅洁清幽的"冷逸格调"，多描绘寒梅、冻雀、秋菊、残荷、沙汀、凫雁等题材，无论大幅还是小品，皆笔墨精妙、刻画入微、真切感人。当时，他沉湎于绘画技法的钻研，不太表达对时局政治的看法，所作多为萧疏清冷之情调。新中国成立后，再到新时期欢娱明快的"热烈气氛"，在追求唯美的同时，画面更多呈现出一种新精神。反映了他对社会、人生的感悟与看法。整体风格则在现代图式之中流露出精致秀逸、淡雅明丽的古典气质。

除绘画之外，陈之佛还身体力行，探索中国的图案设计。1923年，陈之佛在上海福生路德康里2号创办"尚美图案馆"，接洽染织图案设计的订单任务，为当时各大丝绸厂设计了大量图案纹样，并培养设计人员。他的图案设计广取博收，较多地受到了日本、西欧、印度和埃及风格的影响，往往采用日本明治维新后的新纹样格式和印度纹样作素材，适当汲取明清织锦图案特色，最后洋为中用、化古为今，而独创己风。

陈之佛在晚年征引中国画论中闪光的只言片语，归纳阐释图案形式与艺术处理的"十六字诀"——乱中见整、个中见全、平中求奇、熟中求生，主张"在变化中求统一，在统一中求特别"。

本书主要是陈之佛的画学文章的汇集并加上相关的画稿、写生稿，本书分为国画研究与花鸟

画、艺术鉴赏与工艺美术等内容板块，并配以丰富范图，对全面了解陈之佛的画学思想有很好的借鉴意义，亦可指导学习工笔花鸟画。陈之佛对中国画有很深切的体会，见解往往使人信服，比如他在《学画随笔》一文中谈临摹和写生：

"凡临摹名作，必须探讨其笔墨，嘘吸其神韵。若徒求形似，食而不化，亦复何益。"

"写生之道，贵求形似，然不解笔墨，徒求形似，则非画矣。东坡诗云"论画以形似，见与儿童邻"，其意即在乎是。而世之拙工，往往借此以自文其陋，可称大谬。殊不知不求形似，正所以求神也。若任意涂抹，物非其物，亦非画矣。古人有不似之似之语，此非造妙自然，莫能至此。"

他又在另外一篇文章《中国画的"形似"与"神似"问题》中说："我想我们为避免绘画创作中的如实描写，或者是现象罗列，无视生活实际，强调笔墨趣味，一味追求表面形象等一些情况，在今天，所谓'以形写神'这个优秀的民族绘画传统，还是值得我们继承、学习和发扬光大的。"

这些看法无疑对当代国画创作都有很好的指导意义，而本书中此类清通的见解还有很多。鉴于陈先生论述的广泛，本书汇编难免有错谬之处，尚乞读者见谅。

上海人民美术出版社

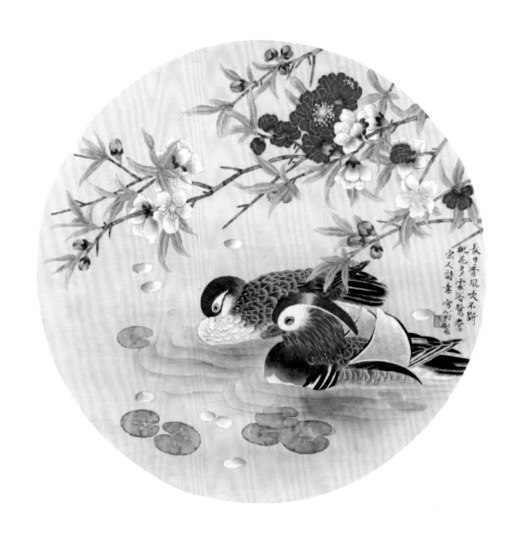

■ 目 录

上 编

国画研究与花鸟画

学画随笔

画以熟中带生，乱中见整为胜。

学画须辨似是而非者，如甜赖之于恬静，尖巧之于冷隽，刻画之于精细，枯窘之于苍秀，滞钝之于质朴，怪诞之于神奇，臃肿之于滂沛，薄弱之于简淡，失之毫厘，谬以千里。

凡画之沉雄萧散，皆可临摹。唯一冷字，则不可临摹。

论画之巧拙，山水当拙胜于巧，花鸟当巧胜于拙。余谓山水应有七分拙，花鸟应带三分拙。若仅求其巧而不解于拙，则流于薄弱矣。

作画贵静净，静则雅，净则美。静在心灵之修养，净在技巧之修养。

凡临摹名作，必须探讨其笔墨，嘘吸其神韵。若徒求形似，食而不化，亦复何益。

写生之道，贵求形似，然不解笔墨，徒求形似，则非画矣。东坡诗云"论画以形似，见与儿童邻"，其意即在乎是。而世之拙工，往往借此以自文其陋，可称大谬。殊不知不求形似，正所以求神也。若任意涂抹，物非其物，亦非画矣。古人有不似之似之语，此非造妙自然，莫能至此。

邹一桂《小山画谱》有云："画有两字诀，曰活曰脱。活者，生动也，用意用笔用色一一生动，方可谓之写生。或曰当加一泼字，不知活可以兼泼，而泼未必皆活，知泼而不知活，则堕入恶道而有伤于大雅。若机

秋荷鹡鸰图

1

在我，则纵之横之，无不如意，又何尝不泼耶。脱者，笔笔醒透，则画也纸绢离，非笔墨跳脱之谓。跳脱仍是活意，花如欲语，禽如欲飞，石必岐嶒，树必挺拔，观者但见花鸟树石而不见纸绢，斯真脱者，斯真画矣。"此小山言写生之道。余以为活而兼泼则神现，泼而不活则仅见霸气，霸则伤雅矣。脱为解脱，不拘不囚之谓，故过于求脱，亦反有失处。

王石谷云："山水皴擦不可多，厚在神气不在多也。此诚秘诀。龚半千云：画柳不可太工，工则板滞无情；又不可离法，离法则少摇飏风致。"亦是妙语。

凡状物者，得其形，不若得其势；得其势，不若得其韵；得其韵，不若得其性。形者，方圆平扁之类，可以笔取者也。势者，转折趋向之态，可以笔取，不可以笔尽取，参以意象，必有笔所不到者焉。韵者，生动之趣，可以神游意会，陡然得之，不可以驻思而得也。性者，物自然之天，技艺熟极而自呈，不容措意者也。此竹懒语。能明乎此，可以言画矣。

写生先敛浮气，待意思静专，然后落笔，方能脱尘俗，发新趣也。此正叔语，正是写生家所当着意。

尝见论画一则，有云："绘事有五，写生临摹，谓之学画，画之基也；博览广见，赏心悦性，谓之读画；阐理说法，辨宗别派，谓之论画；目视之所接，语言之所称述，汇合融化，发而为图，谓之作画。此则形体物，有美已臻，用笔设色，能事尽矣。若夫通法理之极诣，抉宗派之精英，不泥成法而有法，不拘定理而合理，准古准今，深入浅出，无古无今，优游自用，信乎挥毫，如获神助，谓之写画，画之至境也。"吾故曰，画之基技也，其次情也，其次知也，其次意也，及其至也神也。学养所关，岂口哉。水到渠成，其毋躁乎。

石谷言设色云："前人用色，有极沉厚者，有极澹逸者，其创制损益，出奇无方，不执定法。大抵裱丽之过，则风尘不爽，气韵索矣。唯能澹逸而不入于轻浮，沉厚而不流为郁滞，傅染愈新，光晖愈古，乃为极致。"此中秘方，非静悟不可得之。

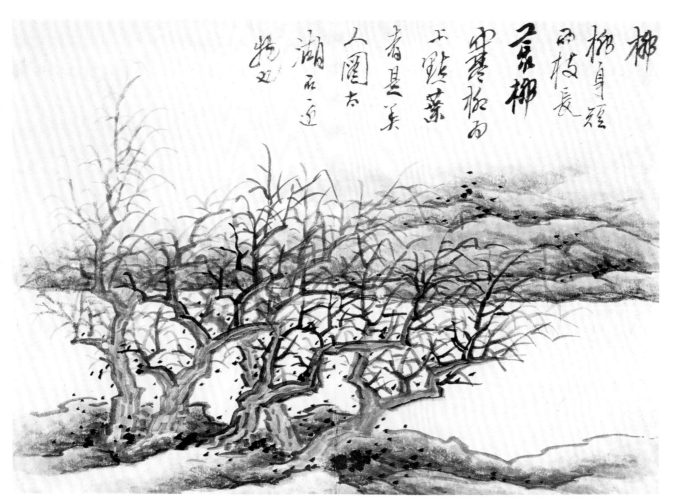

柳树画法　清　龚贤

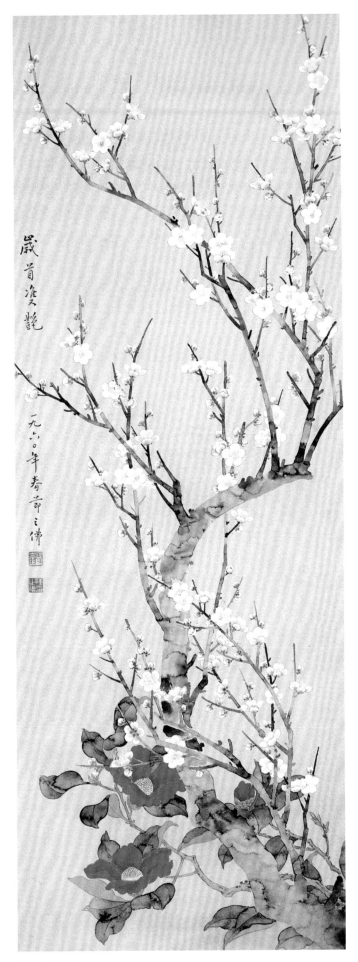

岁首双艳图

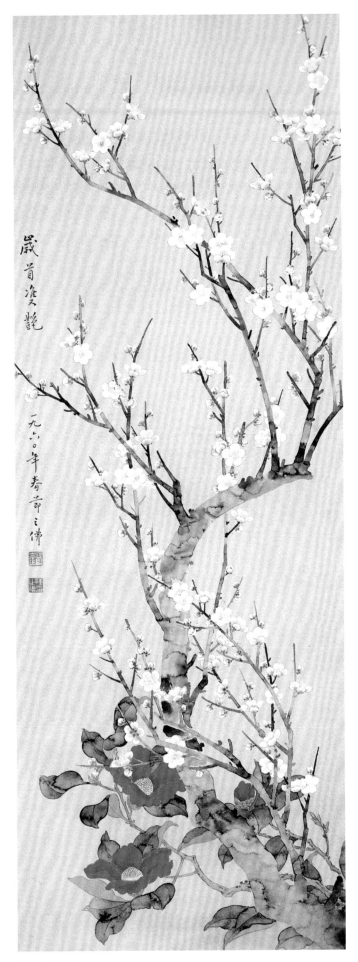

山水仿古人，唯唐子畏一派为最不易。子畏蹊径，全学李晞古，而笔以遒劲过之。盖子畏天姿高妙，画理洞明，而又不点一苔以藏拙，便笔笔生辣，脱尽纵习气。唯此一派与习气甚近，稍不见秀，即落画师魔界。

山谷论文云："盖世聪明，惊彩绝艳，离却静净二语，便堕短长纵横习气。"画道亦当作如是观。

"夫天然姿态，造化可师。而众史赵趄，寡能此事。岂松烟筠管，寻迹尚易；渍粉堆朱，茫昧失传耶？为指醇疵，约略有四：一曰浓不堆垛，二曰淡不浅薄，三曰密不杂乱，四曰疏不空旷。轮廓既泯，苍赤是恃，刻意浓堆，力求艳丽，必致渣滓凝滞，气韵汩没，则堆垛之病也。防其堆垛，挽以轻倩，粉地戒厚，染工斳深，崇尚淡雅，希冀鲜明，必致稚嫩乏力，浮弱失神，则浅薄之病也。救其浅薄，济以丛杂，花外加花，叶中添叶，林泉寥鹑，眉目纷披，必致仿像其色，瑗逮其形，则杂乱之病也。矫其杂乱，返以稀疏，减而又减，略求更略，简省太过，点缀缺如，必致意味萧索，精神寒瘦，则空旷之病也。祛其四病，进以四美。淡敷数次，渐进浓酽，云锦霞绮，融洽分明，艳而不失之俗也。渍痕重叠，烘晕滋润，露珠江练，掩映澄鲜，淡而不失之枯也。纵横交错，层累郁盘，重山复水，以多为贵，密而不失之繁也。风筛月漏，云断泉流，一树一花，以少为贵，疏而不失之散也。盖体不树骸，有骨同于无骨；形能包气，无骨胜于有骨。故剪彩终鲜生意，斲绣焉能飞动。何如五色之锦，各以本地为采也。"此节见于迮朗《绘事雕虫》。余谓艺事、创作，悉从束缚中挣扎得自由，从统一中酝酿出变化。迮朗于画之浓淡疏密，指出一种理法。法本束缚，但学画必自束缚之法始。浓淡疏密在适乎其中之时，乃见寓统一于变化，亦即是由束缚中挣得自由时也。所谓艳而不失之俗，淡而不失之枯，密而不失之繁，疏而不失之散，自是进于得心应手、脱化于法之境矣。

王冶梅云："凡画之初作功夫，处处是法。久则熟，熟则精，精则变，变则一片化机皆从无法中出，是为超脱极致。或有笔不应起处而起，

有别致；或应用顺而逆笔出之，尤奇突；或有笔应先而反后之，有余意。"黄山谷云："如虫蚀木，偶尔成文。吾观古人妙处多如此，正所谓有法归于无法者也。从不从处处是法精熟已极，便纵笔超脱，未有不入狂怪一途耳。"

王石谷云："画石欲灵活，忌刻板，用笔飞舞不滞，则灵活矣。"

"凡作画不可拘守一家。如江村平远，宜师大年、惠崇；叠巘重峦，宜师叔明、贯道；烟雨空蒙，宜师方壶、房山；疏林竹石，宜师云西、幻霞；用墨师仲圭；用笔师子久；枯树师营邱；垂柳师松雪。"此李乾斋鉴语。"笔意峭拔，则本大痴；山谷浑厚，则仿巨然。摹古人者，原在脱化，不求形似也。"此王耕烟自题画句。

苏东坡记孙知微作画云："始知微欲于大慈寺寿宁院作湖滩水石四堵，营度经岁，终不下笔。一日仓皇入寺，索笔墨甚急，奋袂如风，须臾而成，作输泻跳蹙之势，汹汹欲崩屋也。"孙知微奋袂如风，须臾而成湖滩水石四堵，说者谓为神助其成。予尝细究其故，所谓神者，实即灵感也。心理学家谓在潜意识中酝酿所成之情思，猛然涌现于意识者，便是灵感。则知微营度经岁，终不肯下笔，实以其所思索在潜意识酝酿已久，及至成熟，乃奋袂如风，须臾而成也。

文可以别体类，余谓画亦可以别体类，简约、繁丰、刚健、柔婉、平淡、绚烂、谨严、疏放也是。笔简意赅，神情毕露者，画之简约体也。细密精致，丰满充实者，画之繁丰体也。雄伟健劲而有气概者，笔之刚健体也。温雅秀丽而富神韵者，画之柔婉体也。笔迹浑璞，不假妆点，而力求真纯者，画之平淡体也。意匠巧妙，赋彩鲜妍，而力求丽者，画之绚烂体也。统体用密，不逾规矩，精微谨细，一笔不苟者，画之谨严体也。笔形简，得之自然，不加雕琢，不论粗细，随意落

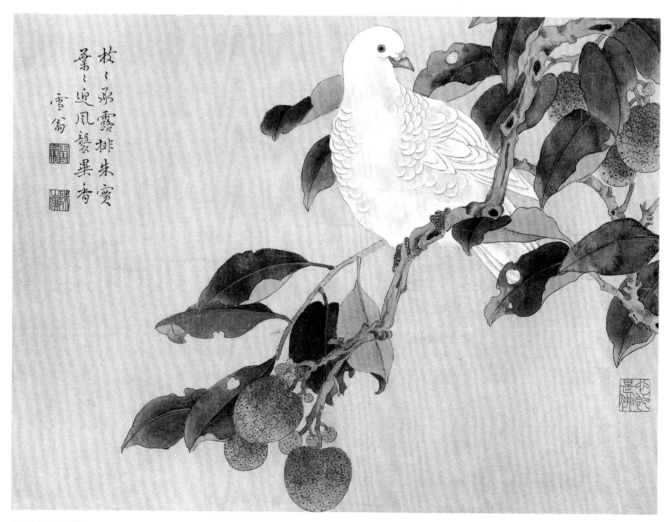

荔枝白鸽图册页

笔，意溢乎形者，画之疏放体也。

《宣和画谱》有云：“易元吉尝于长沙所居之舍后开圃凿池，间以乱石丛篁、梅菊葭苇，多驯养水禽山兽，以伺其动静游息之态，以资于画笔之思致，故写动植之状无出其右者。”宋罗大经《鹤林玉露》云：“唐明皇令韩幹观御府所藏画马，幹曰：‘不必观也，陛下厩马万匹，皆臣之师。’李伯时工画马，曹辅为太仆卿，太仆廨舍御马皆在焉，伯时每过之，必终日纵观，至不暇与客语。”《鹤林玉露》又云：“曾云巢无疑工画草虫，年迈愈精，余尝问其有所传乎，无疑笑曰，是岂有法可传哉。某自少时取草虫笼而观之，穷昼夜不厌。凡恐其神之不完也，复就草地之间观之，于是始得其天。方其落笔之际，不知我之为草虫耶，草虫之为我也。此与造化生物之机缄盖无以异，岂有可传之法哉。”明李日华云：“黄子久终日只在荒山乱石、丛林深筱中坐，意态忽忽，不测其为何。又每往泖中通海处看急流轰浪，虽风雨骤至，水怪悲诧而不顾。噫，此大痴之笔所以沉郁变化，几与造化争神奇哉。”清迮朗《绘事雕虫》云：“万物可师，生机在握，花坞药栏，躬亲钻貌，粉须黄蕊，手自对临，何须粉本，不假传移，天然形似，自得真诠也。”观以上数则，可知中国名家作画，对观察自然亦重视。说者谓西洋画重写实，故须精密观察自然，中国画不重写实，无须观察自然，非确论也。盖中国画家，深察自然，往往摄取对象精神，舍其不必要者，而抉取其必要者，加以夸张，中国画之特色，即在斯。

清戴熙《习苦斋画絮》云：“东坡在试院用朱笔画竹，见者曰世岂有朱竹耶，坡曰世岂有墨竹耶。善鉴者因当赏诸骊黄之外。”

艺术之最后成就，往往简单而深刻。然欲达此目的，必先经过苦练，求其精确。若着手便简易，则流于肤浅俗滥矣。

于冗处求清，乱中寻理，交枝接柯，繁花乱蕊，虽多不厌，此言画梅之体格也。疏而不脱，密而不乱，因变纵横，得其理，则一叶不为少，万竿不为多，此言写竹之体势也。

“花木正面如与人相迎，竹亦然。凡画竹，一枝之叶有阴阳向背，左右顾盼，上下相生，一竿之

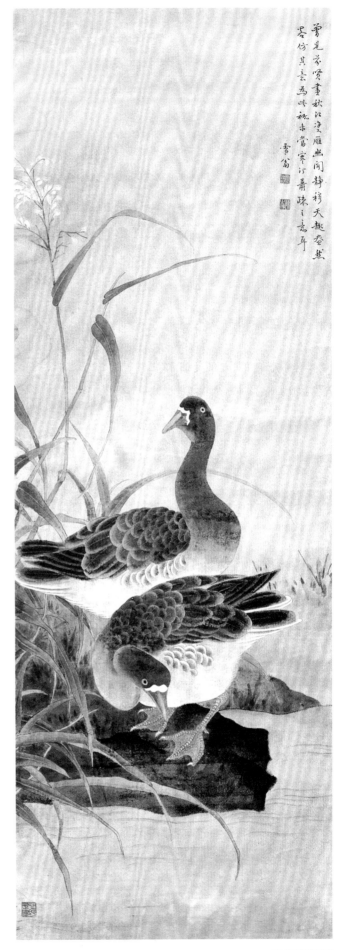

秋江双雁图

枝叶有迎面后面，左右两面，上面下面；一幅数竿，有宾主，有掩映，有补缀，有衬贴，有照应，有参差，有烘托，得此法者，不论繁简，看去俱八面玲珑。"见蒋和《写竹杂记》。

"笔笔而为之，叶叶而累之，岂复成竹？"汪之元语。"古所传名迹人物，其妙者多出于潇洒流利，而不在于精整密致。盖精整密致者，人为之规矩；潇洒流利者，天然之变化也。但初学者起手便欲潇洒，势必至散漫而无拘束，于是进取难几，终归无得。学者先当取极工整者，以为揣摩之本，一勾一拂，务穷其故，深识当时运思落笔之意，久久为之，必自有生发意思。再以较量折算之法，时时照顾，如古所谓丈山尺树，寸马豆人，一一无差，是则所谓尽乎规矩者也。日渐纯熟，能至不深求而自合，不刻意而无违，规矩在手，法度因心，任我意以为之，无不合古人气局，乃潇洒流利之致，溢于楮素之间矣。今之学者概有二病，皆关资禀：天资驽下者，狃于规矩，死守成法，起手功夫非不好，而拘挛拙钝之弊已成，虽好学不倦，难几古人地位。天资高朗者，心期纵逸，忽易卑近，涉心便解，不耐深求。而脱略率滑之弊，遂至害事。且前此筑基之功未足，以致心高手涩，反而凑拍不来，渐渐退落，何暇问与古人合不合哉。然愚则以为，二者未始不皆可成就也。驽下者，稍识规矩，日加开拓，一见妙迹，刻意以求其合，更得名师益友日为补助，读书明理以通天地气机之化，自得渐渐灵动，日复有悟，而求进不已，不难心神朗彻，所谓以鲁而得之者也。高朗者，耐心烦琐，俯就规矩，莫忽近以图远，毋遗小而务大，敛之束之，以防其气之矜，沉之凝之，以固其心之轶，时时望古人之难到，时时觉己习之难除，功夫日进，而无敢少自满足，自然内力日深，而精华卒不可遏，其潇洒流利之致，更非驽下所成者可及矣。呜呼，中行之质，有几人哉？有志者诚能先识资禀之何如，而进退出入之各得其宜焉，其所成就，总有可观，信今传后，何至独让古人。"读沈宗骞《芥舟学画编》，有此一段，可为初学准绳。

仕女之工，在于得其闺阁之态。唐周昉、张萱，五代杜霄、周文矩，下及苏汉臣辈，皆得其妙。不在施朱傅粉，镂金佩玉，以饰为工。（见汤

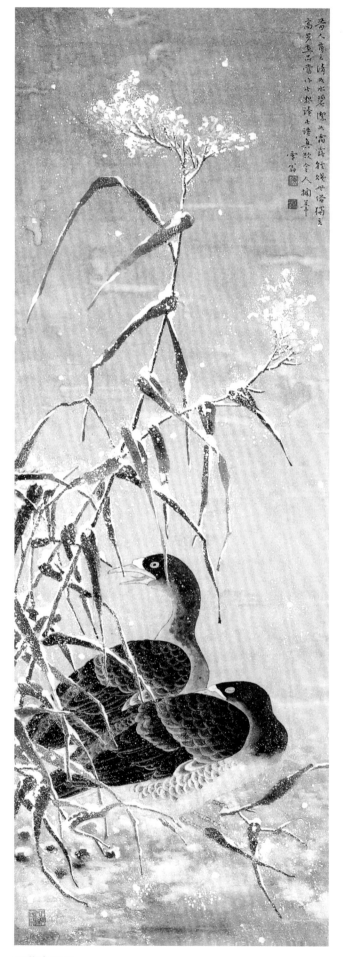

雪芦宿雁图

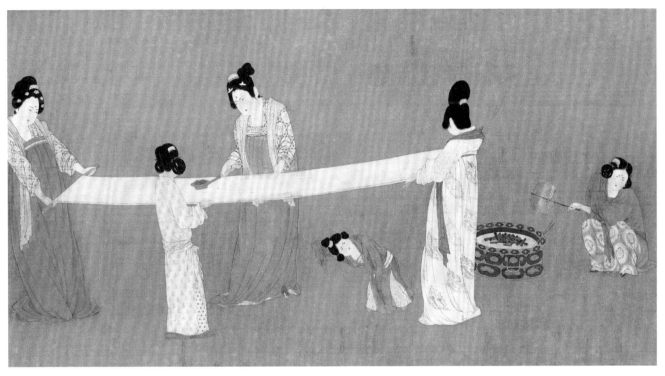

捣练图卷（部分）　唐　张萱

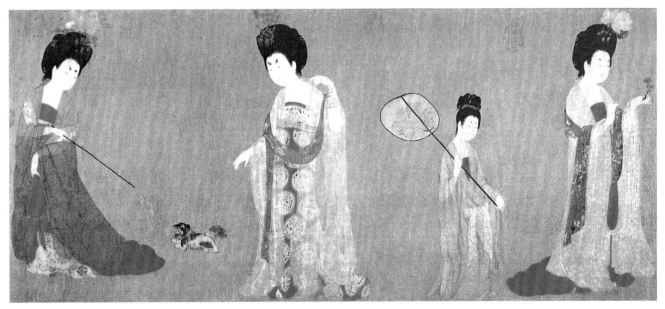

簪花仕女图卷（部分）　唐　周昉

厔《古今画鉴》）周昉画美人多肥，杨庵以为当时宫禁所尚。盖肉不丰足，生色髑髅；肉丰而骨不肥，一田家新妇耳。且征《楚辞》"丰肉肥骨调以娱"及"丰肉微骨体便娟"证之，并引《石渠录》"天厩无瘠马，宫禁无瘁容"，故韩干画马亦肥。（见程庭鹭《箬盒画麈》）古人画仕女立体，或坐或行，或立或卧，皆质朴而神韵自然妩媚。今之画者，务求新艳，妄极弯环罄折之态，何异梨园子弟登场演剧与倡女媚人也，直令人见之欲呕。昔桓温纳李势之妹为妾，置诸斋中，其妻操刀袭之，李情辞凄婉，妻还刀曰："我见犹怜，何况老奴夫！"李当危急惊惧时，犹令妒妇易妒为怜，即此以思，风韵所生，固不在生娇作态也。（见张庚《国朝画徵录》）观以上三则，即可明乎画仕女法矣。

李伯时在彭蠡滨，见野马千百为群，因作马性图，盖谓散逸水草，蹄齚起伏，得遂其性耳。知此则平日所为金勒玉羁，圉官执策以临者，皆失马之性矣。

"余偶阅时画《赤壁图》，舟中类作一僧，余戏笔加冠作道士形，旁观皆笑，以为浪然耳。余曰，此实录也，盖东坡赋中所云'客有吹箫洞者'，乃绵竹道士杨世昌也。若佛印足迹未尝一至黄，徒以优场中所见为据，正矮人观剧，村汉说古耳。""世传墨竹始于五代，郭崇韬夫人李氏，于月下就窗纸摹影，殊有真态，嗣后遂相祖述。此臆说也。前是王摩诘，已有开元石刻，成都大慈寺灌顶院，已有张立墨竹壁一堵，孙位、张立、董羽、唐希雅，皆晚唐人，与崇韬同时，宁有闺阁散笔，遽流传作诸人之范耶。"以上两则俱见《六研斋笔说》。

汪元之拟画竹六法：一曰胸中成竹，二曰骨力行笔，三曰立品医俗，四曰气韵圆浑，五曰心意泼刺，六曰疏爽淋漓。

白居易《长庆集》有吟画竹云："植物之中竹难写，古今画竹无似者。萧朗下笔独逼真，丹青以来唯一人。人画竹身肥臃肿，萧画茎瘦节节竦。人画竹叶死赢垂，萧画枝活叶叶动。不根而生从意生，不笋而成由笔成。野塘水边碕岸侧，森森两丛十五茎。婵娟不失筠粉态，萧飒尽得风烟情。举头忽看不似画，低耳静听似有声。"

"余尝论画，以为人禽、宫室、器用，皆有常形。至于山石竹木、水波烟云，虽无常形而有常理。常形之失，人皆知之；常理之失，虽晓画者有不知。虽然，常形之失止于所失，而不能病其生。若常理之不当，则举废之矣。以其形之无常，是以其理不可不讲也。"见苏东坡《文集》。

宋彭乘《墨客挥犀》所记有云："欧公尝得一古画，牡丹丛其下有一猫，永叔未知其精妙。丞相正肃吴公与欧阳公家相近，一见曰，此正午牡丹丛。何以明之，其花敷妍而色燥，此日中时花也；猫睛黑睛如线，此正午猫眼也。有带露花，则房敛而色泽，猫眼早暮则睛圆，正午则为一线耳。"所谓欲穷神而达化，必格物而致知，世之画者，往往不虑于此，睹斯文可以悟矣。

"物有定形，石无定形。有形者有似，无形者无似。无似何画，画其神耳。"此醇士语。

原载1947《学识杂志》第一卷第十期

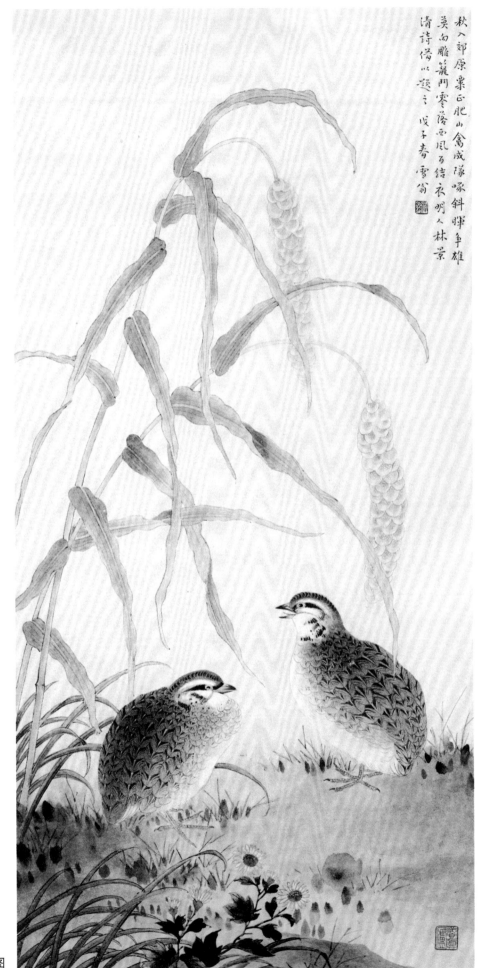

秋入郊原粟正肥山禽成隊啄斜畦爭雄
羨如雕籠門零落西風石结衣明人林景
清詩借以題之戊子春雪翁

秋谷鹌鹑图

中国画的"形似"与"神似"问题

最近江苏美术家协会召开座谈会,讨论"关于山水画的时代精神""怎样继承和发扬国画优秀传统"等问题,十分活跃,这是好现象。近几年来江苏国画工作由于党的正确领导和画家们的努力,取得了巨大成绩。但问题还是有的,提出来进行讨论和争鸣,对于今后国画创作的提高和发展,特别对国画的推陈出新,大有好处。这里我想提出国画上的"形似"和"神似"问题来研究,但认识不深,又不全面,提出来的目的是为了抛砖引玉。

"形似"和"神似"问题,自古以来就为画家所重视,从一千几百年前的两晋时代以迄近代,几乎历代都有名家著论。东晋顾恺之首先提出"以形写神"的说法,从此以后,不论创作或评画,常常涉及形和神的问题。如唐张彦远《历代名画记》中说"夫象物必在于形似,形似须全其骨气,骨气形似,皆本于立意而归乎用笔",又说"若气韵不周,空陈形似,笔力未遒,空善赋彩,谓非妙也"。五代荆浩《笔法记》说:"叟曰:'若不求术,苟似可也,图真不可及也。'曰:'何以为似?何以为真?'叟曰:'似者得其形,遗其气;真者气质俱盛。'"宋袁文说:"作画形易而神难,

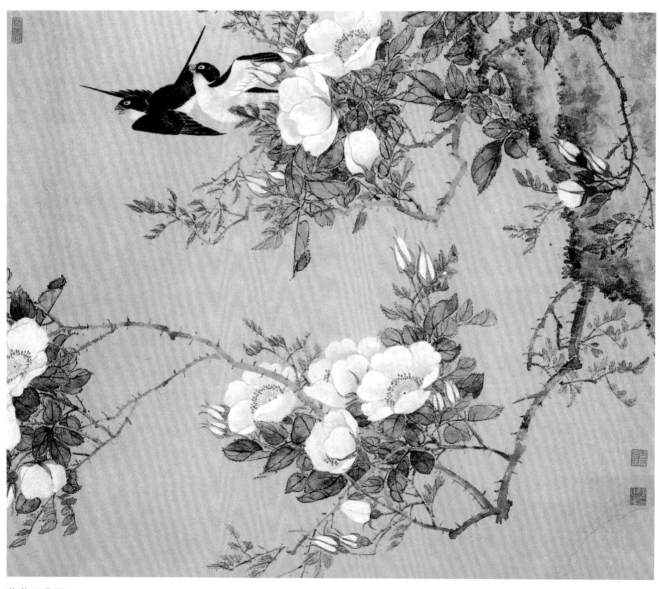

蔷薇双燕图

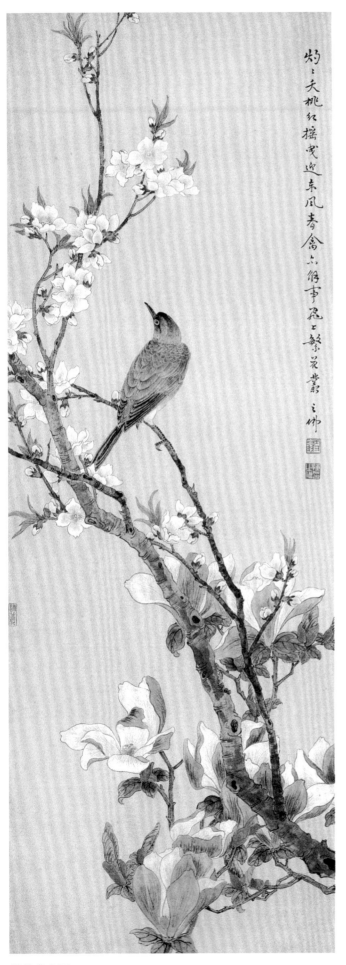

桃花春禽图

形者其形体也，神者其神采也。凡人之形体，学画者往往皆能，至于神采，自非胸中过人，有不能为者。"宋苏东坡诗，有"论画以形似，见与儿童邻"句。宋晁说之则说"画写物外形，要物形不改；诗写画外意，贵有画中态"。赵孟頫评东丹（人名）人物画说："画人物以得其情性为妙，东丹此图，不惟尽其形态，而人犬相习，又得于笔墨丹青之外，为可珍也。"明王履说："取意会形，无所求意，故得其形，意溢于形，失其形，意云何哉？"南朝宗炳《画山水序》所论及宋郭若虚《图画见闻志》论制作楷模，都极重形神兼备。至于顾恺之的所谓"迁想妙得"、唐张璪所说"外师造化，中得心源"，更是精辟之论。诸如此类的形、神论者，真是不可胜举。

就上面所举各家的立论看来，各家对于所谓"神"的理解，可能还有所不同，但画贵神似的看法是一致的。形在即是神在，形与神不是对立的，而是相伴而来的。形与神既不可分割，那么写形即是写神，神似当寓于形似之中，形的确立，也就是神的表现了。因之，以写形为手段，以写神为目的，就成为当时绘画创作的根本法则，毫无疑义。张彦远还说："古之画或能移其形似而尚其骨气，以形似之外求其画，此难与俗人道也。"宋邓椿说："画画为用大矣，盈天地之间者万物，悉皆含毫运思，曲尽其态，而所以能曲尽者，止此一法耳。一者何也？曰传神而已矣。"宋陈郁说："写形不难，写神唯难……写其形，必传其神，传其神，必写其心。"元刘因则说："夫画形似可以力求，而意思与天者，必至于形似之极，而后可以心会焉。"元汤垕评顾恺之画，说："顾恺之画，如春蚕吐丝，初见甚平易，且形似时或有失；细视之，六法兼备，有不可以语言文字形容者。"一直到清代，仍然有如董棨所谓"画故所以象形，然不可求之于形象之中，而当求之于形象之外"，更强调了传神的重要性。他们认为精神是无形的，但潜在于一切物象之中，画家感受对象的精神而表达于画，才是具有力量的形象。这力量也就是能感动人的力量。如果徒然得到写形的效果，而失去了写神的效果，那么无论怎样形似，还是不足以感动人的。谈到这里，还应该说明一下中国画家重视写神的目的。写神的目的是为了"致用"。南齐谢赫著《古画品录》说："图画者，

莫不明劝诫，著升沉。"张彦远《历代名画记》首先提出："夫画者，成教化，助人伦，穷神变，测幽微。"又说："图画者，所以鉴戒贤愚，怡悦性情。"就是说要从形象中产生画的功用，故形象必须神似，有感人的力量，才能发挥它的作用，否则，就是所谓"空陈形似"，便成为不是生动的形象，甚至可说是没有生命的形象了。

谈了许多画家的著论，觉得对于形似或神似的关系，确实能给我们很大启发。形象性本来是绘画艺术的主要特征。绘画艺术必须依靠形象而表现，当无疑问，但绘画的目的绝不是仅仅为了如实描写形象。画家对于现实生活通过形象反映出来，主要是借形象作为表达思想内容的一种手段，如果说画家作画的时候，对现实生活无动于衷，只作生活表面现象的摹拟，而满足于形象的"形似"，这样的作品，尽管把表面形象描摹得毫发无遗，还是缺乏艺术的生命力，至少也会减低艺术的价值。因为仅仅是事物皮相的形似而不体现事物的精神实质的东西，是绝不能产生力量而达到作画目的的。中国画家很早就看到这一个绘画艺术上的真理，要求在形似的基础上力求神似，这正是中国绘画艺术的优秀传统。可能也有人以为不求形似而求神似，就专在笔墨技巧上做功夫。于是歪曲形象，单纯追求笔墨趣味，甚至以狂怪为神奇，满纸飞舞，称为神来之笔，这又恐走向错误的道路了。

我想我们为避免绘画创作中的如实描写，或者是现象罗列，无视生活实际，强调笔墨趣味，一味追求表面形象等一些情况，在今天，所谓"以形写神"这个优秀的民族绘画传统，还是值得我们继承、学习和发扬光大的。

原载1961年5月6日《新华日报》

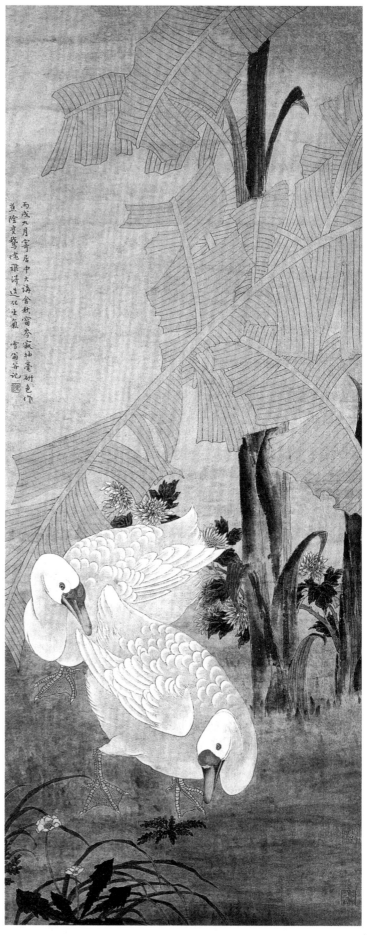

蕉荫双鹅图

中国色彩的优良传统

一

中国色彩有优良的传统，而且是具有特色的。

中国人大都爱好温暖、明快、鲜艳之类较强烈的积极色，而不喜欢弱色和多次的间色，这就说明中华民族的特质是积极的。

我们知道红色、绿色是色彩中较强烈的色彩，尤其红绿的对比，因有补色关系，更感强烈。我们中国人，特别是劳动人民，就喜欢这样的色彩。所以喜庆的事用红色，日常生活用具也多喜欢用红色，甚至信纸信封上也要加上红线条。

不过中国人之所以特别爱好强烈的色彩，一方面固然由于民族特性可以使然；另一方面也是由于自古对色彩有它传统的特殊意义，受这个影响也不小。

中国人向来称青、赤、黄、白、黑五色，为"色之元素"（这在今天以科学的角度来看，当然是极不得要领的），所以中国人称色彩常称五色（例如，目迷五色、五彩兼施、五彩缤纷）。而且这五色都有它的象征意义。如：

青——永久、和平

赤——幸福、喜庆

黄——力量、富裕

白——悲哀、和平

黑——破坏

由这种理想支配之下，所以对于用色往往有所选择，青、赤、黄三色，成为中国色彩使用上的主要色。

二

就配色来说，凡是较强烈的色彩是比较难以处理的，但是我们的劳动人民，能够发挥他们非常的智慧，虽是强烈的色彩，由于利用对比的调和，就不但不觉得强烈刺激，反而觉鲜丽、壮重，获得配色上非常良好的效果。我们的建筑装饰、工艺装饰等，就是接受了这个优良传统，加以变化运用，表现出丰富多彩的色调。

我们的建筑色彩，就是一个明显的例子，建筑色彩主要是青、赤、黄而附以绿、紫，他色则不多用，看起来觉得非常壮丽。我在北京研究故宫的色彩，就是用对比的调和而获得成功的。

这种配色技法上的成就，用一种"晕"的方法是极有帮助的，建筑彩华、刺绣、云锦等图案上，都广泛采用。

所谓"晕"就是在花纹的某些部分，用深浅不同的色调，几重作出。彩画上画莲花、宝相花、云头等多用这方法，云锦色谱有所谓"两晕""三晕"。（例如深浅红、葵黄、绿、古铜、紫、水红、铅红配大红、玉白、古月配宝蓝、葵黄、广绿配石青、银灰、瓦灰配铁灰。）

还有中国的色彩，真正是丰富多彩。今天仅举例来谈敦煌壁画的色彩。

不但壁画，就是就瓷器来说，也是如此。中国瓷器是中外驰名的。为什么能获得这个荣誉，原因之一就在色彩的丰富多彩、釉色的千变万化、花纹色彩的富丽，达到了很高的成就。

瓷器中常常称万历五彩（红、青、绿为主）、成化斗彩，就是因为它们的配色，取得了极其良好的效果（丰富多彩，调和、庄重）。

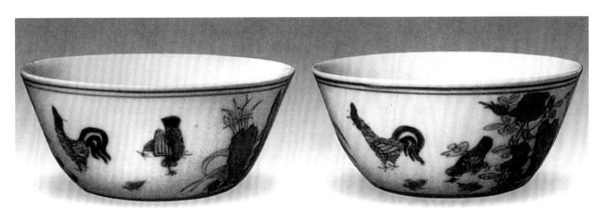

明成化斗彩
鸡缸杯一对

以上还是偏重在装饰方面来说，中国绘画上的色彩也同样是丰富多彩的，上面所说的敦煌壁画是这样，就是各时代的纸绢画也是这样。

有人说中国画没有颜色，用色也不科学，这完全是他的视野受了局限而未窥见中国绘画全貌的缘故，我认为是极不正确的。早在六朝时代谢赫六法论里，就说"随类赋彩"，给中国绘画的色彩方法立下了写实的根本法则。而历代画家例如唐代阎立本的人物；李思训的山水；张萱、周昉的仕女；五代黄筌、徐熙，元代钱选，明代吕纪的花鸟，等等，其色彩的丰富，都一直保持着用色的优良传统。

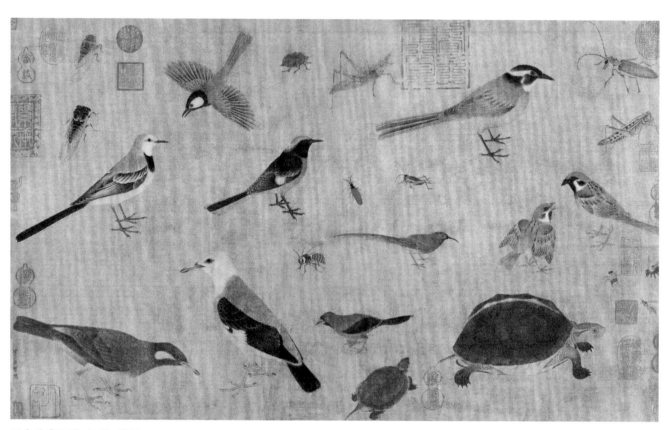

写生珍禽图卷 五代 黄筌

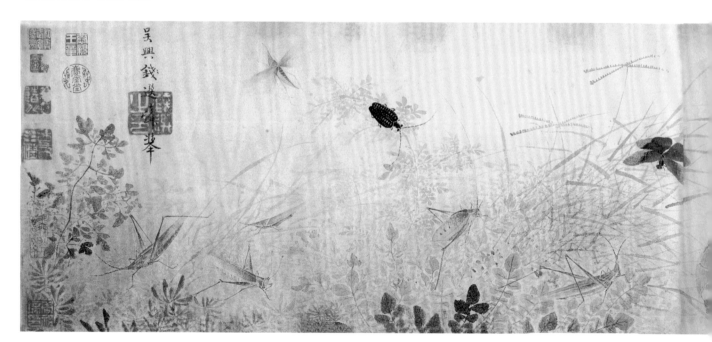

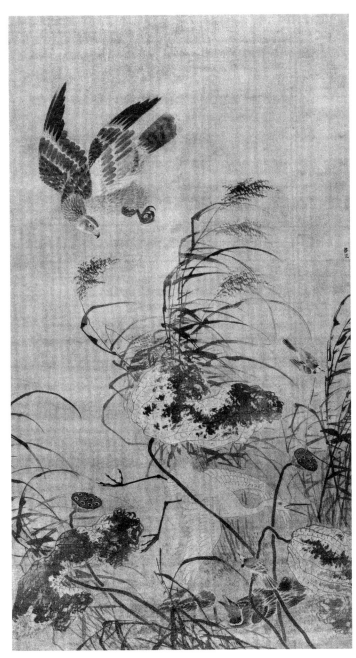

残荷鹰鹭图
明　吕纪

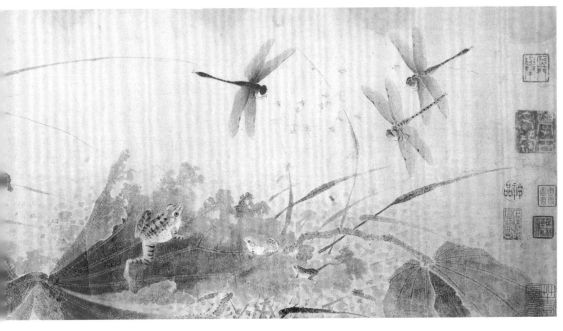

草虫图
元　钱选

四

总之，中国人爱好温暖、明快的积极色。

在使用色彩上能把强烈的色彩，很好地做成调和的对比，成为鲜明绚烂的色调；这种鲜明绚烂的色调，充分地表现了明朗的、欢乐的情调，这产生于对于现实生活的热爱。

可是近百年来受了帝国主义文化侵略的影响，用色上难免失去自己民族的特色。特别是在大城市中如上海、天津等地的人，受影响尤深，甚至鄙视民族色彩（上海人不是说土里土气，就说老古董、呒啥意思），在今天来说，这种情况必须大力纠正，学习优良的用色传统是有必要的。

本文系作者手稿，原稿缺敦煌壁画一段。转录自《陈之佛文集》。

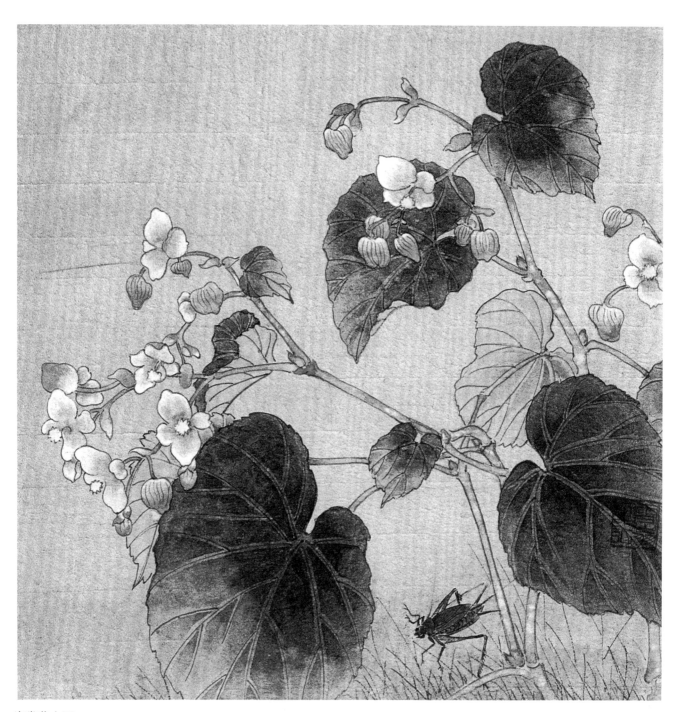

海棠草虫图

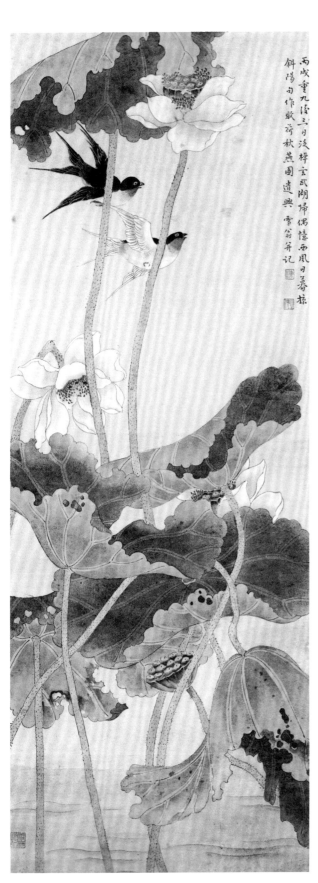

败荷秋燕图

中国画的种类

朱景玄分画为神、妙、能、逸四品，宋徽宗则分为神、逸、妙、能，黄休复分为逸、神、妙、能。

这里或以神品占上位，或以逸品占上位，究竟以哪一品应列居上位，世人常有争论。我以为这种分别等第，全由各人不同的观点而出发，亦难以明确地认定，大概神品是长于才气的作品，妙品是天分高超的作品，能品是学力精到的作品，逸品是人格表现的作品。如此，则我若以才气为标准，自应列神品为上位；以天分为标准，应列妙品为上位；以学力精到为标准，应列能品为上位；以偏于人格的修养为标准，应列逸品为上位。这种分别纯是由主观的观感而评定的，对于一幅画，我认为是神品，也许你不认为神品，画中本来没有明确的界限划分。所以神、妙、能、逸必欲别为等第，是无甚必要的。

我以为各人的个性不同，其所表现的东西当然也不一样，与其分别等第，不如分别体类。前些时曾经读到陈望道先生的《修辞学发凡》，里面有一篇《语文的体类》，他把语文体性分为四组八种：一组由内容和形式的比例，分为简约、繁丰；第二组由气象的刚强与柔和，分为刚健、柔婉；第三组由话里辞藻的多少，分为平淡、绚烂；第四组由检点功夫的多少，分为谨严、疏放。

我颇觉得在中国画上亦可如此来分体类，在国画中无论人物、山水、翎毛、花蝶，仔细研究一下，亦有简约、繁丰、刚健、柔婉、平淡、绚烂、谨严、疏放可分。笔简意赅神情毕露者，是画之简约体；细密精致、丰满充实者，是画之繁丰体；雄伟劲健而有气概者，是画之刚健体；温雅秀丽而富神韵者，是画之柔婉体；笔迹浑璞、不假妆点而力求直纯者，是画之平淡体；意匠巧妙、赋彩鲜妍而力求富丽者，是画之绚烂体；统体周密，不逾规矩，精微谨细，一笔不苟者，是画之谨严体；笔简形具，得之自然，不加雕琢，不论粗细，随意落笔，意溢乎形者，是画之疏放体。

原载1947《京沪周刊》第一卷第三十期

谈宋元明清各时代的花鸟画

宋元明清各时代花鸟画演变的一般情况

（一）中国绘画艺术上的花鸟画和人物、山水画同样有悠久的历史。早在唐代，已有花鸟画画家出现。自隋并南北朝后，南北文化逐渐融合，到了唐代中国文化有了更辉煌的成就。由于文化的高度发展，绘画艺术也不例外地有其多方面的发展和创造。仅就花鸟画来说，唐前期的薛稷、后期的边鸾、末期的刁光胤等画家，他们的作品现在虽不得见，但向来为历史上所称道，且也为五代花鸟画开辟了道路。

五代时的黄筌、徐熙久被称为花鸟画的正宗。花鸟画表现技法上的所谓勾勒法和没骨法，千余年来都是根据这一个优良传统而发展的。

五代，其时代虽然短暂，而在绘画的发展上，确实出现了新的面貌，特别是在写实技法、艺术技巧和艺术样式方面为现实主义绘画扩大了领域。

花鸟画在当时，写实风格已得到进一步的发扬，技法上也因适应当时表现的需要而提高，同时又有各种的创造。对于描写对象的精密的观察和精确的表现，是这一时期画家们努力的目标。花鸟画从五代开始就成为中国绘画艺术中有独立地位的一种样式了。

（二）自五代黄筌、徐熙于花鸟画各创新的风格，到宋代筌子黄居寀、熙孙徐崇嗣，个个继承他们先人的画法，在宋初负盛名。黄居寀的庄丽的风格和浓厚的设色，成为当时画院的楷模。徐崇嗣继承了轻淡野逸的祖法，亦为时人所重。以后赵昌、易元吉、崔白等画家，更有新的发展，他们都能突破成规，摆脱了唐、五代的作风而创新的风格，以观察动植物的动态、生意为主，抓住对象特点表现出来，更较过去提高了表现的真实性和生动性。这是花鸟画的一个大进步。

更有一位对于政治无办法，而对绘画有极大成就的怪皇帝，宋徽宗赵佶，他不但精鉴赏，通画理，擅山水、人物，也是杰出的花鸟鸟画家，在中国绘画史上有不可磨灭的功绩。

南宋花鸟画大家，如李安忠、李迪、毛益、林椿等，仍然继承北宋的优秀作风，深入体察物态，精心研究动植物，能表现对象的真实，经过提炼，表达出对象的生命，而且精心描绘，出以工巧，丝毫不苟。这些都是宋代花鸟画的特色，也是值得我们学习的优良作风。

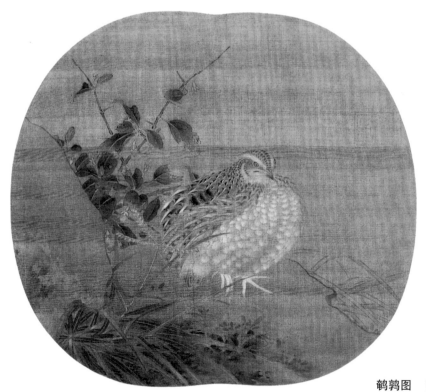

鹌鹑图　南宋　李安忠（传）

雏鸡待饲图
南宋 李迪

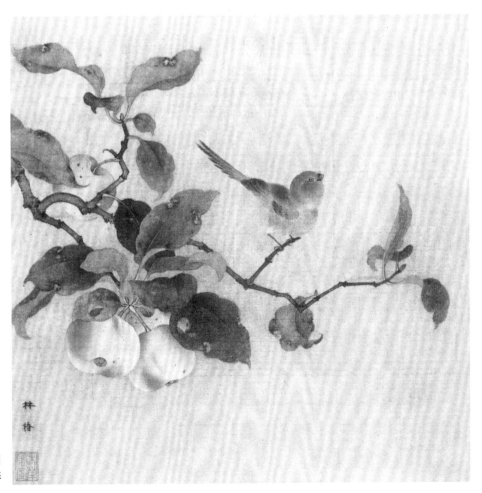

果熟来禽图
南宋 林椿

花鸟画到了南宋，徐、黄两派已有融合的倾向，逐渐向新的方向发展，上列诸家，承先启后，各有所树立，为中国花鸟画发放了灿烂的光彩。

（三）元代花鸟画，虽不及宋代之盛，但仍多继承黄筌、赵昌，竞尚工丽。元初名家，首推钱舜举。陈琳、李仲仁的写生花鸟，亦甚著名，均是师法黄氏而有成就的。王渊亦曾学黄筌，所谓"肖古而不泥古"，又有新的创造，特别是他以墨画花鸟，称当代绝艺。墨画花鸟，前代极少，元人常常作这类画。一入明代，墨画花鸟就更盛行。但元代花鸟画，除少数作墨戏花鸟者之外，大都还是工丽之作，这完全是由于宋代花鸟画的极度发展，影响所及，得于这短期的元代，仍能借宋代的盛势而不衰。

（四）明代花鸟画虽仍继承宋元诸家的遗规，而风格渐变，他们于祖述前代的作风中而各能自出新意，显示明画的特色。明代前半期的绘画，以画院及浙派居显著地位，而以苏州为中心的吴派画家亦极被社会所重视。花鸟画家在画院中的，如边文进宗黄筌而作妍丽工致的东西，其后吕纪也作敷色绚烂的工笔花鸟。他们的作品都有自己的活泼新鲜的意趣。林良、范暹更创造了水墨写意派，所谓"不求工而见工于笔墨之外，不讲秀而含秀于笔墨之内"，这是中国画水墨技法的表现能力，继南宋末年的梁楷、法常之后，又一次的扩展。

沈周、唐寅、文徵明三家，虽说擅长山水画，其实在他们的绘画艺术上真正有创造意义的，是描写花鸟虫鱼。其笔墨构图都有独创性。运用水墨技法，描写花鸟虫鱼，莫不各尽其态，"草草点缀，情意已足"。这种作

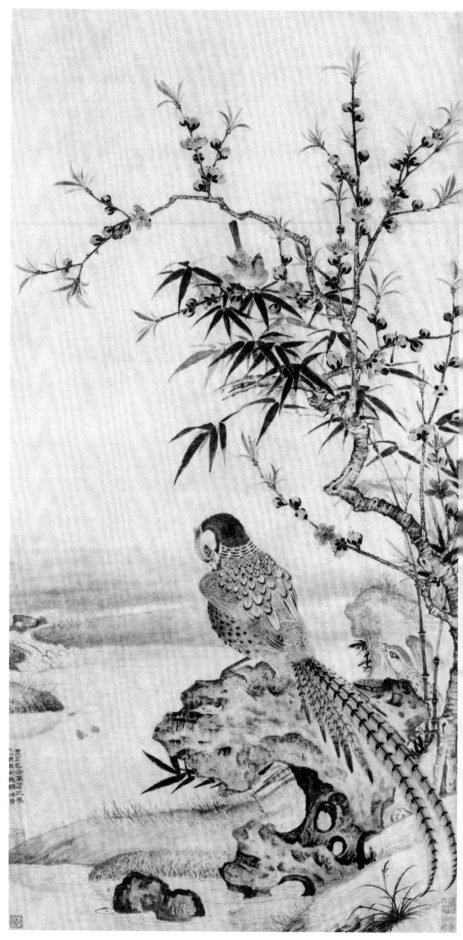

山桃锦鸡图　元　王渊

风，特别是徐渭、陈淳的水墨花鸟，更是林良、沈周以后的重要发展。他们的作品，所谓"一花半叶，淡墨轻毫，疏斜沥乱，形神俱备"，在运用水墨和构图方面显然有新的创造。

其他如周之冕，又别创一体，合宗黄氏派及写意派而创所谓"钩花点叶派"，也即是所谓"兼工带写"的画法。

上面所说的边文进、吕纪的黄氏工笔一体，林良的写意派，周之冕的钩花点叶派，可说是明代花鸟画的三大系统。

写生册之一　明　沈周

写生册之二　明　沈周

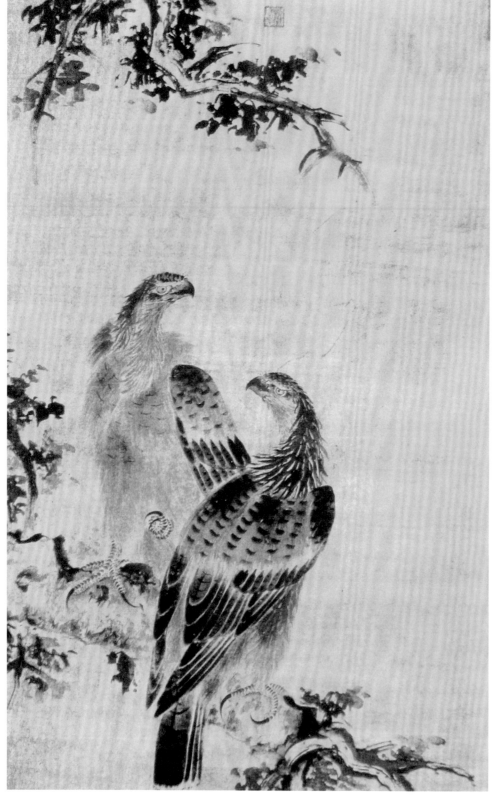

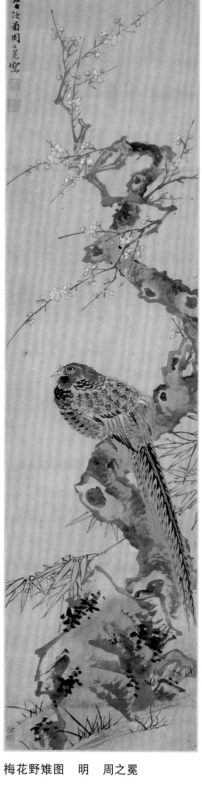

双鹰图　明　林良

梅花野雉图　明　周之冕

（五）清代花鸟画是极繁荣的一个时期，乾隆以后花鸟几掩山水而上之。人物画则未见盛行。

恽寿平以写生称大家。他的风格虽也继承前代而能自立新意，开辟了一条道路。王武、蒋廷锡、邹一桂也各有他们自己的面貌。

乾隆时期所谓扬州八怪（李鱓、金农、郑燮、罗聘、黄慎、闵贞、汪士慎、高凤翰），虽不能完全称为花鸟画家，但作品主要的还是花鸟之类。他们的画多富有个性，以明代徐渭、陈淳、石涛等的画法，大肆奇逸的笔墨，发挥了各自的创造。他们以前的恽寿平、王武、

牡丹图　清　恽寿平

白海棠图　清　邹一桂

蒋廷锡、邹一桂等所表现的艺术风格，基本上是一致的——精雅、妍丽、柔美，是所特长，扬州八怪突破了这一传统，创造了新的表现方法。

乾嘉间，华秋岳（新罗山人）着重表现花鸟的神趣，其影响于清代中叶以后花鸟画甚大，他是推进花鸟画艺术发展的重要画家。

清代勾勒一派，渐成绝响，光绪初年，虽有任薰、任熊以勾勒见长，但究竟不能追踪古人。赵之谦、任伯年、吴昌硕的没骨花鸟，都不为成法所束缚，而根据自己的感受和对生活的理解，追求新的表现方法和新的艺术风格。

以上所说，就说明了我国的花鸟画，自黄、徐创勾勒、没骨两派，历代继承优良传统而有创造性的多方面发展，特别是宋元明初，真正出现了"百花齐放，推陈出新"的气象。

清代中叶以后，仿古摹古的风气极盛，不少画家只画古人画过的题材，用古人用过的技法。他们的作画，不从生活出发，而是从古人的作品出发。这种作风，束缚了绘画应有的发展。但就花鸟画来说，仿摹之风虽不如山水画之盛，空间还是不无影响的。到了清末，不但勾勒无人过问，即南田写生一派，也少有人学习了。

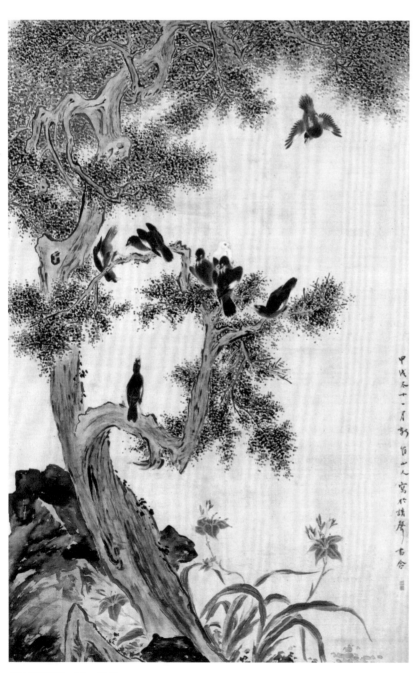

八百遐龄图　清　华嵒

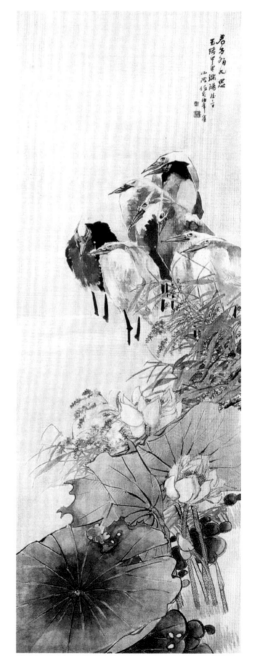

九思图　清　任颐

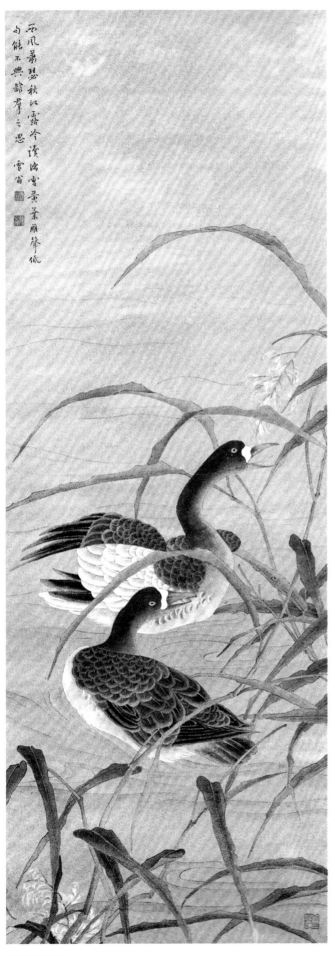

荻花双雁图

我学习花鸟画过程中的一些体会

（一）经营位置在花鸟画上的重要性。"经营位置"原是六法中的一法，我认为这一法在花鸟画上特别重要。花鸟画有它一定的局限性，它终不如人物画的丰富多样，更不如山水画的山陵起伏，云烟出没，变化无穷。虽然花也有多种的花，鸟也有多种的鸟，终究仅仅是花与鸟。所以花鸟画很容易造成千篇一律的情况。要使花鸟画画面有较多的变化，首先应该在构图（经营位置）上打主意。如果布置得法，打破平凡，画面就大大生色。所谓布置得法，就要在构图时把宾主、大小、轻重、疏密、虚实、层次、参差等关系，尽可能地处理好。因为花鸟画最不易隐蔽，一目了然，不能藏拙。有时仅是一枝一叶的不当，一只鸟的位置不当，就可影响全画面而引起观者不愉快的感觉。古代画家也多特别注意于构图，所谓"跗萼相衔，首尾一体，疏密虚实，位置得宜"，所谓"多不厌满，少不嫌稀""密不杂乱，疏不空旷"，都是构图处理上的名言。

（二）色彩是花鸟画的主要环节。花和鸟均借色彩而益显其美，所以设色对花鸟画比山水、人物更为重要，不仅着色技法需要精练，而对于配色方法更应理解。过去画家曾说设色忌枯，忌火，忌俗，忌主辅不分、交错凌乱，忌深浅模糊、平淡无味，又说要"艳而不失之俗，淡而不失之枯"。像这些理论也不少，但到底如何能够使一幅画得到完美的设色？我们除了经验之外，还必须根据色彩科学的理论来适当运用。色彩的对比调和的原则，是花鸟画设色必须很好掌握的问题。所谓"艳而不失之俗，淡而不失之枯"，一般说来，浓艳的东西容易趋向于恶俗，清淡的东西容易趋向于枯窘，但要去俗去枯，就要在色彩的浓淡、深浅、多少、主次上运用得当。这些都需要我们周详考虑、精细研究的。

（三）写生、观察、看画、临画是学花鸟画的四个重要环节。我觉得要丰富、充实我们的花鸟画，首先要"夺造化之妙"。写生、观察便是使画家对一切表现对象的生活状况及其形态动态有深刻了解，也就能够夺得造化之妙，来丰富我们的

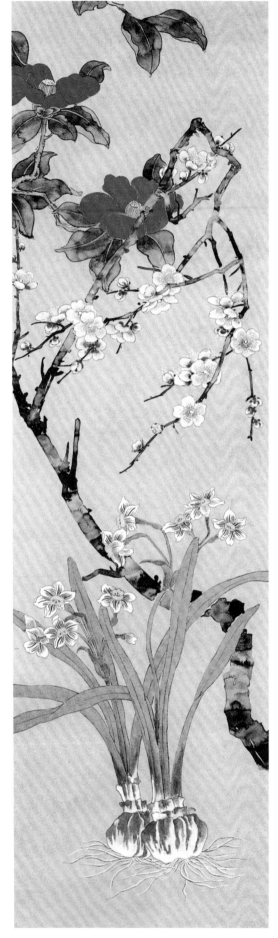

梅花水仙图

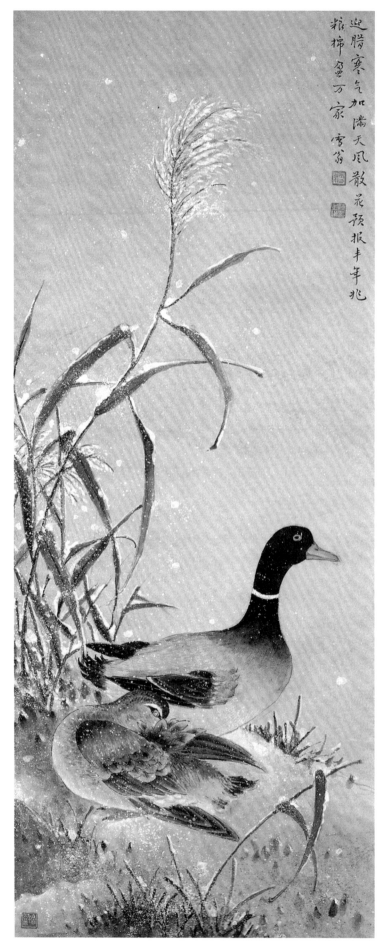

迎腊寒气加满天风散花预报丰年兆
粮棉盈万家 雪翁

雪芦双雁图

作品。写生主要是收集素材：使多种多样的花木禽鸟的形态都为我有。当然素材不等于创作，还需经过艺术加工，要剪裁取舍，应割爱的便割爱，应夸张的还得夸张。有了素材，我们的创作就不愁穷乏了。观察主要是找对象的神态。宋元花鸟画大家都是深入体察物态，精心研究动植物而作出伟大的作品。这是永远值得我们学习的。

写生与观察是"师法造化"，看画与临画是"师法于人"，两者不可偏废。

本文为1958年2月28日在南京"宋元明清古画展览会"座谈会讲稿。转录自《陈之佛文集》。

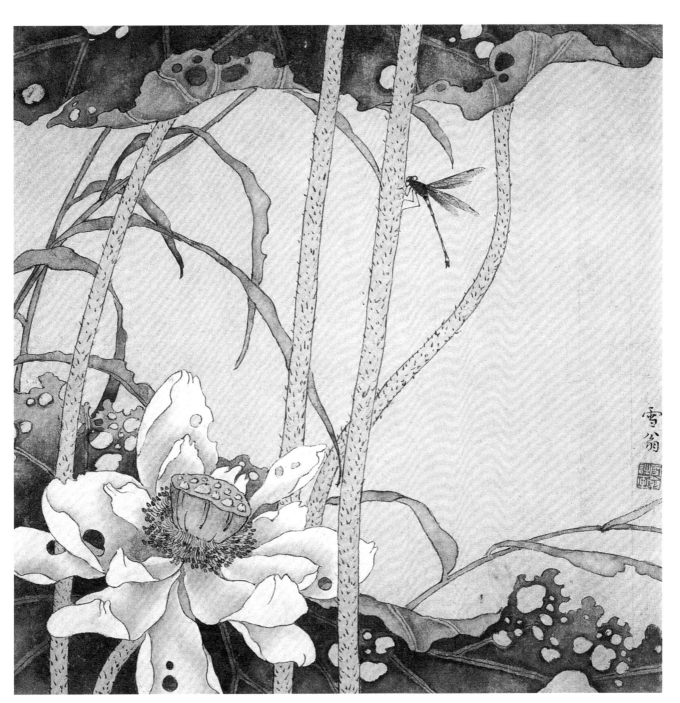

荷花蜻蜓图册页

花鸟画革新的道路

去年（即1958年）文艺工作"大跃进"，在美术创作方面也出现繁荣景象，特别是国画的革新，获得了进一步的发展。长久以来，对于国画传统形式结合新内容的问题，存在着各种不同的看法，有的甚至怀疑国画是否能表现现实生活。但在去年几次较大规模的展览会中的国画展品，很显然，出现了一个新的面貌。反映现实生活的作品，不仅数量多，质量也大大提高了，这是值得令人兴奋的事情。

正因为反映现实生活的国画创作的蓬勃发展，同时也带来了一些问题，主要是对花鸟画的看法问题。有人认为在大跃进的时代里还在作花鸟画，似觉不合时宜，也不免表现思想落后，疑虑丛生；有些画家努力研究花鸟画如何为政治服务，为生产服务的问题，还得不到很好解决；有些画家在尝试把花鸟画和标语口号或新词句的结合，例如画只红色老鹰，题上"红色英雄"，画一树红梅花，题上"红透专深"，画一幅梅花喜鹊图，再加上一只红灯，题上"迎春跃进"，诸如此类的作品，屡见不鲜；也有人认为花鸟必须画春暖花开、欣欣向荣的东西，才符合时代的要求。自从农民画发展以来，更发生花鸟画创作上的浪漫主义问题，也有人去作夸大花鸟形象的尝试。

画家们努力要为花鸟画寻找一条新的道路，这是

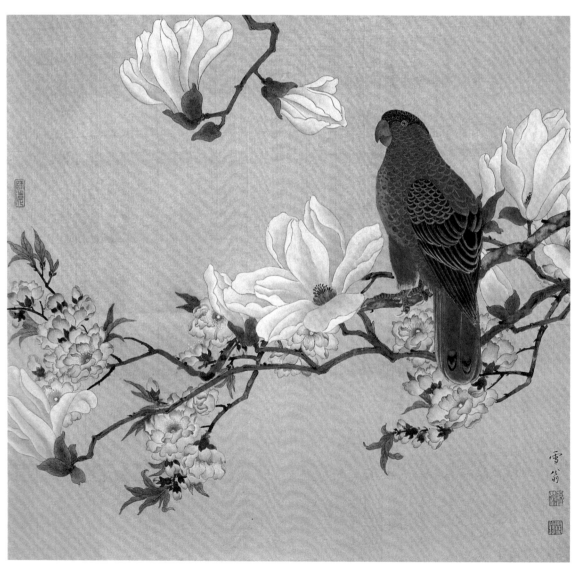

玉兰赤鹦图

好事。但有些做法，是否恰当，我觉得还可以提出来讨论讨论。近来对花鸟画问题发表了不少议论，是好现象。这里我也想谈谈对这一问题的不成熟的看法。

我确实非常为去年国画方面的成就感到高兴。反映现实生活的国画的发展，正是国画创作跟着时代迈进的具体表现。因之国画能不能为政治服务，为生产服务；传统形式能不能结合新内容等问题，在去年国画创作的成绩中，我们有了明确的认识。但是看去年国画方面的情形，由于着重提倡反映现实生活的题材，对于花鸟画创作，我就感到不够活跃。确实有人认为花鸟画不能适应"大跃进"的形势而不敢动笔。江苏美协的一次座谈会上，曾经有一位画家提出今后是不是还需要花鸟画的问题。我认为着重提倡反映现实生活的国画创作，使它很好地为政治服务，为生产服务，是十分正确的。国画的发展，主要须向这个方向行进，也是肯定的。但花鸟画有悠久的历史、优秀的传统，是祖国的宝贵艺术遗产之一，向为广大群众所喜爱。如果忽视花鸟画，要想完全以反映现实生活的题材来代替国画创作上的一切题材，是不符合党的"百花齐放"的文艺方针的。当然，反映现实生活的作品，能够直接为政治服务，为生产服务，有很大作用。但花鸟画对于培养人们的情操，丰富人们的精神生活，也有很大功能，有间接服务的作用（花鸟画如果应用到装饰艺术和工艺美术上去，也能起直接服务作用）。我们绝不能过于低估间接服务的作用。所以要不要花鸟画，已不是问题，问题还是如何来"推陈出新"，使这一花朵开放得更灿烂、更美丽。

虽然画家们正为花鸟画的革新而努力，今天似乎还没有摸索出较正确的路子。老实说，我是不很同意有些画家为着要表示为生产服务而只画南瓜、白菜、向日葵，而避免画其他题材的做法。我也不很同意生硬地结合新内容，特别是生硬结合标题口号或新词句。这样搞，可能容易趋向庸俗化。我也不很同意模仿农民画，把花鸟形象作过分夸大的表现。农民画出自真情实感，描绘着更远大的理想，因之他们的画是能感动人的。假如一幅花鸟画上，菊花画得大如车轮，小鸟画成大鹏，那就变成虚夸，完全抹杀花鸟画这一艺术的特点和作用，更谈不上发挥感动人的力量了。花鸟画是不是只能画欣欣向荣的东西呢？画欣欣向荣的东西当然好，问题在于我们怎样去理解"欣欣向荣"。如果花鸟画只限制在百花争艳、万卉竞妍的春天景色，那么花鸟题材范围又未

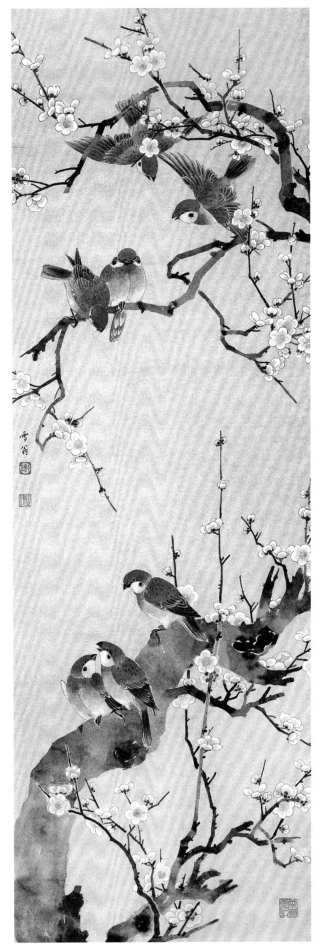

梅雀图

免太狭窄了，这还如何能够丰富我们的花鸟画呢？我认为作花鸟画和其他的画一样，首先要求画家有健康的思想感情，要对现实生活有深切的感受，要明确为谁而画。这样作画，即使画一幅寒花冻雀、败荷残柳，也不会产生消极颓废的情调，一样可以感动人，令人爱赏。

所以花鸟画的革新，我觉得提高画家的思想应该是一个先决问题，思想感情对头了，才有可能画出为广大人民所喜爱的东西。本来，没有社会主义、共产主义的思想感情，是不可能创出最新最美、充满时代气息的任何艺术作品的。

不过，这里还应一提的，提高思想同时还必须注意提高艺术。今天我们的花鸟画，虽然也出现不少优秀作品，一般说来，还迫切要求进一步提高艺术性。有些作品，死守旧框框的情况还是存在的。构图、设色、意境、画理种种方面也不是尽如人意的。怎样来突破它，提高它？首先就要求我们深入生活，锻炼技巧。生活贫乏就等于没有源头的水，不可能出现新鲜、活泼、丰富的画面。有了生活，还必须有一定的表现能力。不锻炼技巧，又如何能表现我们所要表现的东西呢？更如何能画出有高度思想性和艺术性的东西呢？生活和表现力是要紧密结合的。此外我觉得提高画家的欣赏水平也极重要。如果我们不善于辨别一幅画的好坏，必然会影响创作质量。所以我觉得丰富我们的生活，锻炼我们的表现力，提高我们的欣赏水平，还是今天花鸟画家应该努力的重要方面。

我的看法不一定正确，希望批评指正。

原载1959年5月11日《文汇报》

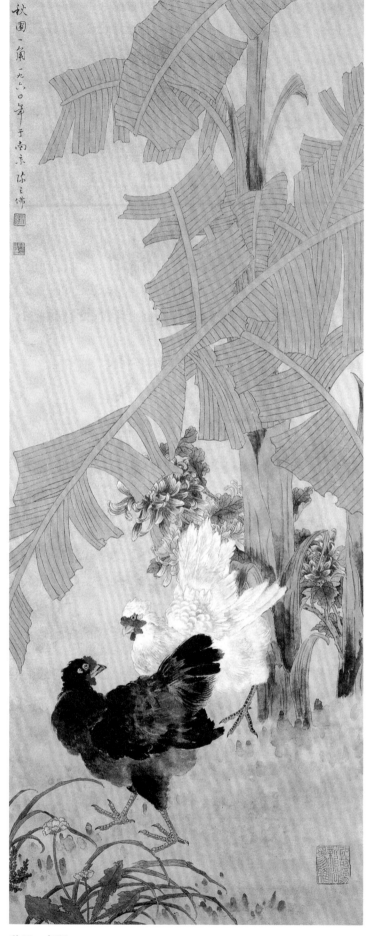

秋圃一角图

为提高花鸟画质量而努力

美协举办美术讨论会提出花鸟画的问题之后，引起美术界热烈的争论，对于今天是不是还需要花鸟画，花鸟画画家是不是必须学人物画，花鸟画如何为政治服务、为生产服务，花鸟画有没有阶级性等问题，通过争辩，有了较明确的理解，也澄清了一些对花鸟画看法上的思想混乱。经此一番讨论，我相信今后花鸟画必将有进一步的繁荣和提高。

但是，如何使花鸟画推陈出新，提高创作水平，还是值得讨论的问题。就目前情况看来，花鸟画的创作质量，确实需要大大提高。提高质量，当然需从多方面努力，这里我还是想提出下面几方面的问题和大家研讨一下。

生活是艺术的源泉，这是人人知道的。中国画家自古就有"师法造化"之说，凡是好的艺术作品没有不从生活中来的，花鸟画也不例外。自然界的花鸟，千态万状，变化多端，如果画家不经常去留意它、研究它，缺乏外界形象的感受，自难获得作品上的丰富多彩。花鸟画造成千篇一律的情况，最大原因就在生活的贫乏。韩幹画马，厩中万马皆我师之说；曾云巢画草虫，自少取草虫笼而观之，穷昼夜不厌的精神。所以花鸟画画家如何更深入地观察和研究自然，打破积习和陈套，作出新鲜活泼、具有时代气息的作品，还是今天应努力的重要的一端。

有了生活，还需要一定的表现能力。没有熟练的绘画技术，也是画不出好作品来的。当然，只谈技术不谈思想，是纯技术观点。有了健康的思想而没有技术，或者技术不高，又如何能够很好地表现我们所要表现的东西？所以避免谈技术的想法也是错误的。我觉得更努力地锻炼我们的技术，钻研技术理论，又是当前提高花鸟画创作质量的

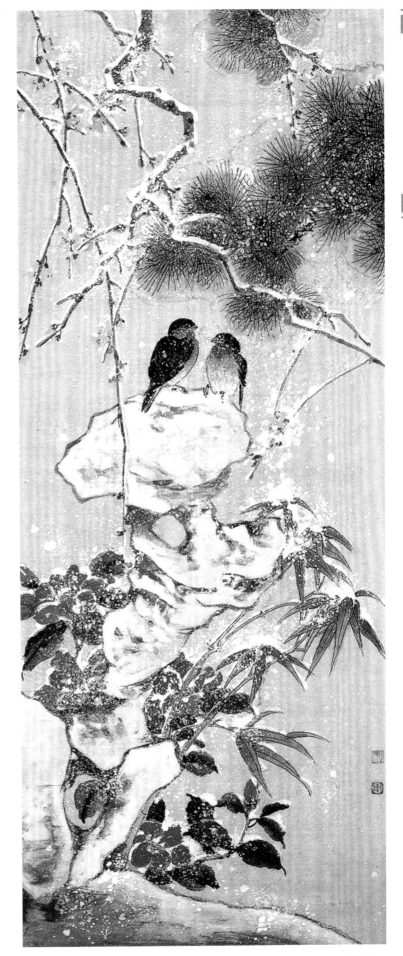

雪雀松竹图

重要的一端。本来思想、生活、技术三方面是艺术创作上密切相连而不可偏废的。

　　除了以上各方面之外，我们同时还必须提高欣赏水平。一个画家能善于辨别一幅画的好坏，这对创作就有极大的帮助，虽然这并不是十分容易的事情，但必须有这点修养。中国画论上有一段话："学画须辨似是而非者，如甜赖之于恬静，尖巧之于冷隽，刻画之于精细，枯窘之于苍秀，滞钝之于质朴，怪诞之于神奇，臃肿之于滂沛，薄弱之于简淡，失之毫厘，谬以千里。"所以没有一定的欣赏能力，就不易辨别画的是好是坏，而且严格地说来，失之毫厘就会谬以千里，这就需要我们好好地来培养欣赏能力了。

原载1959年7月1日《南京艺术学院》

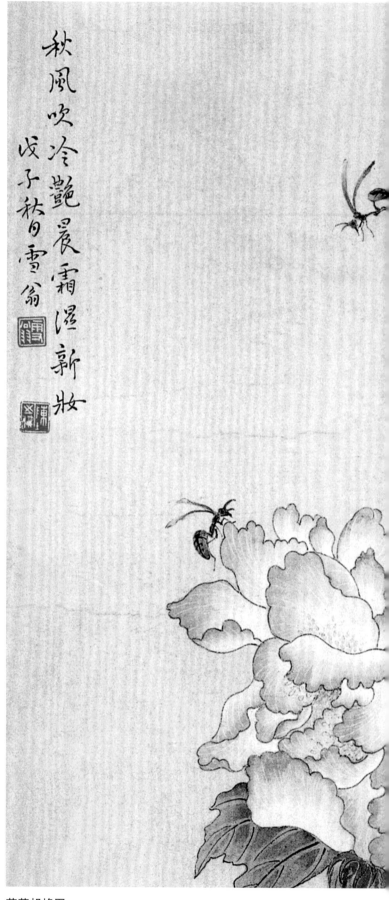

芙蓉胡蜂图

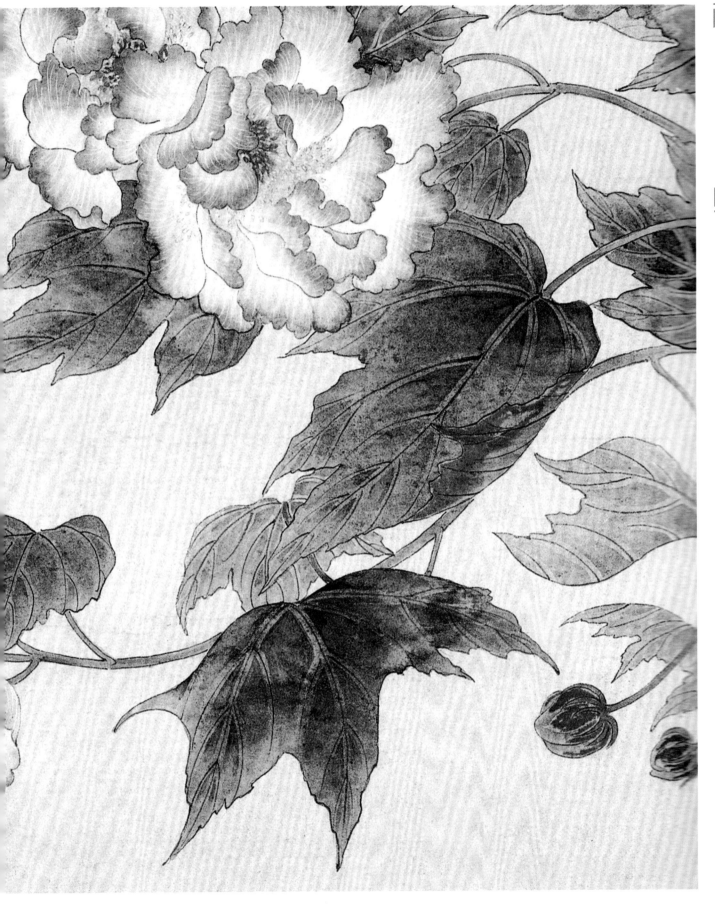

关于花鸟画的问题

关于花鸟画的问题近来讨论得相当热闹，发表文章也不少。我觉得大家在对于花鸟画的看法上，大致存在这样一些问题：

一、花鸟画要不要的问题；二、花鸟画能不能为政治服务、为生产服务的问题；三、花鸟画如何推陈出新的问题；四、花鸟画有没有阶级性的问题；五、花鸟画如何提高的问题。

近年来国画创作方面出现许多好作品，传统技法与反映现实生活的结合有很大进展。特别是去年的国画创作，面貌一新，不少作品既有传统风格，又有时代气息，这在江苏省国画展里大家都已看到了。

由于反映现实生活的国画创作蓬勃发展。要不要花鸟画的问题被更明显提出来了。我想国画创作着重提倡反映现实生活的作品，是非常正确的。去年为"大跃进"的情势所激荡，反映现实生活的作品数量激增，成为国画创作的主流。而花鸟画相形之下显得不够活跃，也是极自然的趋向。问题是，有些人怀疑花鸟画是不是还有存在的必要，这问题值得讨论。

我个人觉得，提出下面几点粗浅的看法，可以回答这个问题。

一、在实际生活中，人们对花鸟有兴趣，大家都爱它。玄武湖公园里搞花圃搞动物园，到玄武湖公园去的人们，虽然也有为科学研究而去的，究竟是少数，大多数人还是去欣赏的。人们既然要欣赏自然界的花鸟，一定也要欣赏艺术中的花鸟。而且经过艺术加工的花鸟，会比真花真鸟显得更美更理想，功能也就更大。

二、人民群众的精神需要是多方面的，艺术上就要多方面地满足他们的需要，只要不违反为社会主义服务的这一个政治目标，艺术创作的内容与形式不妨多种多样、丰富多彩。有位工人同志说，他不喜欢看演工厂生活的戏，看这样的戏等于加班加点，这话不是没有道理。同样意义，工人下班回家，家里挂幅好看的花鸟画欣赏欣赏，是有作用的。

三、花鸟画有悠久的历史，有优秀的传统，也是祖国的宝贵艺术遗产之一，向来为广大人民所喜爱，

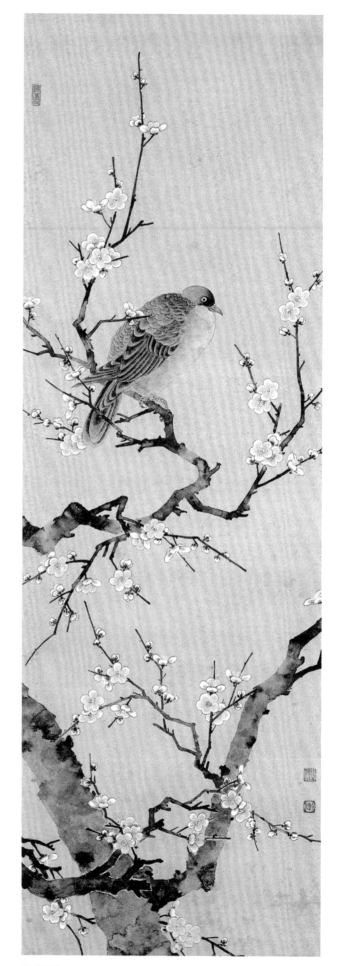

梅雀图

如果忽视花鸟画，要想完全以反映现实生活的题材来代替国画创作的一切题材，是不符合党的"百花齐放"的方针的。

当然，反映现实生活的作品，能够直接为政治服务，为生产服务，作用很大。但花鸟画对于培养人们的情操，丰富人们的精神生活，也有很大功能，有间接服务的作用。我们绝不能过于低估间接服务的作用。

如果我们能够很好理解"百花齐放，推陈出新"的方针，那么对于花鸟画要不要的问题，已不必有所怀疑。可以说，花鸟画肯定是要的。剩下来的问题，是花鸟画如何"推陈出新"的问题。

的确，有些花鸟画画家也煞费苦心地为花鸟画的革新而努力，这应该说是一件好事。例如：

有人把牡丹和砖头画在一起，题上"又红又专"。

有人画一株红梅，题上"红透专深"。

有人画一只红色老鹰，题上"红色英雄"。

有人画两只鸭子，或者两条鱼在水里游，题上"力争上游"。

有人画一幅梅花喜鹊图，再在中间加上一只大红灯，题上"迎春跃进"。

有人画一枝兰花再加上小高炉，说是加强时代气息。

有人画一幅四季花，以炼钢厂做背景，题上"遍地开花"。这幅画出来之后，有些同行非常赞赏，说这就是"革命的现实主义与革命的浪漫主义相结合的优秀作品"，也有说"这是花鸟反映现实斗争生活的尝试"，还有人说"从这幅作品看来花鸟画是能反映现实的"，总之评价相当高。

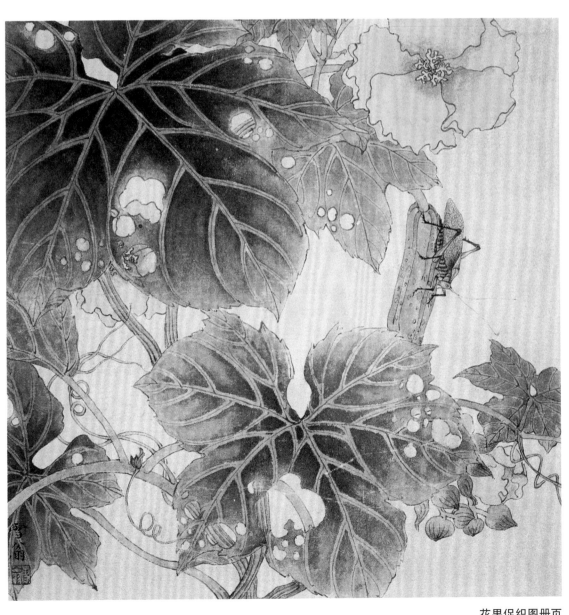

花果促织图册页

还有，画家画一幅粉红色的桃花，有人批评他，红得不够透，思想有问题。

还有，有人主张画花只能画向上的，不能画下垂的花朵，向下就是表现垂头丧气，情绪低落。

还有，有人主张花鸟画只能画欣欣向荣的春天景色。

还有，有人只画南瓜、白菜、向日葵……表示为生产服务，而避免画其他的东西。

以上一些做法、看法、说法对不对，大家可以讨论。不过，我个人不太同意这些做法、看法和说法。画两只鸭子或是两条鱼在水里游，说是力争上游，这张画拿出来，究竟有多少教育意义？恐是不多吧。牡丹花和砖头结合起来，说是"又红又专"，谁也不会联想得到的，这简直是和"又红又专"这一庄严的口号开玩笑。画张粉红色的桃花，说是思想有问题，那么画白桃花、白玉兰、白李花，一定是思想反动的了。画花只能画向上的，向下就是表现垂头丧气，情绪低落，我觉得这个说法，有点想入非非，这就等于要求一个人整天抬起头来，不能向下看一看，也未免太苛刻了。南瓜、白菜、向日葵……当然可以画，为什么不画其他题材呢？说是画南瓜、白菜，表示为生产服务，试问一张白菜的画挂出去，到底对生产起了什么作用？这未免曲解为生产服务的意义。画欣欣向荣的春天景色当然好。如果局限在春天景色，使夏秋冬三季的花鸟不得出头，也不是公平的，这样又如何能丰富花鸟画呢？就是那幅评价较高的"遍地开花"是不是花鸟革新的正确道路，它的作用有多大，也还值得研究。到底是不是革命的现实主义与革命的浪漫主义相结合的优秀作品，也可请大家讨论一番。

我觉得既然肯定花鸟画还有存在的必要，首先要求花鸟画画家认清花鸟画的艺术特点和作用。如果认清了这点，许多问题就可以迎刃而解，也不致对于为政治服务、为生产服务作庸俗的理解。

其次，还要求我们创造最新最美的东西。根据我粗浅的体会，所谓最新最美的东西，就是要求我们的创作思想性和艺术性的高度结合。因此，我们的花鸟画就必须在优秀传统的基础上，进一步提高思想水平和艺术水平。花鸟画"推陈出新"的正确道路，是不是应该从这些方面着想？如果画家没有

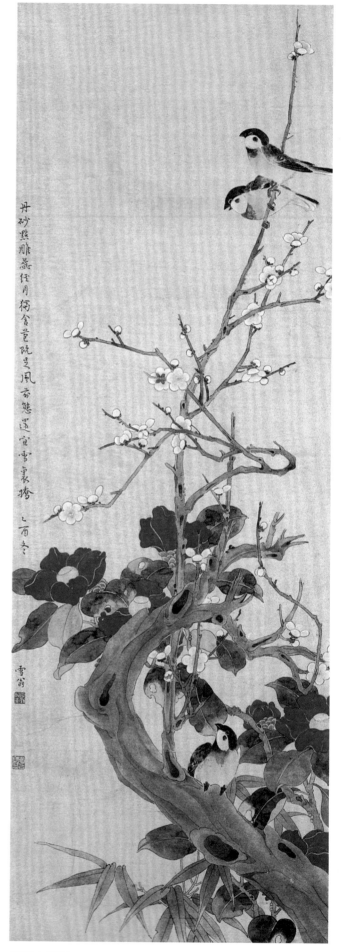

梅雀山茶图

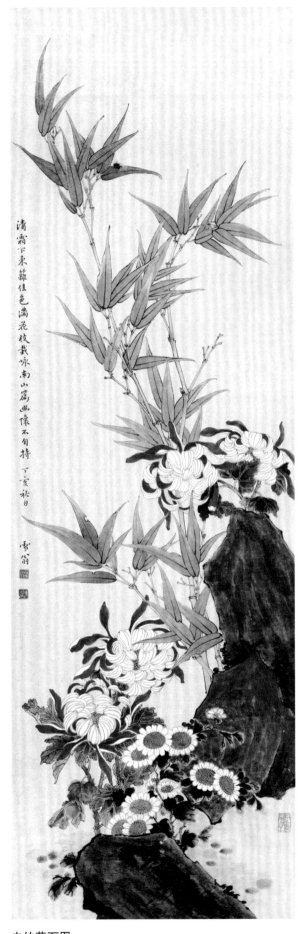

清霜下来籁佳色满花枝载咏南山窝必傺不自持丁亥秋日

雪翁

虫竹菊石图

健康的思想感情，对现实生活没有较深切的感受，不明确为谁而作画，是难以产生符合社会主义要求的作品来的。当然，不仅花鸟画如此，任何艺术作品都是一样。所以对花鸟画的革新，提高我们的思想水平，应该是一个先决问题。思想感情对头了，才有可能画出为广大群众所喜爱的东西来。在这里，我还想接触到花鸟画有没有阶级性的问题。这个问题，限于理论水平，我不能很好解答。但我觉得既然说没有社会主义的思想感情，就不能产生符合于社会主义要求的作品，那花鸟画也有阶级性是肯定的。当然，在自然界中的花和鸟，没有阶级性，它和自然科学本身没有阶级性一样。但花鸟变成画，是要通过人来画的，人在阶级社会里必有阶级的烙印，没有超阶级的人的；艺术又是意识形态的东西，花鸟也不能例外，必然是有阶级性的。诚然，每一幅画都有明显的阶级性存在，也不能这样说，这就恐怕需要辩证地来看问题吧。尤其是花鸟画，不比人物画能够明显地反映阶级斗争，但是，我们的作品，既然要为无产阶级服务，就绝不能有超阶级的作品的。这个问题还是请大家来讨论吧。

最后，谈一谈提高花鸟画的艺术水平问题。这问题前几天我为《文汇报》写的一篇短文里提到过，我认为这也是个重要问题，不妨重提一下。从目前花鸟画创作的情况来看，几年来，虽然也出现一些较优秀的作品，但一般说来，死守旧框框的情况还是存在的，构图、设色、意境、画理种种方面，也不是尽如人意的。怎样突破它，提高它，首先就要求我们深入生活，锻炼技巧。没有生活，不能出现新鲜、活泼、丰富的画面。有了生活，没有技巧，也不能表现所要表现的东西。同时还需要提高画家的欣赏水平，我们应该有善于鉴别好坏的修养。如果不能分辨作品是好是坏，如何能够提高呢？

总之，在花鸟画的问题上，我的意见，我们必须解决以下三方面的问题：

一、重新深入理解党的"百花齐放，推陈出新"的方针；

二、明确认识花鸟画的艺术特点和作用；

三、提高画家的思想水平和艺术水平。

以上看法不一定对，甚至是错误的，请大家批评指正。

原载1959年《雨花》第十二期

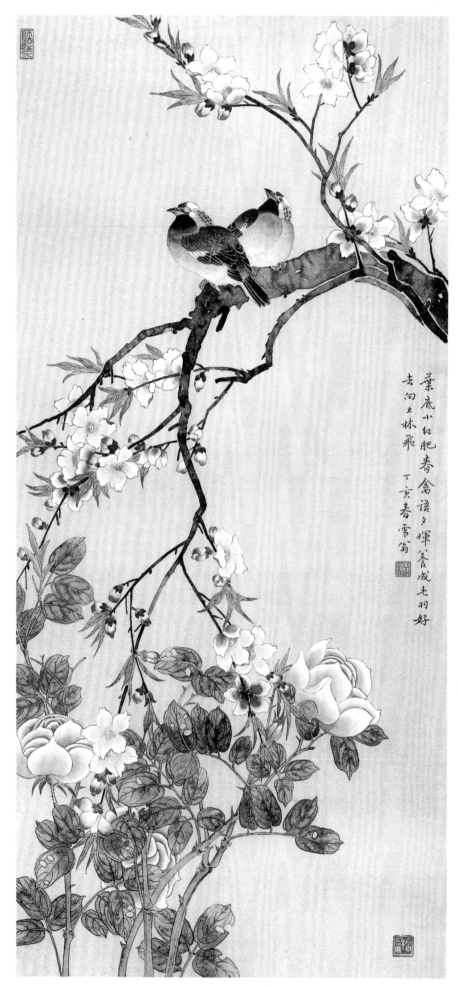

叶底小红肥春禽语夕晖养成毛羽好去向上林飞

丁亥春雪翁

桃花春禽图

研习花鸟画的一些体会

　　大概是二十五年前的事情，在一个古画展览会里，我被宋、元、明、清各时代花鸟画大家的作品吸引住了，特别是一些双钩重染的工笔花鸟画，时刻盘旋在脑际，久久不能忘怀，于是下定决心来学习它，千方百计地找机会欣赏优秀的作品，看画册，读画论，日夜钻在笔墨丹青中，致废寝忘食。

　　我在研习过程中逐渐体会到，要学好工笔花鸟画，必须有一个学习方法和步骤，就觉得观、写、摹、读是学习中不可偏废的课题。观是主要要求深入生活，观察自然，欣赏优秀作品；写是写生，练习技巧，掌握形象，搜集素材；摹是临摹，研究古今名作的精神理法，吸取其优点，作为自己创作的借鉴；读是研读文艺作品、技法理论、古人画论。照这样方法来学习，当时颇觉得学画的进展是较快的。

　　可是那时候大半还是钻研绘画上的一些技术技巧问题；作画从个人兴趣出发，尤其浓厚的清高思想支配了我的人生态度。由这种思想指导创作，选择题材则多是《寒梅冻雀》《寒汀孤雁》《寒月孤雁》《秋荷白鹭》《秋塘清趣》《秋菊傲霜》《雪里茶梅》《鹡鸰一枝》这一类的东西。即使画一幅艳丽的芙蓉，也要题上"堪与菊英称晚节，爱他含雨拒清霜"；画一幅盛开的梅花，也要题上"独凌寒气发，不逐众花开""只有梅花耐清苦，霜风枝上犯寒开"；画一幅鲜丽的荷花，就题上"色幽不媚，香远益清，娇然自异，可方遁世之君子"。似乎这样题上几句，才感觉心安理得。设色则尚清淡、雅洁，追求所谓"明洁清丽，纤尘不染"的情趣。虽然在当时的作品中，也不是完全没有娇艳妍丽和色调比较鲜艳的东西，但是由于"孤芳自赏"的态度，而总的倾向不可能不出现孤寂、冷落、宁静、淡泊的情调。我还记得，当时曾有一些旧文人对那些作品下过评语："雪翁画，宁静清雅，引人入胜，不可与下笔狂怪、剑拔弩张者同日语。""刻意经营，精心结撰，风清调古，允为六法正宗，得之今日，叹观止矣。"可见这些作品还引起了一些旧文人的共鸣。这正是由于这些画上所表达的情调，符合了他们的思想感情、生活情趣和审美标准而被欣赏。

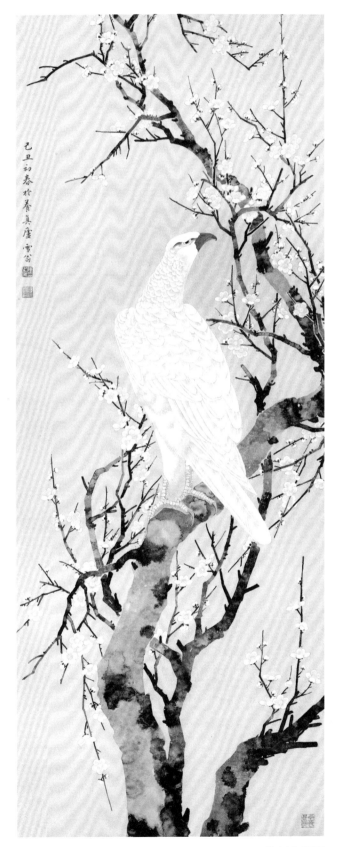

梅树白鹰图

新中国成立以后，在党和毛主席的英明、正确的领导下，祖国的建设事业蓬勃发展，美术事业也不例外地出现了大繁荣的局面。祖国一切辉煌的成就，不可能不激起我莫大的感奋。加之几年来经过一系列的政治运动，尤其在党的不断教育下，我的思想政治觉悟不断得到提高，有迫切的思想改造的自觉要求，终于在1956年光荣地参加了中国共产党。入党之后，在毛主席文艺必须为工农兵服务，以及"百花齐放，推陈出新"等方针的指引下，我深刻体会到："孤芳自赏"再不能是我们作画的目的了；仅仅追求艺术性、"为艺术

而艺术"的创作，也绝不是社会主义艺术发展的正确道路。同时我还觉得花鸟画这种艺术，固然缺乏以形象教育人民的功用，但它能够以一种艺术美使人们精神愉快、舒畅，使人感情健康，培养优美的情操，因之它也必须充分表现优美的民族风格和特性，充分表现伟大的新时代的时代气息，不然，是不能满足今天人民的要求的。由于政治认识有一定的提高，思想感情有所转变，我在绘画创作上不仅解决了"为谁而画"的问题，更认识到自己思想改造的重要意义，因之也逐渐消失了过去那种带着消极的、病态的思想情绪，在画面上

紫薇蜜蜂图册页

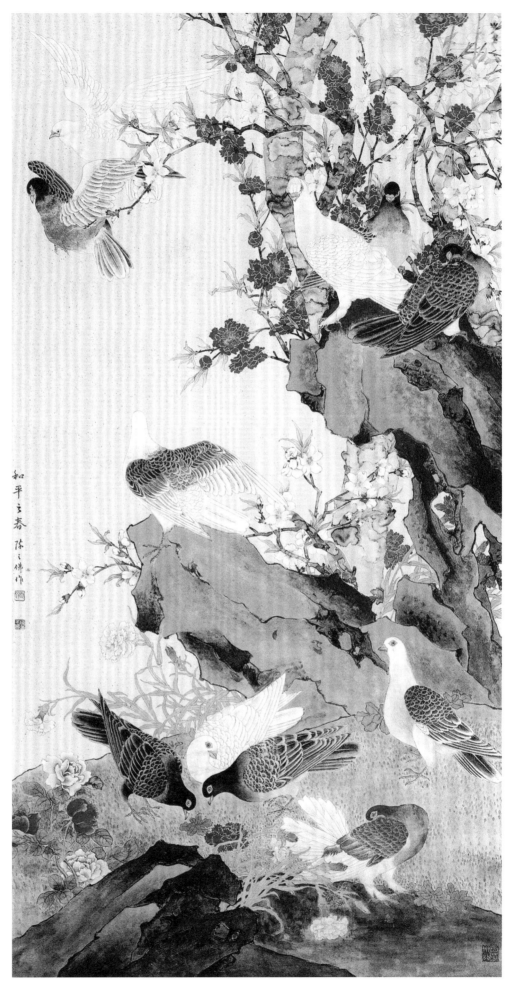

和平之春图

初步出现了较为清新、活泼、丰满的面貌。特别是1956年以后所作的一些东西，如《海棠绶带》《芙蓉幽禽》《荷花鸳鸯》《和平之春》《榴花群鸽》《樱花小鸟》《牡丹蛱蝶》《瑞雪兆丰年》《春色满枝头》《春江水暖》《鸣喜图》《松龄鹤寿》《岁首双艳》《祖国万岁》等为题材的作品，不少老朋友见了都说我的画风、情调变了，说已是一扫过去那种沉郁的调子而显见明快、开朗、繁荣、健壮，能给观者以乐观的情绪和强烈的美的感受。虽然自己并不满足于每一幅作品在创作上的思想和艺术的要求，但在作画的时候，对于选题、立意、构图、设色各方面，总是时刻考虑，是否为广大群众所喜爱，是否能够美化社会主义祖国和丰富人民群众的精神生活，企图表现得明快、鲜艳、丰满、雄健些，才感满意。因此作品常常流露出一种欣欣向荣的乐观情绪，也是事实。把这一时期的作品，和新中国成立前或是新中国成立后初期的作品对照一下，显然有所不同。特别是那种力求孤高、淡泊、"超尘绝俗"的情味，的确不经见了。

1958年以来，在社会主义建设总路线的光辉照耀下，在大跃进的形势激发下，全国人民以雄伟的气魄、冲天的干劲，在建设祖国的各个战线上贡献出最大的力量。画家们自然也同样得到鼓舞，为社会主义的美术事业而努力进行创作。1959年暑期，我为向建国十周年献礼，作《松龄鹤寿》《鸣喜图》《祖国万岁》等大幅

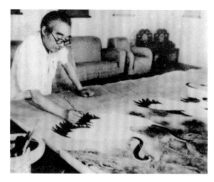

1959年夏创作《松龄鹤寿》

画。为了表达这个伟大节日的祝愿，我想尽一切可能，试图做出较为完美的作品，而当时正是炎夏天气，在四十一二度的高温下挥汗作画，不但不觉受暑热的威胁，心情始终是十分兴奋、愉快的。而且画成结果，反而比以前一些作品似乎更精致些、清新些、雄健些。

因此，我深深感到一个画家的政治立场、思想感情一定会反映到他的作品上的。政治立场、思想观点变了，绘画的意境也必随之而变。本来中国画贵言意境，花鸟画也不例外。意境是什么东西？我的理解是，意境就是画家的思想感情通过对象描写而与对象融合后所表达于画面的情调。花鸟画虽然仅仅描写自然景物中的花和鸟，它作为一种艺术品，就其思想性来看，当然不比直接描写社会生活的人物画或景物画表现得更为明显、强烈，但画家在创作的时候，一定会根据他自己的情趣和愿望来选择他所要表现的东西；同时也

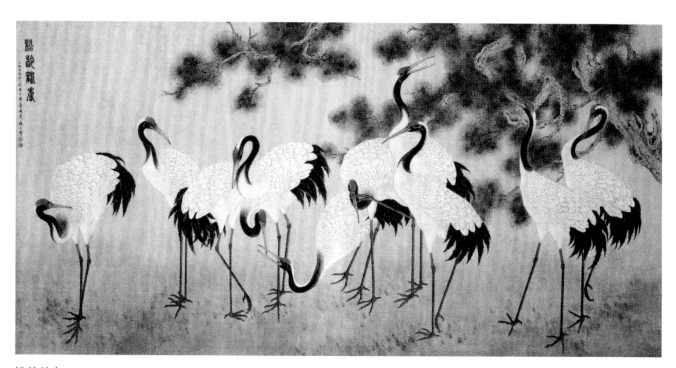

松龄鹤寿

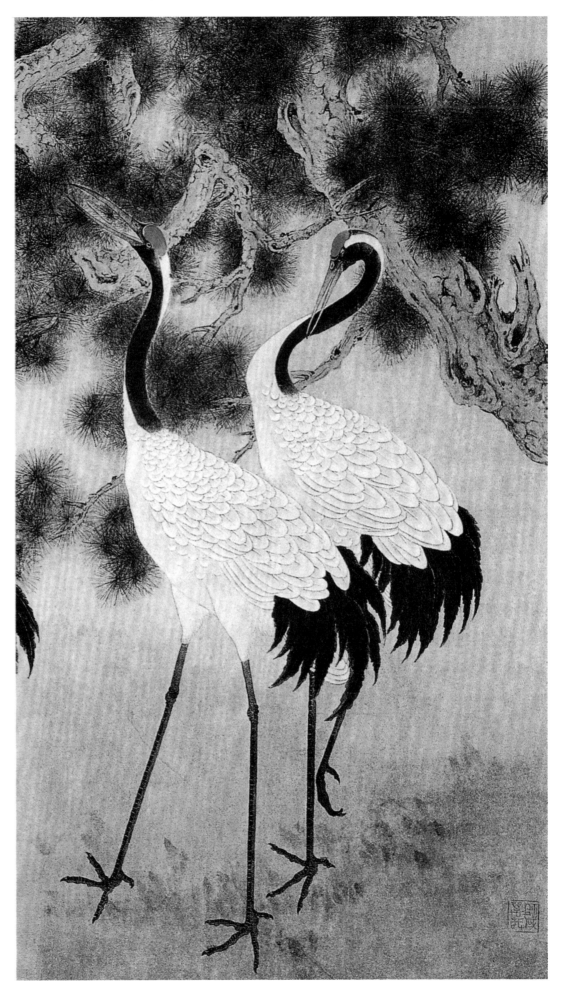

松龄鹤寿（局部）

必然会如古代画家所谓"感物而动，情即生焉"，把他的思想感情流露在画面上。这时画家的社会意识是积极的、健康的，他的画上就必然出现积极的、健康的情调；画家的社会意识是消极的、病态的，则他的画上必然出现消极的、病态的情调。如果画家在作画时候，对于描写对象无动于衷，徒然依样葫芦，没有做到情景融合的境地，这样的作品，实际也不成其为艺术品了。毛主席指示我们："作为观念形态的文艺作品，都是一定的社会生活在人类头脑中的反映的产物。"所以通过人的头脑反映出来的东西，不可能不受他的世界观和思想立场的影响。一个画家在创作过程中的第一环节——选题、立意、构图、设色等，都会贯彻着他自己世界观所起的决定作用。具有无产阶级世界观的人与具有资产阶级世界观的人，在创作时必然会采取完全不同的态度。花鸟画创作并不例外。因之，一个花鸟画家生活在今天这样伟大的时代里，就要求我们积极改造世界观，以健康的、乐观的态度来描写自然，充分地表现时代精神。

近来，对于花鸟画有没有阶级性的问题议论得很多。就我个人作为一个从事花鸟画者来说，在长期的作画过程中，自己切身的体会是，花鸟画虽是仅仅描写一些自然景象，肯定是不可能没有阶级的。因为它和其他各门艺术一样，画家通过自己的世界观和思想立场，在描写对象、表达感情时，总不能不反映他的一定的生活方式和社会意识的。如果否定花鸟画家的思想意识在创作活动中的重要意义，就必然会否定花鸟画的阶级性，也就必然会否定花鸟画家世界观改造的重要性。这是十分危险的。

虽然我的世界观还没有得到很好的改造，但几年来在党的教育培养下，也不能说自己的思想觉悟没有逐步提高。所以如上所述，新中国成立前后两个时期所作花鸟画的不同情况，我认为对肯定花鸟画的阶级性，也不可不说是一个显著的例证。

原载1961年5月6日《光明日报》

临摹《景年画谱》

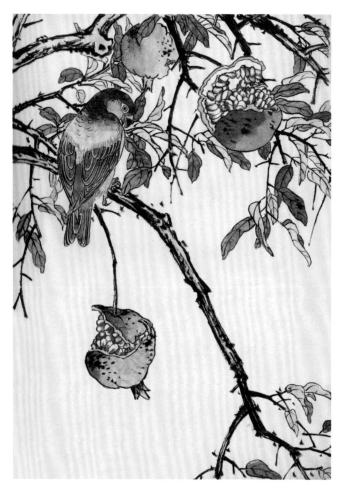

就花鸟画的构图和设色来谈形式美

花鸟画很讲究形式美，一幅优秀的花鸟画，往往是形式美的处理最得法，也是最符合人们欣赏要求的东西；而表达花鸟画上的形式美，主要又在构图和设色两方面。

构图，本来就是谢赫六法论中的所谓"经营位置"，只是谢赫仅仅提出了"经营位置"是六法论中的一法，而怎样来"经营位置"才能使画面产生美的效果，他没有加以阐述。谢赫以后，历代画家虽也很少系统地来谈"经营位置"的道理，但在许多有关中国画的著作中，涉及这一问题的则屡见不鲜，并且都认为是绘画上的一个重要环节。我们在创作实践中也确实体会到，构图的好坏常常影响于画面的美丑，画面上的凌乱、散漫、单调、平凡、迫塞、空虚等弊病，大都由于构图的处理不当，没有很好地表达它的形式美所致。这在花鸟画上尤其显著。花鸟画有它一定的局限性，它终不如人物的丰富多样，更不如山水的山峦起伏，云烟出没，变幻无穷。虽然花也有多种的花，鸟有多种的鸟，终究仅仅是花和鸟。花鸟画容易造成千篇一律的情况，可能这也是一个原因。所以，要使花鸟画有较多的变化和生气，就应该考虑它的构图上形式法则的妥善处理。

构图的关键，主要是研究部分与部分的关系，以及题材的主次关系。画面上的主要部分与次要部分必须分明。部分间的关系不清，就没有统一性；主要与次要不分，就没有重心点。所以一幅画的构图必须考虑宾主、大小、多少、轻重、疏密、虚实、隐显、偃仰、层次、参差等关系，就是要宾主有别，大小相称，多少适量，轻重得宜，有疏有密，有虚有实，或隐或显，或偃或仰，层次分明，参差互见，这等关系必须精心审度，也就是要我们很好地掌握对比、调和、节奏、均衡等有关于形式美的法则。中国画论中常见有所谓"疏密虚实，位置得宜"，所谓"多不嫌满，少不嫌稀""密不杂乱，疏不空旷""密不嫌迫塞，疏不嫌空松"，又所谓"疏处疏，密处密，整中乱，乱中

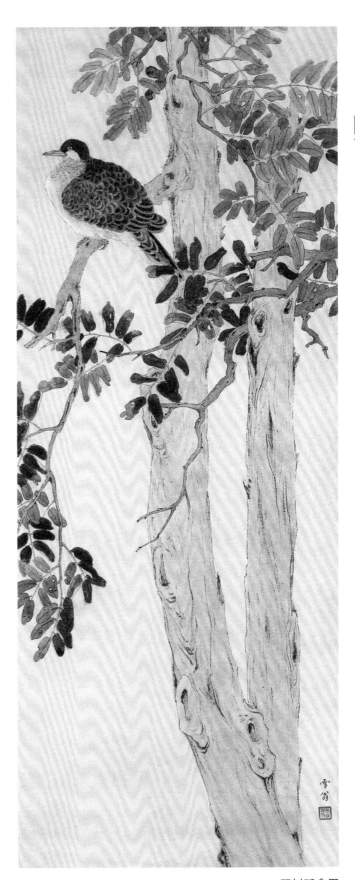

双树孤禽图

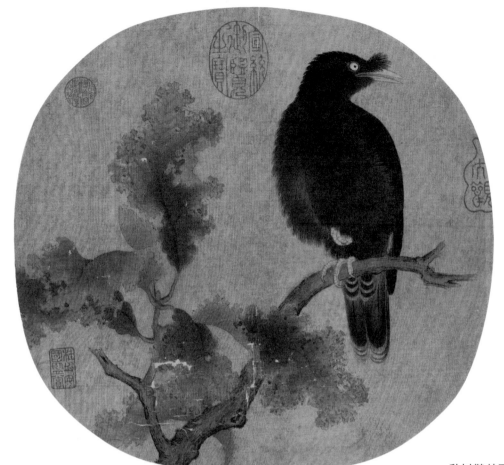

秋树鹳鹆图　宋　佚名

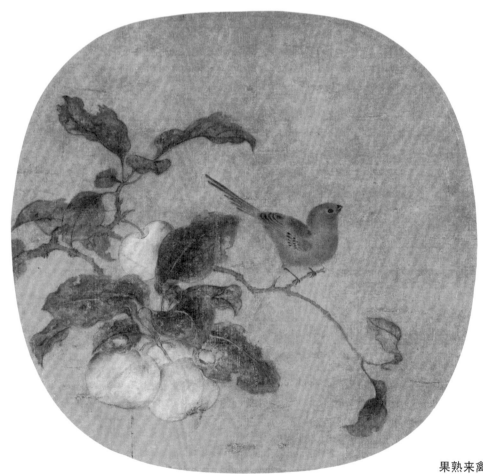

果熟来禽图　宋　佚名

整"；要我们不要"喧宾夺主"，要我们做到"增之不得，减之不能"，要我们避免"平铺直叙，千篇一律"。诸如此类的论述，不胜枚举，足见古代画家也都重视构图的形式美。花鸟画的构图美与不美特别显露，有时仅是一枝一叶处理得不当，或者一只鸟的位置不当，就会影响全画面而引起观者不愉快的感觉。所以在构图时，必须精细考虑，有所取舍，要割爱处就得割爱，要夸张处就应夸张。花与花的关系，花与鸟的关系，要使它相协调，有呼应。而春夏秋冬不同的季节，飞鸣宿食不同的姿态，如何"夺造化之妙"，就需要借形式美的妥善处理而助长其神情。

设色，同样是花鸟画的重要环节，花鸟画必借色而益彰，不仅着色技法须要精练，而配色方法更应理解。虽说"设色妙者无定法，合色妙者无定方"，色彩的运用确是极其微妙的。但是"随类赋彩"绝不是依样葫芦，要妙起自然才能进于"神似"的境地。同是青、红、黄、绿，运用得当如否，相差就很悬殊。过去中国画家曾说"设色忌枯，忌火，忌俗，忌主辅不分，交错凌乱；忌深浅模糊，平淡无味"，说要"艳而不失之俗，淡而不失之枯""用重色要不至恶俗，用轻色要不至浅薄""淡逸而不入于轻浮，沉厚而不流于鄙滞"。这类论画之设色者，也常见于画论。但到底如何能够使一幅画取得完美的设色效果？我想除了我们对于设色的实践经验之外，还必须掌握色彩学上的色相、光度、纯度的相互关系，以及调和、对比等形式法则，是很有必要的。就据过去画家的论说来说就有以下几点：

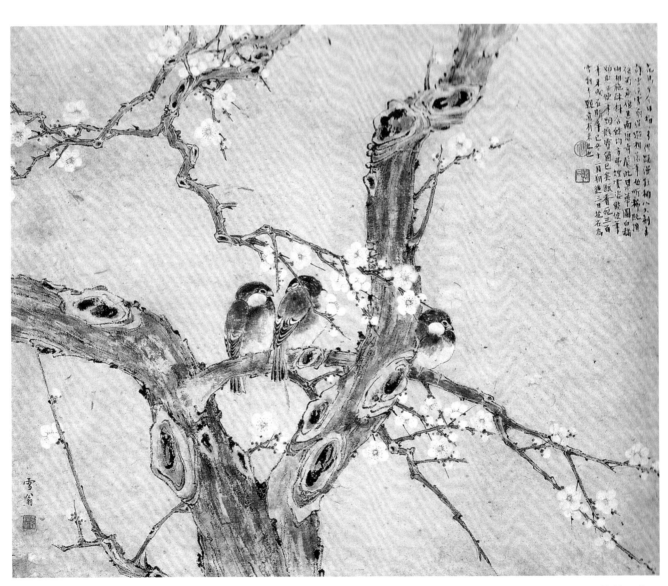

梅梢三雀图

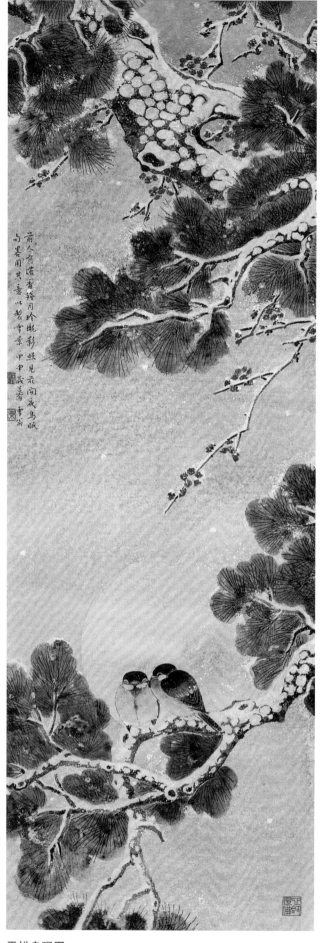

前人有谓淡香残月吟晓彩朝晖见花向夜鸟眠
尚暑用其意以制雪景·甲申岁暮 雪翁
[印]

雪松鸟眠图

什么叫作"枯"？枯是色彩干枯失神，黯淡而无生气，主要是由于用淡色而不显彩色，自然神气全无。所以说要"淡而不失之枯"。淡而仍见有彩，就产生柔和的美感。

什么叫作"火"？火是色彩对比过于强烈，产生强烈的刺激性，令人产生不愉快的感觉。

什么叫作"俗"？俗的原因，大半也是由于对比处理不当所致，不研究色彩本身的纯度，任意配合，往往产生恶俗的色调，如浓艳的色彩处理不当时更为显著。要"艳而不失之俗"，就必须降低色彩的饱和度，特别是用重色时尤应注意。

什么叫作"主辅不分，交错凌乱"？这是色彩的主次关系问题。一幅画上必须有它的中心色，以一色为主，使其他一切色彩倾向于主色而取得协调时，才生美感。如果主次不分，任意着色，必然造成画面上色彩的混乱现象。

什么叫作"深浅模糊，平淡无味"？画面上色调过于统一，缺乏变化，尤其取用同浓度色的配色而起同化作用时，必然感到平淡乏味，有色等于无色了。

由以上一些设色上的问题看来，色彩的浓淡关系、深浅关系，配色的主次关系、统调关系、对比关系、比例关系，等等，就说明色彩的运用必须很好地掌握形式原理才能发挥它的美感作用。

总之，构图和设色的变化是无穷尽的，花鸟画由于自身的需要，特别重视构图和设色的更加丰富和多样，这就要求画家对构图的处理、色彩的运用，深入研究形式美的原理和法则；同时古代画家在长期的创作实践中取得的可贵的经验，著为画论，对构图和设色两方面的片段记述，也是值得我们学习的。

1962年1月11日《光明日报》

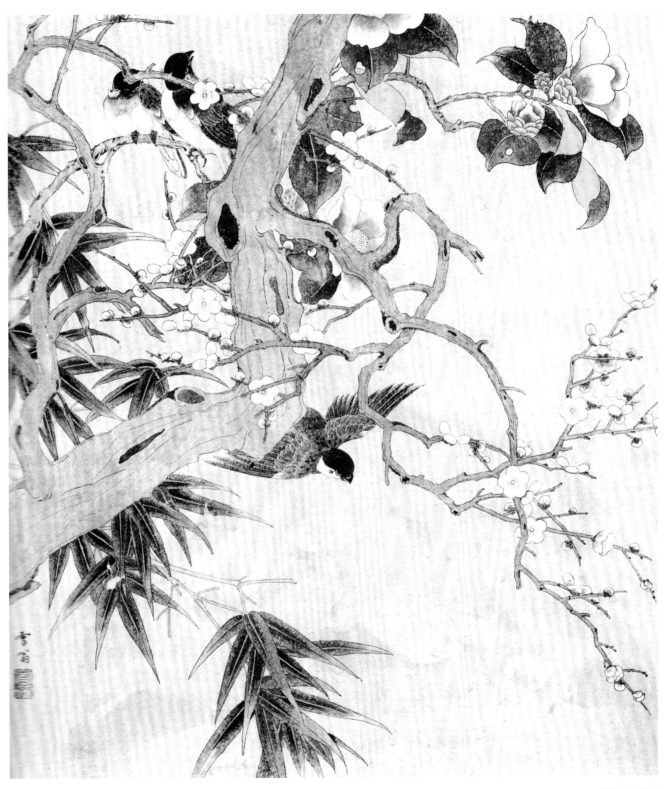

花竹三鸟图

花鸟当巧胜于拙

论画之巧拙，山水当拙胜于巧，花鸟当巧胜于拙。余谓山水应有七分拙，花鸟应带三分拙。若仅求其巧而不解于拙，则流于薄弱矣。

作画贵静净，静则雅，净则美，静在心灵之修养，净在技巧之修养。

凡临摹名作，必须探讨其笔墨，嘘吸其神韵，若徒求形似，食而不化，亦复何益。写生之道，贵求形似，然不解笔墨，徒求形似，则非画矣。

当艺术家创作艺术品的时候，往往对于美的对象，把自己的感情投入其中与之共鸣共感，这时就体验到美的滋味，表现出来便成为一种艺术品。所以一切艺术品，即是艺术家的精神借事物外象具体的表现其美的感动。

写生、观察、看画、临画是学习花鸟画的四个重要环节。我觉得要丰富、充实我们的花鸟画，首先要"夺造化之妙"。写生、观察便是使画家对于一切表现对象的生活状况及其动态得到深刻了解，也就能够夺得造化之妙，来丰富我们的作品。写生与观察是师法造化，看画与临画是师法于人，两者不可偏废。

要学好工笔花鸟画，必须有一个学习方法和步骤，观、写、摹、读是学习中不可偏废的课题。观是主要要求深入生活，观察自然，欣赏优秀作品；写是写生，练习技巧，掌握形象，搜集素材；摹是临摹，研究古今名作的精神理法，吸取其优点，作为自己创作的借鉴；读是研读文艺作品、技法理论、古人画论。

花鸟画和其他画一样，首先要求画家有健康的思想感情，要对现实生活有深切的感受，要明确为谁而画。这样作画，即使画一幅寒花冻雀，残荷败柳，也不会产生消极颓废的情调，一样可以感动人，令人爱赏。

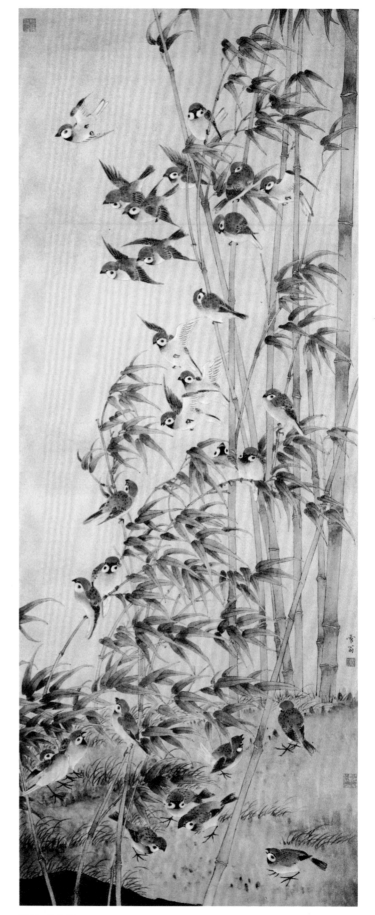

绿竹群雀图

花石双鸽图

书旂的艺术

艺术创作之时，艺术家的内心必然有知觉、想象、记忆这三个作用在活动着。但这三种活动大半又是其中之一占着优势的：或者是倾向于知觉的，或者是倾向于想象的，或者是带着追忆的倾向的。追忆的倾向较强的艺术家，当然尊重过去的艺术。自己的艺术的目标，往往求之于过去的艺术；知觉的倾向较强的艺术家，则着眼于现在的印象，而即以现在的印象表现于他的艺术；想象的倾向较强的艺术家，常以空想而思开拓艺术的新天地。就这样的艺术创作时的艺术家内心的活动，以视现今我国国画界的潮流，大概就可分为过去派、现在派、将来派这三方不同的趋向。书旂的画便是"现在"印象较深而趣味浑厚的东西。艺术本来是随时代进行的，所以他的作品能给观者以一种魔力，使人非常有兴趣。

有人说书旂之画是模仿任山阴的，我却以为不然。当然，他的画是脱胎于任氏的，但绝不全是旧型的模仿，他自有他的个性暴露在画面之上，我们看他的画总觉得有一种泼剌的、灵动的美在跃动着。这种泼剌和灵动，正是表现他自己，亦即是现代精神的象征。

作画最怕陷于机械的技巧而不见生气。书旂作画，我可断定他仅仅描写外象的形态必不满足，他必欲抓住对象的内在的生命、微妙的变化，而作其快意的表现，故其画乃能臻于神化，发露了中国画的真价值。

我与书旂相交五六年，因为同在一处做事，差不多得见到他的每一幅作品，便使我产生更深的印象、更深的认识。现在书旂将举行个人展览会，借此机会就谈谈对于他的艺术的感想，质诸书旂并海内之读书旂画者，未知以为然否。

原载1935《艺风》第三卷第十一期

鸽子图　张书旂

一九五六年春三月 陈之佛

荔枝绶带图

下　编

「艺术鉴赏与工艺美术」

略论近世西洋画论与中国美术思想的共通点

中西文化相比较，有显著的不同点，美术当然也不例外，即就绘画而言，中国绘画往往描写其幻想，而西洋绘画则常求写实，故中国绘画在表现上有时虽然也有不近人情的地方，却反多清新的趣味，而西洋绘画则极感真实。平心而论，在艺术的本意上，所谓"趣味"，确是很宝贵的一点，因为艺术的创造，究竟是我们人类的心灵的最微妙的活动。不过自从19世纪后半叶以来，西洋美术似乎也渐渐起了变化，有人说，它们已受东方美术的感化了，在印象主义的绘画上就可看出这一点，到了后期印象派、野兽派、表现派等的出现，更为显著。无论在技法上、用色上、题材上，多受到东方美术的影响。尤其当野兽派绘画出现的时候，因为色彩的鲜明、构图的奇特、线条的使用，等等，极令当时欧洲艺坛的惊奇漫骂，讥为野兽的咆哮。其实在中国人看来，毫不为奇，八大山人的画不比野兽派更夸张更奇特吗？这就是中国画的表现常是非现实的，非人情的，亦即是超现实的，往往由深刻地观察自然，而择取其精髓而加以夸张的。譬如，陈老莲画人物，常是宽袍大袖而躯体特短，看来似乎太不近情，然而评者则称为神品，谓"渊雅静穆，浑然有太古之风，时史靡丽之习洗涤殆尽，允为画人物之宗工"。又如中国画家画美人，往往是小口长身垂肩，要画出质朴而神韵自然妩媚之态，这就因中国人作画偏重想象而不摹写现实之故。但从前的西洋画的表现上，很少有这种情形，虽然西洋绘画的表现也经过选择配置和美化，但较之中国画其客观模仿的成分究竟较多。所以研究西洋绘画的人，必须研究透视、明暗、比例、解剖，这是以前的中国画家所从未考虑过的。可是西洋美术的现实主义的理想，自后期印象派出现之后，也渐被唾弃了。塞尚（Paul Cézannc）说："万物因我的诞生而存在，我是我自己，同时又是万物的本元，自己就是万

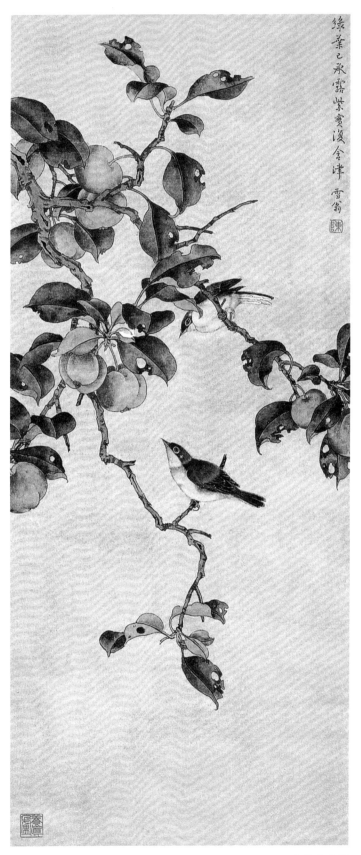

李熟来禽图

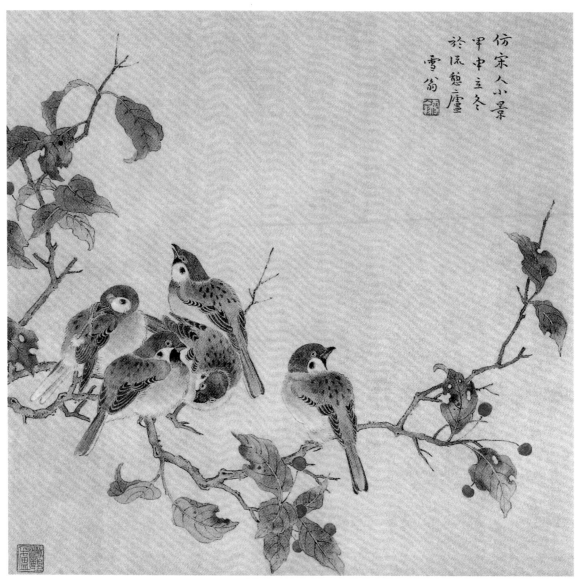

仿宋人小景
甲申立冬
於流憩盧
雪翁

仿宋小雀

物，倘我不存在，神也不存在了。"他的艺术表现，就以这样的理想为根据，所以他的艺术主张表现精神的动和力。凡·高（Van Gogh）说："能使我们从现实的一瞥有所得，而创造灵气的世界只有想象。"他就尊这创造灵感的世界的想象。他的画上的奔放的线条，如火一般的热烈的色彩，便是他的艺术观的表现。高更（Paul Gauguin）极端反对现代文明，逃避巴黎而到荒岛去过原始生活，他常对人说："你们所谓文明，无非是包着绮罗的邪恶。""对于以人为机械，以物质来换心灵的文明，你们为什么这样尊敬。"我们仔细研究这些画家主张的，无非是极端尊重心灵的活动。他们一定觉得现实主义难免教人抑止热情，放弃主观，闲却自我，而从事于客观的模仿。故欲一反以前的实证主义为理想主义，反以前的服从自然为征服自然，反以前的自我抹杀为自我高扬，反以前的客观模仿为主观表现，

于是他们仍解放题材，取用线条，简化形态而加以特征夸张，西洋绘画从此进入了新的理想。但是，我们要知道所谓理想主义、自然征服、自我高扬，主观表现；所谓解放题材，取用线条，简化形态，特征夸张，这种艺术最高的范型，自不得不首推中国的美术。因此也可知道西洋美术自后期印象派、野兽派等出现，确乎与中国美术的理想日趋接近了。中国古代画论中有所谓"迁想妙得"之语，迁想妙得即是迁其想于万物之中，与万物共感共鸣的意思。故曰"妙得缘迁想"，即画是要我的神通于物之神，故曰"万物与我为"。又顾恺之画论中所谓"天地与我并存"。此即承认形是无限的具体表现。而非绝对我的具体表现，我与一切客观现象是同时并存。这与塞尚（Paul Cézanne）的"万物因我的诞生而存在"，全然一致。又顾恺之说："四体妍蚩，无关妙处，传神写照，正在阿睹中。"这话就是说形的

美丑不是决定绘画美的价值的，只有生动不生动是决定绘画美的价值的唯一标准。西洋画家像凡·高（Van Gogh）等人，不专写美的形，他们的艺术的价值不在形的美丑，而在生动上，以他的想象力、热情创造灵感的世界。这与顾恺之见解又岂不相似呢。近世西洋美学家更有"感情移入"之说，其意大概是投自己的感情于对象中，与对象融合，与对象共感，而入于物我一体的境地。我们研究这"感情移入"之说，实与南齐谢赫的六法论中的"气韵生动"之说极相符合。谢赫《古画品录》说："画有六法，罕能尽谈，自古及今，各善一节。六法者何，一气韵生动是也，二骨法用笔是也，三应物象形是也，四随类赋彩是也，五经营位置是也，六传移摹写是也。"这里所谓"气韵生动"，即是"以形写神"。"骨法用笔""应物象形""随类赋彩""经营位置"四项，即是"以形写形，以色貌色"。"传移摹写"是另一种"以画生画"方法。骨法就是用笔，笔法就是用力。形能显示力的变化而不为形所拘，色能显示力的变化而不为色所囿。位置能显示力的变化而不为有限空间所限制，这就叫"用笔入妙"。用笔入妙，就是想无往而不入，生无往而不适，神无往而不通。凡形之生皆气之动，神之著。神与气本来是可分而不可分的，所以说"形所在即是气所在，气所在即是神所在，神无往而不妙合，即是气无往而不谐和"。刘勰谓"异音相从谓之和，同声相应谓之韵"，则称这谐和状态曰"气韵生动"，与称其事曰"写神"，其意义是没有差异的。张彦远亦云："夫象物必在于形似，形似须全其骨气，骨气形似皆本于立意而归乎用笔，故工画者多善画……至于鬼神人物有生动之可状，须神韵而后全，若气韵不周，空陈形似，笔力未遒，空善赋彩，谓非妙也。"他分画为两类，一类是"空陈形似"，一类是"全其骨气"，而认骨气即气韵，气韵即神韵，尚骨气者，形似自在其中，骛形似者，每遗其骨气，纳形似于骨气，纳骨气于用笔，以为笔力未遒就是骨气未全，最后归结到造形惟力。所以说前五法只是一法，只显示力的变化或"全骨气"一语，足以谅之。气韵生动便是力的变化或"全骨气"状态。中国画最重神气与韵，大概气是指万变之

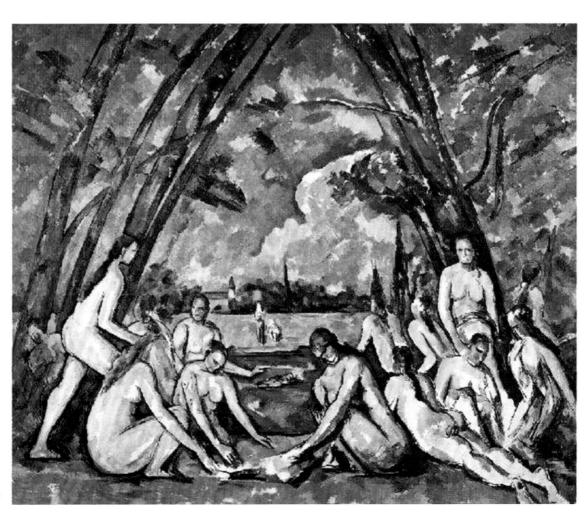

大浴女　塞尚

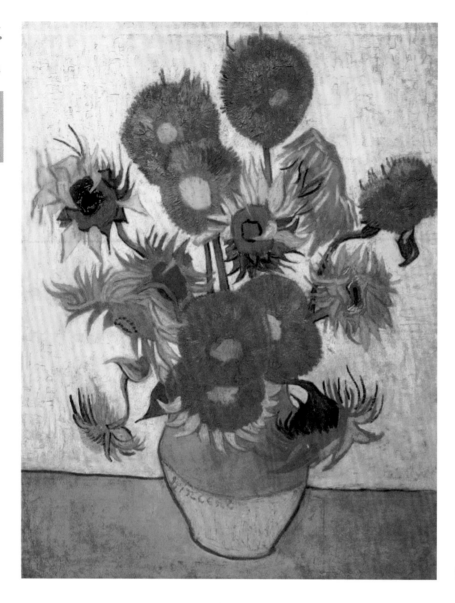

向日葵　凡·高

力的恣肆，神是指万变之力的蕴藉，韵是指万变之力的谐和。所以由气韵生动说而推论，可知对象所有的美的价值，不是感觉的对象自己所有的价值，而是其中所表现的心的生命、人格的生命价值。凡画须能表现这生命，这精神。而体验这生命的态度，便是美的态度。所谓美的态度，即在对象中发现生命的态度。这就是沉潜于主客中对象的"合一"的境地，即是所谓"物我一体"的境地，亦即"感情移入"的境地。故"气韵生动"是艺术的心境的最高点。一方面看西洋画家，凡·高（Van Gogh）曾说"小小的花！这已能唤起我用眼泪都不能测知的深的思想"，那极粗野的凡·高（Van Gogh），他也会对一朵小花感到强大的势力的。唯其如此，所以他能有惊人的表现，否则他的画只是乱涂而已，我们所见到的他的画中的强烈不是他的，乃是自然的威力。凡·高（Van Gogh）在强烈的外光中制作，他和太阳的力深深地在内部结合着。他感到

了太阳，非自己也做太阳不可，故能产生充满着威力的作品，创造的冲动，其根底寄托于精神。创作的内在条件，必然是由感情移入展开而触发绝对精神的状态。这状态，在中国美术上固然早已发现所谓"气韵生动"之说，而近代西洋作家也便感觉到了。西洋新艺术的构图派的康定斯基（Kandinsky），他在绘画中所企图的，是精神的极端的震撼，要表现为精神的震撼时，乃排斥外面的形式与手段。他以"艺术的精神方面"为尝试绘画革新的主眼，他以为这是形成作品的精髓的要着，这是创作活动的指导者。故他的画是"形的言语""色的言语"，是有精神的"内面的声"的微妙的音乐。康定斯基（Kandinsky）的画论，实在与中国古代的画论非常相似，不过他的思想更积极更过激点罢了。

原载1946《文化先锋》第六卷第十二、十三期

艺术对于人生的真谛

艺术究竟有什么用处？讲到用处，恐怕艺术是最没有用的东西了。譬如图画吧，一树花、一只鸟、一座山、一片云被画了出来，它不能止饥止渴，也不能教忠教孝，的确与我们的实际生活丝毫没有关系。这样不切于实用的东西，难怪人们都忽视艺术了。

有人说，艺术是有闲阶级的消闲物，它是一种大奢侈，是一种多余，与一般人有什么相关？假如这话是真的，那么，古今中外许多大艺术家都是赘疣了。而许多大哲学家煞费苦心地研究美学、艺术学也是徒然多事了。何以顾恺之、吴道子、达文西、米开朗基罗、贝多芬、莎士比亚、托尔斯泰、康德还永远受人尊敬呢？想来其中必定还有若干道理。

这里我先要问你：你爱看美的图画吗？你也爱听美的乐曲吗？如果你是爱的，则"爱"便是用处，也可以说艺术对于你已发生密切的关系了；如果你不爱，则你的精神一定失了常态，美是你所爱的，精神患了病，便不爱美，这犹之饮食本来是你所爱的，身体患了病，便不思饮食一样。

人性的需求本是多方面的，人性中饮食的要求，饥而无食，渴而无饮，是人生的一种缺乏；人情中也有美的要求，爱美而不得艺术，也同样是人生的一种缺乏。只看原始时代的人类，穴居野处，与猛兽争存，风雨为敌的时候，尚且要在洞壁上作画，器具上施雕绘，以求满足他们爱美的天性，直到现在，凡是人类绝没有嫌美而喜丑的。这就因为嗜美是一种精神上的饥渴，不能满足饮食的要求和不能满足美的要求，一样是沦丧天性。饮食的缺乏，固然可立见其形骸的枯萎，而美的缺乏，亦必发生其精神上的病态。世间一切恶人恶事、俗人俗事，以及人类种种精神上的不正常，都是病态所由生。

人类生活终不外乎物质与精神两方面，两

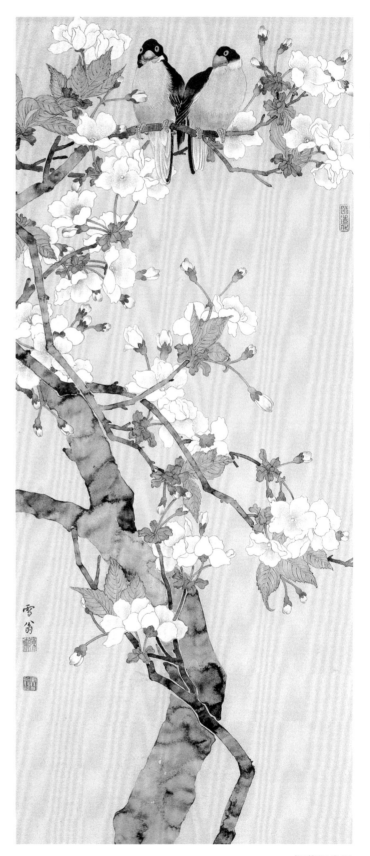

樱花双鸟图

者缺一固然是生活的不正常，两者不能调剂，也就使我们的生活发生烦闷苦痛。这是我们平时所经验到的。讲到艺术的用处，现在也颇有人想把它硬拉到实用的功利主义里面去，于是艺术仿佛只有被利用而没有其他的意义了。虽然自古以来，政治上，宗教上，道德上，也往往利用艺术以作宣传的工具。这是艺术的另一目的。

如果认为艺术的被利用是艺术的唯一目的，换言之，艺术只配作利用的工具，那便错了。

艺术的活动是情感，情感的势力往往比理智还强大，所以利用它作为一种工具，以求达成利用的目的，原是可以相当收效的，但就因为艺术是情感的表现，与生活经验息息相关，它于个人、于社会当必有更深更广的意义。

人是情感的动物，这情感，必须要艺术来培养，使它成为美的情感。什么叫作美的情感？不妨举几个浅近的例子：在风和日丽的春天，眼前尽是一些娇红嫩绿，你对着这灿烂浓郁的世界心旷神怡，忘怀一切，这就是美的情感。你在黄昏的时候，躺在海边的崖石上，看金色的落晖，看微波的荡漾，领略晚兴，清心悦目，这就是美的感情。你只要有闲工夫，松涛、竹韵、虫声、鸟语……一切的自然变化，都会变成赏心悦目的对象，这就是美的情感。我们当愁苦无聊时，唱几曲歌，吟一首诗，满腹牢骚就会烟消云散，这是美感的作用。我们整日为俗事烦苦，偶然偷闲欣赏艺术的作品，就觉格外愉快，这是美感的作用。我们看过一回戏，或是读过一部小说以后，就觉得曾经紧张一阵是一件快事，这是美感的作用。诸如此类的例证不胜枚举。总之这都因自然美与艺术美的陶冶而使人的情感变成美的情感。

假如再具体点说，近代心理学者说："情感抑郁在心里不得发泄最易酿成性格的怪僻和精神的失常，艺术是维持心理健康的一种良剂。"这就是说人的情感需要解放，艺术美就能解放情感。人生来就有一种生存欲、占有欲、性欲，以及爱、恶、怜、惧等情感，本着自然倾向，它们都需要活动，需要发泄，但在实际生活中，它们不但彼此互相冲突，且受道德、宗教、法律、习俗等的约束。最显著的如情欲，本来是人的本能冲动，但向来是被认为卑劣的、不道德的勾当，硬要使它压抑下去，成为精神上的病态。有时因恋爱

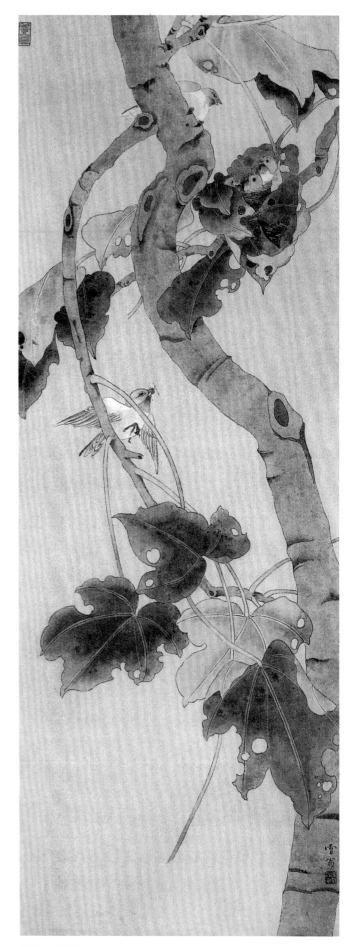

梧桐鸟巢图

野蔷薇

秋趣

失败，受了极度的刺激，因为情感无法发泄就忧郁起来，甚至变得疯狂，此种情形都可借文学艺术等的美感作用而发泄。所以说艺术有解放情感的功用，而解放情感就是维持心理健康的良剂，我们平常说"精神要有所寄托"，艺术便是寄托精神最好的处所。

其次我们要说的通常一个人往往被现实世界所围住，就是一个人往往在狭窄的现实世界的圈套里面，而没有勇气跳出去看看另一美丽的世界，于是除了饮食、男女、奔走、钻营、欺诈、争夺等之外，便别无所见，所以人生只有悲苦烦恼，人生也便没有什么意义了。现在有许多人总嫌生活枯燥烦闷无聊，其大原因就在被围在现实世界而不到想象的世界里去观赏观赏。这所谓想象的世界非他，即是艺术的世界，故无论何人，要充实他的人生，应该有艺术的修养，使解放他的眼界。苏东坡说人之忧乐在乎游于物之内，或游于物之外，所谓游于物之外，就是能离开现实世界而暂进入想象世界，眼界解放，人便觉乐。我们称赞诗人有所谓"超然物表"之语，这就是因为诗人有艺术的修养，故能"游于物之外"。

还有一点，我们再来应用苏东坡的两句话："人之所欲无穷，而物之可以足吾欲者有尽。"这就是说自然界中的物质是有限的，而人之欲望无厌，所以总觉不满足，不自由，不如意。因为在自然圈套中求征服自然，终自困难；但是精神方面，人可以征服自然，他可在世界之外，另在想象中造出合理慰情的世界，这就是艺术的创造。人在自然世界是自然的奴隶，在创造艺术、欣赏艺术时，人是自然的主宰。多受些艺术

的修养，在想象的世界里，人可以解除物质限制的苦痛，人由奴隶而变为主宰，人才感觉他自己的尊严。

许多人以为艺术是艺术家所专有的，与一般人没有什么关系，这是没有了解艺术。现代人实在太热衷于物质而忽略心灵的修养，在教育方面也不曾深切注意到这样的教育，美感教育。长此以往，人类将沉湎于罪恶的世界中而不能自拔，这是多么可悲的事情。我们觉得人自己尊称为"万物之灵"，应该和禽兽有些分别，应该注意一点心灵上的修养。"人之异于禽兽者几希"，一不小心，就会和禽兽同化的。讲到心灵的修养，固然是多方面的，而以艺术的功效为尤大。因为艺术，它可以安慰我们的情感，它可以启发我们的牺牲，它可以洗涤我们的胸襟；艺术它可以伸展感情，扩充想象，增加对于人情物理的深广正确的认识，所以真正有艺术修养的人，他的感情一定比较真挚，他的感觉一定比较锐敏，他的观察一定比较深刻，他的想象一定比较丰富；他能见到广大的世界，而引人也进入这世界里来观赏一切。假如人们多少能加以这艺术美的浸润，至少可以改正些醉生梦死的生活，革除些苟且敷衍的习性，打破些自私自利的企图，纠正些分歧错离的思想。

我们看看这个世界，看看这个社会，看看这人类，何等忧愁，何等惨苦。今后我们应该用宗教徒的精神，大家来宣扬这点意义，普度人类到想象的世界，来拯救人生！

原载20世纪40年代《新中国月报》第一卷第三期

人类的心灵需要滋补了

没有一个人不对着众生骄傲。人的尊贵处究竟在哪里？这问题很简单，因为人和猪狗畜生有点不同。猪狗畜生它们的生活，终日只是为着营求物质的满足，肉体的享受，而再没有其他的理想。人自命为万物之灵，应该不比猪狗畜生过着同样的生活，除了企求物质的满足肉体的享受之外，似乎还应有精神的安慰和心灵的享受。人也有肉体，当然不能不承认物质是人生的重要条件之一，可是要知道肉体的享受，不是人类最高的享受，人类最高的享受，还在心灵。否则，人生与畜生何异，人更有何理由尊称为万物之灵呢？

如果我们一些被称为尊贵的人，大家都迷惑于物质的享受，迷惑于浅狭的功利主义，天天被困于名缰利锁，而不能自拔；美的情操驳杂，趣味卑劣，生活枯燥，心灵无所寄托，那我们虽称为人，实在已失去了人性。人类既失去了人性，人生也就没有什么意义。世界还在动乱，社会扰攘见不出秩序、安宁与和谐，人们将更沉沦于愁苦烦闷的深渊里。因此，我们应该高喊要恢复人性！人生必须充实，人生必须丰富，人生必须有多方面的兴趣和多方面的活动，一个在道德、学问、艺术、事业方面有浓厚兴趣的人，自然能在其中发现至乐，绝不会感觉到人生的空虚，以致心灵的泪灭。尤其是艺术对于充实内心生活的功效为更大。因为人是有情感的，情感需要陶冶，陶冶情感，莫善于美育了。艺术它能调剂情感，帮助人在事事物物中发现乐趣。它能提高人生兴趣，真有艺术修养的人，总有超凡越俗的表现，这不是故持迂阔，而是他的心灵的主使。我们很感觉人类不应在这争名夺利、庸俗鄙俚、干枯黑暗的世界里长此沉沦下去，我们应该速谋自求振拔之道，要求人生更丰富更美满的实现。因此，我们的心灵就急需艺术的甘泉来滋补它，使它美丽和谐！

1946年美术节讲演稿

芙蓉翠雀图

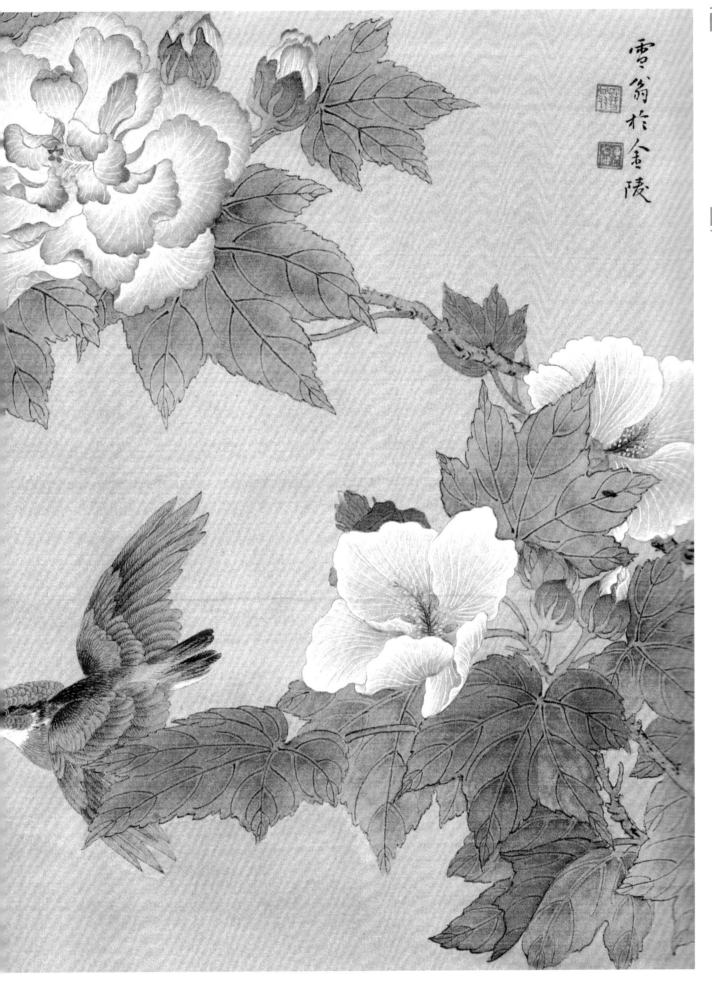

雪翁於金陵

艺术与时代

　　我们考察人类社会的历史，知道它一时一时地在演变，这演变的过程中自然有着很微妙的关系。最初人类为着他们自己的生存，要与野兽搏斗，野兽是他们的仇敌，同时也是他们所最爱的东西，因此，他们不怕凶牙利爪，必欲得之而甘心。毕竟人类的智慧，战胜了野兽。于是他们可以食野兽的肉，衣野兽的皮，用野兽的骨，煎野兽的脂，而人类便得赖此于生存。等到人类战胜了野兽，则天地间唯人为独尊了。人与人之间似乎不必争斗了吗？然而事实却不然，因为人总是向前进取的，还是要争，还要争生存，争权力，争其他一切，这人类自己的残杀，实在更为凶猛，大家不惜倾其全力，要争个你死我活，结果弱者自然被强者征服，于是胜者为主，败者为奴，同是人类就分出极不平等的状况。到了这人与人争的时代，大多数人都被强者凌辱、奴使、杀戮而无法抵抗，人类的惨苦可以想见。人想要从惨苦中求安慰，乃创造了神，创造了宗教。人的苦痛到了无可诉说的时候，就不得不求之于幻想。他们为要寄托自己的灵魂，因此便向永远的神秘追求、忏悔，希望能幸免于这自相残杀的悲剧。宗教的行为是出世的，是束缚的，是枯寂的，它终究是幻想。然而人是智慧的动物，有灵性，有理智的终不堪长久埋于这幻想之中而过束缚的枯寂的生活，于是人又欲恢复其人性，憧憬于真理，脱离了宗教的桎梏，而自由地发展个性，乃产生了伟大的文艺复兴时代。到宗教的权力达于极点，即奉神的思想到了极顶的时候，人们也不免厌倦了。人乃转而奉人。于是教权衰落，王权随之而膨大，支配权一落王室之手，世间一切便既以奉王室为目的了。终于因为王的权力过大了，王室的享乐也过甚了，一方面只惹人眼热，他方面又遭人嫉妒，同时又为着王者的剥削万民，而只为自己的享受，即是由王室的穷奢极侈所引起的不平，而发生了大革命。革命的新运，便否定了宫廷的一切。王权推翻了，而支配权从此落入国民之手。不过，虽说是国民，其实还是国民中的另一阶级，就是所谓霸主。霸主当然不能长享他的权力，于是支配权再落于国民中的另一阶级，就是所谓资本家。时代的演变已到了所谓资本

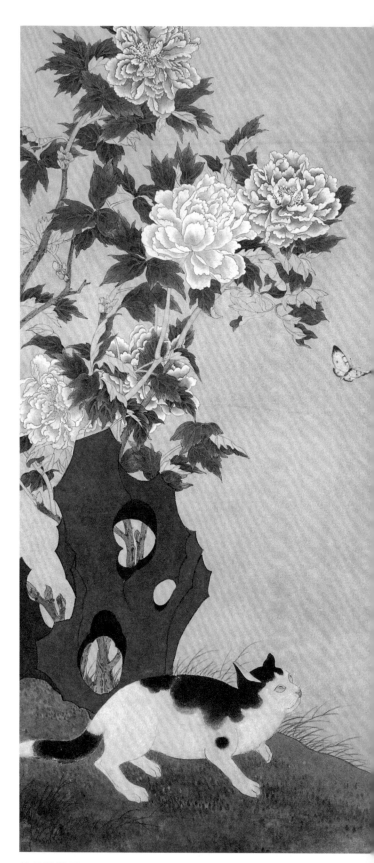

牡丹猫蝶图

主义时代。在这时代里，有一特殊的现象，即是科学昌明。因科学的发达、世界改观，人生世界的现实完全暴露；同时因资本主义的进展，形成贫富不均的状况，一方面因机械的发达，人差不多也成为机械的一部分而消失了他的灵魂，所以世界就呈现动摇混乱的状态了。

人类社会的演变既如上述，那么以这等时代为背景的艺术蜕变情形，又是怎样呢？这里姑以艺术与时代的关系比较显著的西洋艺术来作说明。我们已经知道，最初是人与兽争的时代，在这个时代，因为人与野兽生存之故，他们一心一意所想念的，就只有野兽，人对于野兽的印象最为深刻，所以当时的美术，无论刻的绘的，其题材总以野兽为最多。而且在他们的经验的记忆中，野兽是曾经使他们害怕，又使他们爱护的一种不可思议的东西。他们深深地记着这可怕的东西，曾经如何的扑来，如何的怒吼，如何露出它的可怕的爪牙，如何吞噬着自己的同伴做出胜利的呼号，又如何被同伴击毙，做出临死时的哀鸣。斗争、逃遁、跳跃、挣扎，他们永远不会忘记亲身经历过的印象，他们从经历的想象中表现出野兽的奔驰、跳跃、凶悍和征服的意绪，以单纯的刻画，做出兽性的动作，非常雄伟确切而具有充实的精神。只看西班牙阿尔塔米拉(Altamiru)洞中壁画，就可证明一切。其次是人类战胜了野兽，而进入人与人争的时代。这时代是人与人互争强弱的时代。胜利者描写他胜利的凯歌，失败者描写他失败的悲哀和失望。尤其强者征服了弱者之后，必要夸耀他们的胜利，所以当时的艺术大都是象征胜者和强者的威力的东西。至于基督教时代的艺术，这更显然是以宗教为背景而产生的。他们描写人类被逐出乐园的悲哀，那《乐园追放图》不是表现出

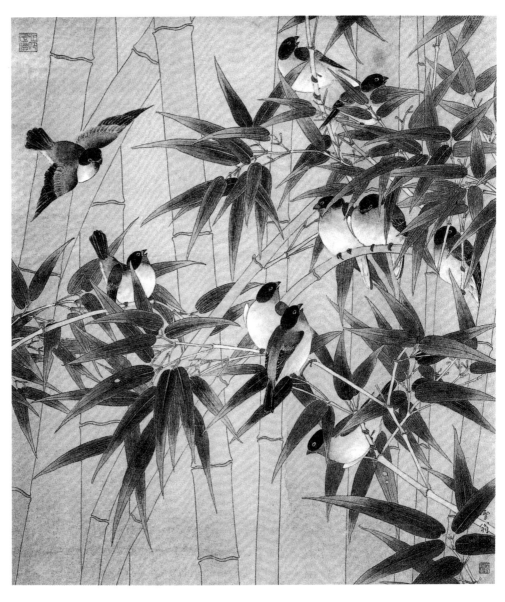

丛林群雀

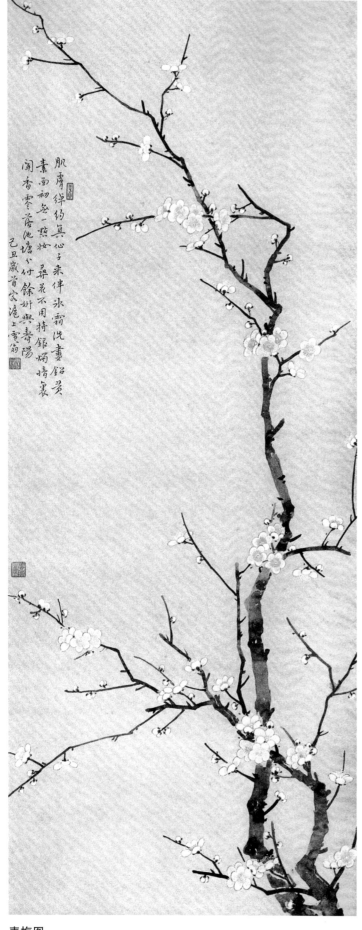

肌肤绰约真心子来伴冰霜先画铅黄
素面初无一点妆
暴荒不用持银烛晴裹
闹香零落池塘水仲馀妍兴寿阳
乙丑岁首家濠上寅翁

素梅图

永远的痛苦，笼罩着这无知的亚当与夏娃吗？他们描写基督坦然地被钉在十字架上的牺牲，那《最后的晚餐》正描写着叛徒的可怕和牺牲者的悲哀。可是另一方面，他们憧憬着天使的可爱，乐园的幸福。而当时的艺术以建筑为主，显然随着宗教的权力而发展。罗马风格（Romanesque）的壮丽，戈伊茨（Gojic）的巍峨，无一不是宣传教义和记录教会威权的产物。脱离了宗教的桎梏，解放个性而复兴古典文化的时代，其艺术品均浓厚地反映出作者个性的色彩。艺术家个性的显露，近世美术即由此而开展。到了宗教权力衰落，国王争胜教王，即神权衰落、王权膨大的时候，文化中心集于宫廷，一切艺术亦只供国王与贵族的享受，艺术的表现当然不得不切合于豪奢的宫廷生活，那洛可可（Rocvco）的纤巧华丽的形式，安托万·华托（Antvine Watteau）的绘画，那种优雅纤细，潇洒而又充分的抒情的要素，在可悲的情调之中而艳丽妩媚的表现，真够代表当时的风味。及至王权推翻，宫廷文化被破坏之后，其间经过一度英雄主义的支配，但为时甚短，终于艺术为主权者的仆役的时代告终了。

欧洲自经过漫长的宗教时代，直至19世纪完全转移到了现实时代。尊重真实，观察自然，崇拜美的形，追求古希腊美术的黄金时代，便产生了所谓古典主义的艺术。然古典主义的形式凝固，人们的感情怎禁得这凝固的形式。从这凝固的形式主义上解放，从现实出发，而用空想来使之美化，这就是继古典主义而起的浪漫主义时代。这时代正是拿破仑的英雄主义时代，英雄的气概支配了这一个时代，所以当时的艺术题材，大都是英雄。浪漫主义是反抗古典而起，它在反抗的情绪中，奔放出无限的空想，而以诗的情绪、美的事物，来描写他们幻梦的世界。画家德拉克鲁瓦（Delacroi）的《在地狱中的但丁和维尔吉勒》《希阿的屠杀》《一八三零年》等画，正是浪漫时代的代表作。法兰西大革命的黑云飞散，拿破仑的暴风雨也停息了之后，时代

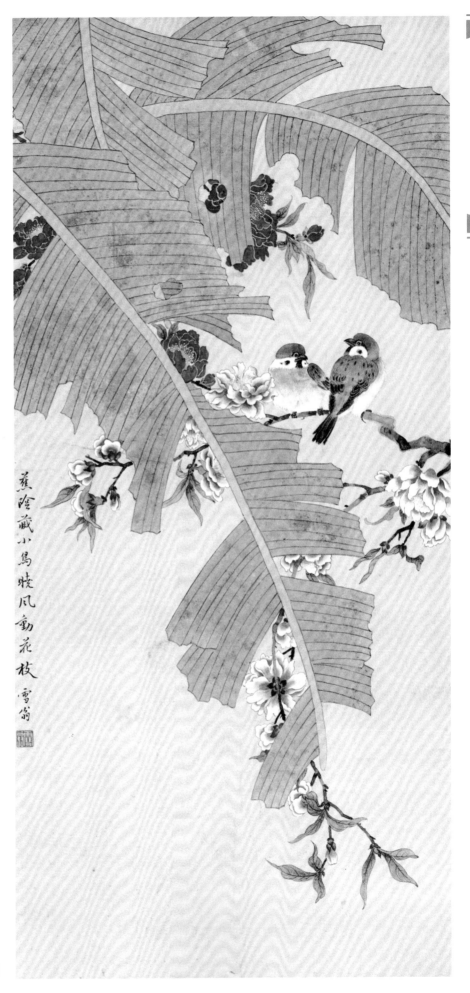

蕉荫藏鸟图

就急剧地转变。于是近世文化的新现象就代替了封建的英雄的时代而起，在艺术上描写英雄的空想的时代也告之结束。所谓自然主义，即从此而展开。因为全欧洲的烽火熄灭之后，从沉静的环境里，人们才有机会归向自然去。在这个时代中，自然会产生许多赞美自然的艺术家。巴比松（BarbiZon）的一群，便是立在时代前阵的画家。他们的心里，似乎都嫌恶贵族趣味的古典派的安格尔（Ingres），也嫌恶隶属于文学宗教的浪漫派的德拉克鲁瓦（Delacroit）以及巴黎的那种资产阶级（Bourgivisfe）的都会空气，而故意地避居在自然的怀抱里。自然主义的艺术家们，只是赞美现实，不追求空想，他们所描写的不是英雄美人，而是极平常的一人一物，或是大自然的风景。他们已从教会、宫廷、贵族等的保护和束缚而解放，渐渐自己站在社会的表面，为自己的要求所敦促，为时代思想所引导，而从事于制作了。自然主义的开展，发生了科学昌明的一种特殊现象，因此在艺术方面亦渐渐由写实而转到外光的研究，所谓印象派的画家，乃向光的分析上用功夫。印象派大家莫奈（Monet）的画，还不只是反映光及照射的光的色彩变化吗？这显然是根据科学研究而产生的艺术品，可是经过了这样一个时期，人们似乎又厌弃了这表面的追求，而向"精神""魂"的观点来观察自然、表现自然了。自然主义的勃兴，其背景当然是隆盛的自然科学的一种时代思潮。但是自然科学的进步，而踏入到将近高峰的时候，因科学发达引起了人类的悲哀，故人们的研究，又回复到"魂"的、非科学的问题上去了。同时艺术也转换了一条路，向自我精神的"心灵的""魂的"表现的路迈进，艺术不是科学，也不是记录，是艺术家的心灵的表现。他们由这"个性"的精神，大胆地冲入了表现的世界，而形成了现代艺术。这艺术的革命，由塞尚（Paul Cézannc）的坚实的努力，凡·高（Van Gogn）的爆发性的热情，Ranour的才能，高更（Gauguin）的综合主义，而完成了一个有力的根基。由这根基更加极度地主观化，于是跟着后期印象派之后，所谓野兽主义、立体主义、未来主义、表现主义、抽象主义、达达主义、超现实主义、新野兽主义、新即物主义等流派便接踵而起。这种主义流派的纷起，这种极强调主观的色与形的结合，这种趋向于支离破裂的艺术的现象，正明示着20世纪时代的动摇混乱和紧张。

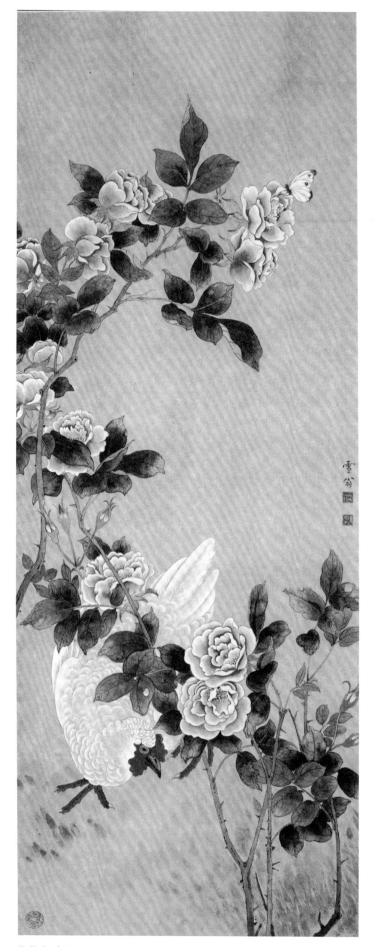

蔷薇白鸡图

谈美育

创造真实的世界，创造善良的世界，创造美的世界，这是人类的目的。现在的人对于创造美的世界似乎特别不加注意，以致情绪日见萎缩，而影响及于其思想行为。我们深惧国民精神堕落，病根日深，必须有良方从根本救起。教育是百年大计，要稳固其基础，不可谋片面的发展。现在的教育应该一方面养成科学的头脑，充实国民的智能，以冀物质文化的进展，一方面又必须注意于全民族生命之所寄托的精神教育，这里更不要遗忘了"美育"！

所谓美育，要分两方面，一是美感教育，一是美术教育。美感教育是人人应该受的教育，美术教育是一部分人受的教育。因为人人都要受美感教育，所以在普通教育以及社会教育的设施上，必须注意于美育；因为一部分人要受美术教育，所以教育上有培养美术专才的设施，这里就把美感教育与美术教育两方面略举其要点来说说。

关于美感教育的

一、**普通教育的美育**。我总觉得人们对于物质的享受看得太认真，而于精神生活太过忽略。自私自利、虚伪欺诈、凌虐抢夺，这种种精神的堕落，大半还是种因于此。尤其近若干年来这现象愈见显著，若不从教育来急起挽救，人类前途将不堪设想。人之所以不与他种动物等视者，就在乎有精神的活动，精神的内在，即是心灵、精神的外达，即是所谓风格。心灵的残缺与风格的不正，均可培养之使其完美。教育的目的，当然不仅仅为着养成为个人生活打算的知识分子。现代的教育以智、德、体三育并重为标榜。但三育并重，是否已尽教育的最大使命？我始终认为还有点问题，不是还遗忘了所谓美育吗？有人主张小学应偏重体育，中学应偏重智育，大学应偏重德育，这主张固不无见地，但我以为美育更应在各级学校并重不偏。爱美是人类本能的要求，一个民族，无论其文化的程度如何，绝没有爱丑而厌美的。如果能够将这点爱美之心因势而利导之，小之可以怡性悦情，进德养身，大之可以治国平天下，并不夸言。教育的目的原在启发人的本能，那么，要启发爱美的本能，就不得不实施美感教育了。现在的中小学校虽然也排着似有若无的美术课程，学校根本不重

春江水暖图

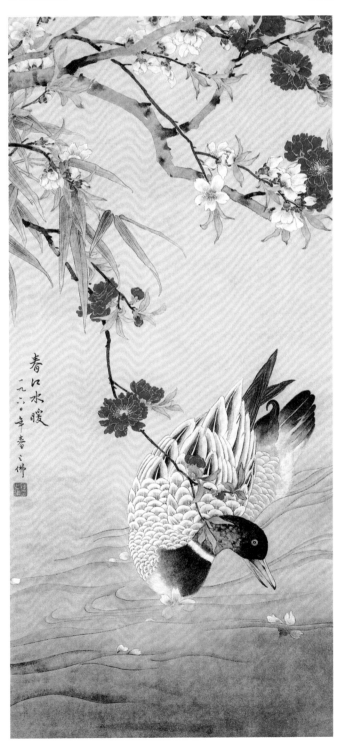

视这项科目，而教学方法也未必尽宜，绝难收得美育的效果。中小学的美术课，其目的显然不是在养成美术家，而在培养他们的美感，是一种美感教育，而不是美术教育。所以我主张小学的美术课必须着重于欣赏教育。不过这里又产生一个重大的师资问题。现在的中小学的美术教师，大都是公私立艺术学校的毕业生充任，等而下之的当然也不乏其人，然无论哪等人，根本都没有受过师资的训练。专才与教师，本是两回事，纵有美术才能高超的教师，教学是否得法，大成问题。因此，如果在普通教育上真有实施美育的决心，还得优先培养美育的师资。

二、**社会教育的美育**。中国的社会，真是五花八门，凌乱不堪言状。这等无纪律、无秩序、暮气沉沉的现状，差不多每一个角落，都引不起人的兴趣，鼓不起人的热情。一切腐败传统的恶习，只有令人消沉堕落，流风所及，更演成种种不正当的娱乐，潜伏着社会罪恶的渊薮。生活在这样的社会，即使有作为的人有时也不免烦苦沉闷。这样的社会实在需要改造，使它能够得到正常与合理的发展。然要改造社会，社会教育应该负起大部分的责任，尤其实施社会教育的美育为不可或缓。人类生活必须有所调剂，人类精神也必须有所寄托，否则，必然会诱致社会病态。故社会教育的美育的设施，在中国的社会现状下，是一件尤其重要的事情。现在试看这么大的中国，有没有像样的博物院、美术馆、工艺馆、动物园、植物园？有几处公园、图书馆、戏剧音乐院及其他高尚的娱乐场所？我们的都市、街道是否清洁美丽？是否栽植树木花草，使我们处处能与自然相接触？我们极端希望这等社会教育的设施，日渐充实。用美来洗刷人心，用美来浸润人生，引导人群渐渐进入高尚的理想的乐园，而得见有安宁且有秩序的社会。

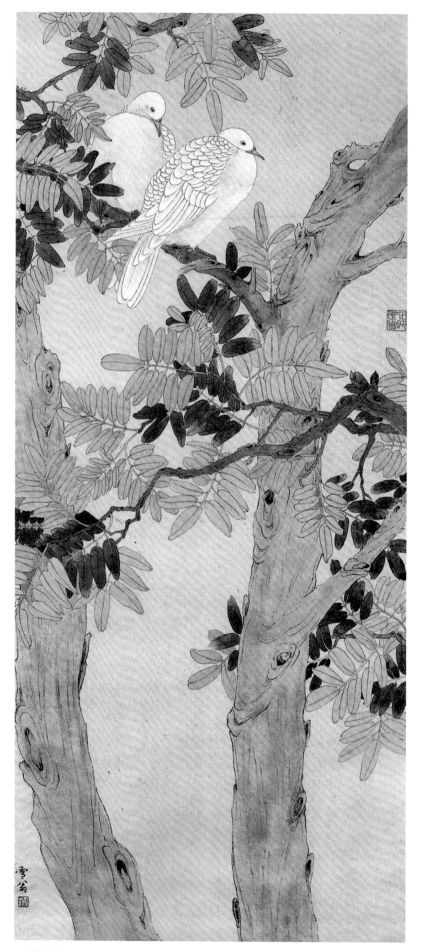

双树栖鸟图

关于美术教育的

一、专门教育的美育。中国虽然已经设立了几所艺术学校，这些学校大都是侧重培养纯艺术人才的。它们的学生修了三五年毕业之后，说来可怜，能够得到中学或小学教席的算是头等差使，有的到军政机关里去画统计图表，有的一出校门就改行了，能继续研究以求精进的人诚如凤毛麟角。耗费了不少人力与物力办艺术学校，出来的学生结果是如此，仔细想想，真够冤枉！但是，这班学生业是已经毕了，再没有深造的机会，有的迫于生活，无路可走，不叫他们如此也只好如此，还有何话可说呢？其实要养成一个纯艺术的专才谈何容易！他们在学校受教数年，不过才刚入了大门，还未登堂入室。倘毕业之后，不给他深造的机会，是难望有很大的成就的。所以我以为我们的艺术教育，如果真是要想培养几个高超的专才，必须设立研究机关，至少选拔一些有望的青年使其深造，庶几不违专门教育的目的。我们希望不合理的现象及早革新，否则，国家纵然令多办几所艺术学校，也是徒然的。

二、工艺教育的美育。人类为求生存，时时希求着衣食住的满足。然人生永远是追求的，有了这些东西，必更希求着余裕——需要物质的余裕之外又需要精神的余裕。这两方面的余裕的要求，实在就是促进人类生活进化的元素。所谓工艺，便是适应人类的生活需要而产生的。因为它是创造人类求生的工具，同时又供给人类精神的粮食，即是实用与美兼备的东西。故工艺的制作，亦必须发挥"实用"与"美"两个要素，才见其价值。中国的工艺本有悠久的历史，驰名世界，无如制作者不求改进，以致日就衰颓。这在中国的产业上占着重要地位的工艺品，因不图发挥实用与美两个要素，非但无法输出海外，以求争胜于国际市场，即在国内亦反被舶来品压倒，影响国计民生至为重大；为今之计，自非从速计划改良工艺方策不可，然要改良工艺首先就应注意于工艺的教养。不但要谋工艺品实质与技术的改进，更须使工艺制品形式的美化，不但要舍弃因袭以及从事模仿的陋习，更要养成创作的能力，以适应新的环境。

原载1947年《学识杂志》第一卷第一期

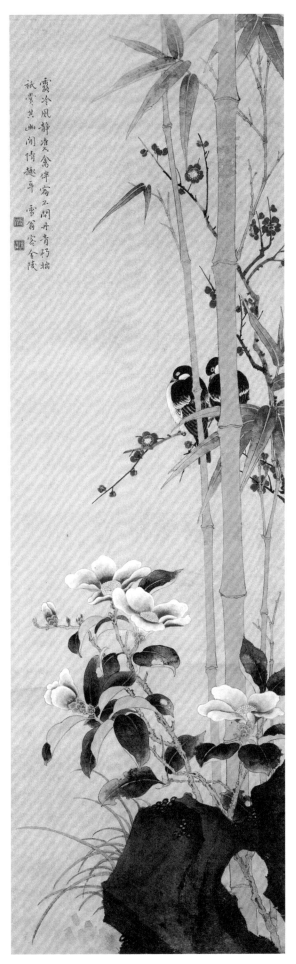

双禽伴宿图

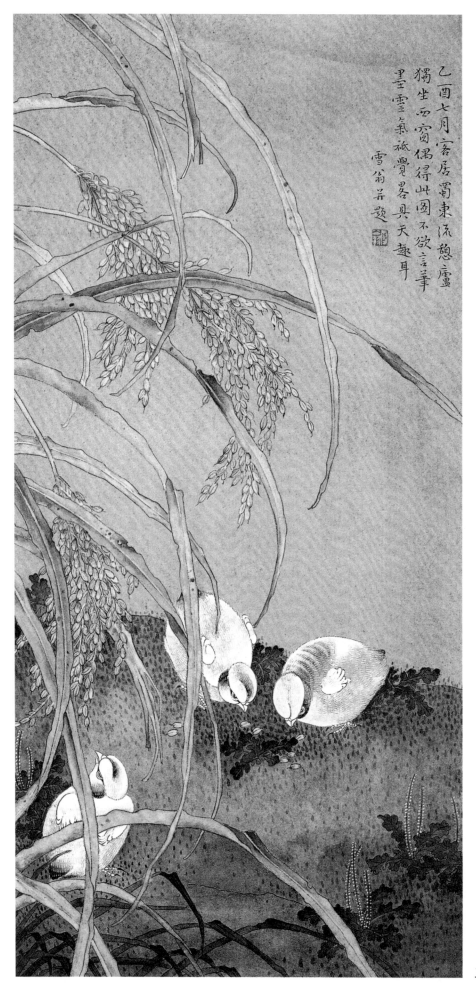

乙酉七月客居蜀东沱憩庐
独坐西窗偶得此图不欲言笔
墨云气祗觉暑具天趣耳
雪翁并题

三鹑啄禾图

迫切需要美术馆

记得民国二十六年（1937）在首都举行第二届全国美术展览会，当时新建美术馆正告完成，陈列古今美术品近两千件，参观者达六万余人，盛况空前，尤其激发一般人对于美术的兴趣。这一点，实在获得甚大的功效。我们正想从此展开美术运动，促进中国美术的复兴。不料"七七"事变突然发生，致一切计划一时无法实现。民国二十七年（1938），抗战重心移至武汉，全国各地美术家聚集于此，乃有中华全国美术界抗敌协会的组织，从事有关抗战的美术工作。至民国二十八年（1939），抗战重心复移至重庆，美术界抗敌协会会员一度星散，不能继续工作，于是在重庆的美术家又恢复了战前已成立的中华全国美术会。中华全国美术会在抗战期间曾做种种活动，如发动美术作家制作宣传画，举办抗战宣传画展览，举办劳军美展，征集作品运往英国展览，征集抗战画携往美国展览，征集作品赴印度展览，每年举办春秋两次美术展览，协助会员举行个人展览，开办美术研究班，刊行会刊，等等，在抗战期间，人力与物力均极艰难的时候，亦可说于美术运动尽了相当的力量。而教育部第三届美展亦于民国三十一年（1942）在渝举行。当时虽因战事阻于交通，美术作品未能普遍应征，然亦精选作品达数百件，且故宫部分书画亦同时陈列。在抗战时期有此一举，不但使内地人民得有欣赏美术、研究美术的机会，而于战时后方人员苦闷的生活借此得以调剂，其功尤大。另一方面，个人美术展览亦不断在各地举行。民国三十年（1941）以后更风起云涌，直至战事结束而不衰。

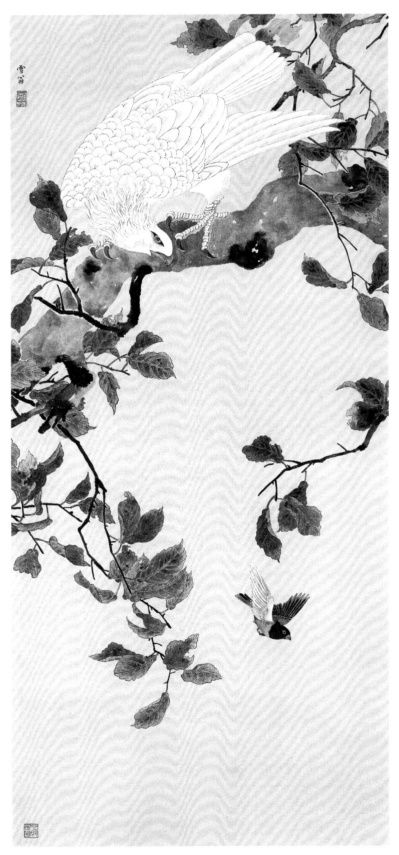

鹰视飞鸟图

复员以来，美术界颇感沉寂。虽美术展览仍见不断举行，但于美术运动，终未见有计划的推行。我们检讨以往若干年来的美术运动，故未能尽如人意，终究还有点微微的动态。不料到抗战胜利，反而愈形消沉，美术建设问题在今日已成为不急之务。这不仅在美术界认为憾事，而影响整个文化者将更为重大。

中华民族具有丰富的创造力，以这特有的创造力乃发挥其精深宏博的文化，而于美术方面更放发了灿烂的光辉。不但在东方美术史上中国美术占有最光荣的一页，即世界各国人士亦莫不同声赞许。我们终还不致健忘，民国二十四年（1935）我国古美术品运往伦敦展览，曾给予欧洲人士以极深刻的印象。据说当时英国人对于留英的中国人竟至另眼相看。说者谓西方一般人士对于中国文化的认识与了解，实以这次展览会为始点。近由海外归来的朋友说，抗战胜利以后，中国名义上虽列为几强之一，但外国人是否已经瞧得起中国着实成个问题，只有中国美术还是极口称赞的。我以为外国人的赞叹中国美术，大半还是对于我们祖宗遗留下来的产业。我们这一代美术创造的成绩究竟如何？我们不应借祖宗的历史来掩饰自己的缺陷。我们不应只是以祖宗的光荣自豪，还应力求自己有伟大的贡献，要更求中国的美术精进并发扬光大。

因此，我们对于美术运动必须积极地推进。但美术的建设亦要从根本做起。

中华民族既然具有丰富的美术天赋，我们就应培养它，尤其对于天才的美术青年要培养他，以助其大成。专门的美术教育之外，还须注意普通教育的美育及社会教育的美育。如美术专科学校设备的充实，中小学美术的实施及师资的培养，美术作品的奖励，定期展览会的举

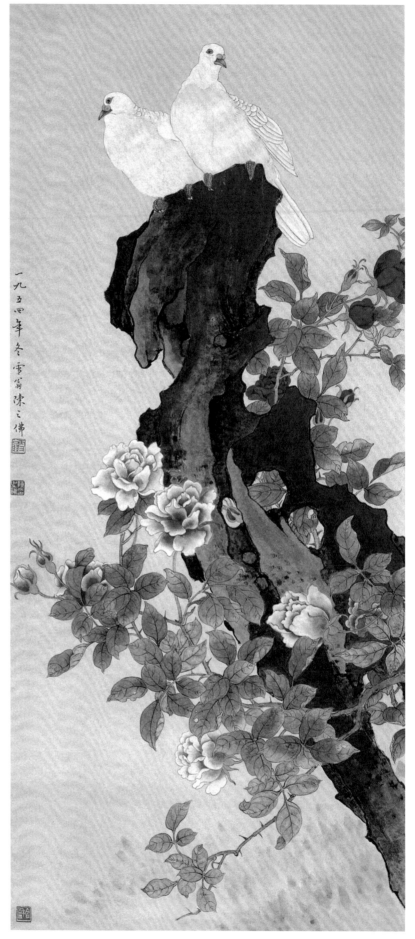

花石双鸽图

行，美术馆的设立，等等，实在都是提倡美术的要务。如果能如此逐渐推行，使社会的与个人的两方面携手并进，则国民艺术的天赋自然渐次发荣滋长了。

这里，我还想把美术馆特别一提。美术馆的筹设是大家都认为很重要的事情。因为完备的美术馆不但有助于国民美术的教养，同时对于美术家或有志于美术的人，均可得其裨益。美术馆的设置，不仅是社会的一种高尚的娱乐场所，且可使研究美术者有观摩的机会；尤其社会一般人士的美术观感的养成，使民族崇高向上之精神，赖美术的陶培，而更促进其优越的能力。倘从另一方面看，美术馆又能直接地感化美术家或美术志望者，其效力之大，颇有超越美术学校之势。因美术学校是实施美术初步教育的场所，不过收容少数有志于美术的青年而已。但完备的美术馆的设置，既可使一般人自由欣赏，又得自由选择大家的作品以亲浴其熏陶，无形中便受其极良好的指导，而

取得美术教育上之实效。所以欧美各国计划完备它们的美术馆，绝非专为国家装饰，聊作一种点缀，它们自必有其根本的要求、远大的目的。可是在我国向来不见有一所像样的美术馆，即便是首都所仅有的美术陈列馆，除了1932年开过一次第二届全国美展之后，不知何时再能作美术陈列之用，说来也够伤心的了。

总之，这十年来，国家多事，社会秩序凌乱，从事于美术的人们亦不能例外，大都为生活而挣扎，故表面上虽觉美术展览之风盛行，相当热闹，而骨子里实在含着极可悲的情调。无论国家与个人对于美术的建设方面究竟是否尽了责任，而作有计划的推进，还只待今后的努力。

原载1947年12月17日《中央日报》

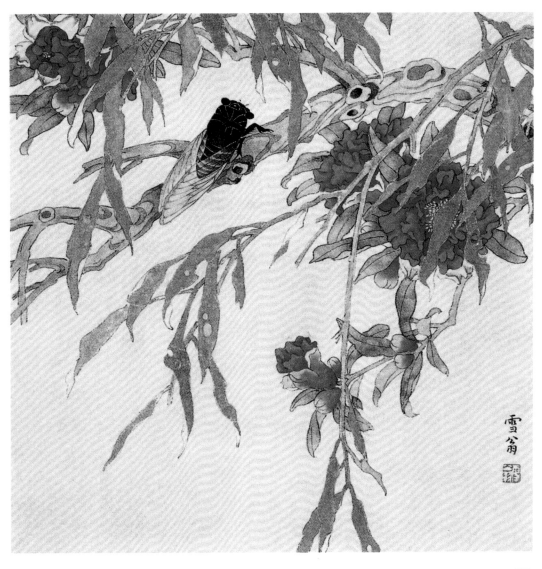

花柳蝉鸣

迫切需要组织美协江苏分会

近年来，我们美术工作者，在党和政府的领导和帮助下，在美术家的辛勤劳动下，美术创作在质量上和数量上都有显著的提高，特别是"百花齐放、百家争鸣"的方针提出以后，美术家们在思想上更得到很大的教育和鼓舞，而产生美术创作的生气勃勃的气象。这是可喜的也是令人兴奋的事情。

江苏省的美术事业，本来有它的光荣历史，美术史的书籍上如果除了江苏一页，必然大大减色。即在目前来说，江苏的美术事业方面，无论在美术家的数量还是美术创作的质量方面都是较高的，即就全国范围来说也不落后于其他各省，这并不是夸大，而是事实。

因此我们觉得为了加强我们的团结，为了使我们的事业更推进一步，我们有搞一个自己的组织——美协的必要。

大家知道上海早已成立中国美协上海分会，照江苏省的情况，组织美协已经觉得迫切需要，因此中国美协南京分会筹备委员会也已初步建立起来。这次的专业会议就要重点地来讨论这一问题，因为美协是美术家自己的组织，就要群策群力来搞好这一个组织。美协成立以后，应该做些什么工作，怎样才能做得好，种种问题，就要在这一次专业会议上，请各位多多提出意见，特别要请美术界老前辈更多的指导。

当然，我们对于今天的发展必须努力，同时，我们对于过去也必须来检查一下。过去各方面究竟还存在着什么问题，提出来研究、改进。总之，我们来集思广益，而目的只有一个，就是怎样来搞好我们的美术事业，消除一切对于我们的事业有害的障碍，使大家发挥创造性，加强团结，展开批评，使美术创作推进到一个更繁荣、更兴盛的新阶段。

本文系作者在中国美协南京分会筹备委员会上发言的节录，原无标题

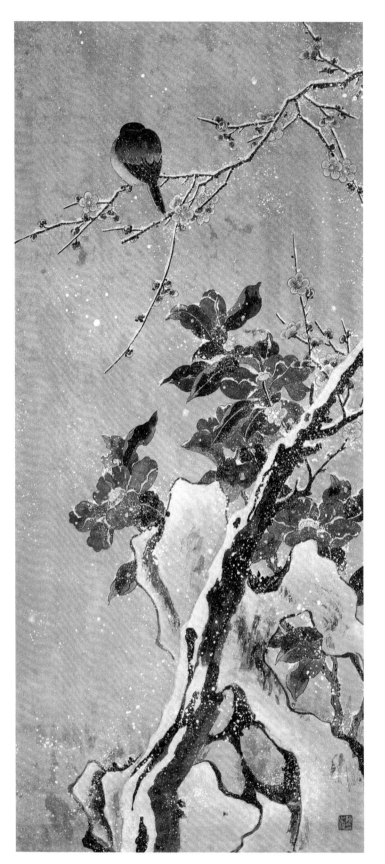

花石雪禽图

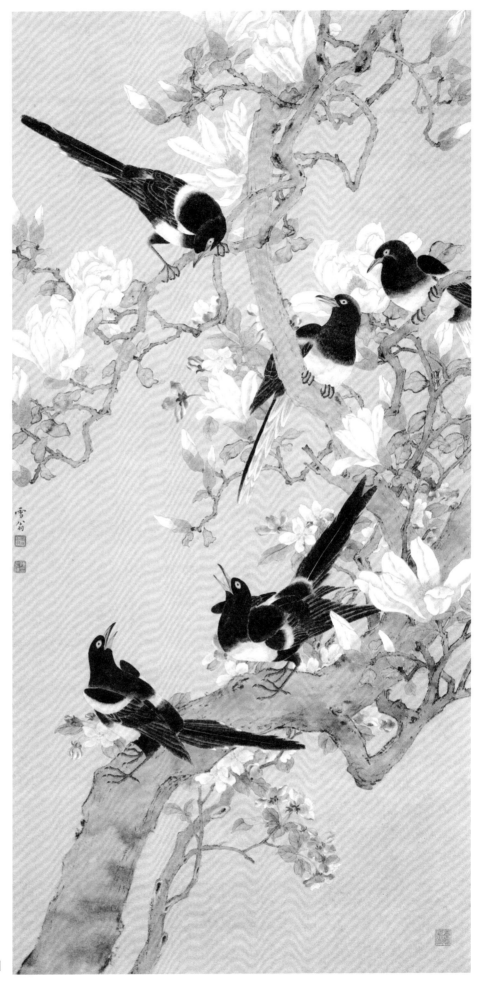

玉兰喜鹊图

谈工艺美术

自从那些五光十色的舶来品像潮水一般地冲进了我们的城市乡村之后，那所得的代价，就是民脂民膏不断地往外倾流。城市固然一天天地繁荣灿烂，满街都是华丽耀目，就是农村也显见得不同起来，以俭朴为本位的我国农民，也居然有不少换下粗蓝布，穿起洋货来了。但是我们都知道这是表面的。当我们探讨到内容的时候，实在伤心惨目！自从五口通商以后，自给自足的太平时代显见得被剥夺净尽了，农村一日比一日衰颓下去，直到目下已到了人人都知道的经济大恐慌的非常时候了。

试一推究其原因，这完全是受外货充塞的影响。我们都知道各国都以一切货品为他们侵略的工具，作尽量的剥削，对于输入的那些优美工业品，为着需要，也乐于尽量容纳，因此我国就成为各国争夺的市场了。他们钩心斗角地一方面努力改良商品，一方面利用有利的一切推销广告手腕，降低货价借以促进民众的购买力，进行无止境的经济侵略。这种角逐姿态下的外货充塞的形态，而形成了我国的手工业的淘汰，以及机械工业的无法抬头，农村破产，经济整个的崩溃，到这时候才彻悟到外货充塞所受的重大影响。提倡国货，挽回利权，自然是非常重要的工作，但是这空泛的呼声，于实际有什么功效呢！人们并不是偶像崇拜地爱用外货，完全是被外货的"价廉物美"所蛊惑住了，爱美的观念是人人所同具的，出较低代价，得较优的货品，这完全是合理的，单靠空泛的挽回民族繁荣的呼声，如何敌得过这"事实"的敌人呢！所以在"提倡国货"的原则下，非加一番"改良国货"的实际革新不可。虽然在基本上非争取民族自由，而造成的能有防止外货倾销的力量，才能使国货有发展的可能，但同时没有改良的国货代替品，还是无法防止的。时代是绝不能开倒车的，不要以为有防止外货倾销的能力，能重来闭关自守，这无疑是因噎废食，不过是消极的抵御而已。一方面固然非有防止的能力，而解除经济侵略不可，同时须积极地改良本国固有工艺的形态，而造成一种新兴的势力作为抵御外货的堡垒。例如以我国的陶瓷器一项来说，其失败的最大原因，完

《小说月报》封面

全在于形态守旧，装饰毫无进步，广告的无力，与灿烂夺目的外货一相比较之下，当然在市场上失却战斗性，而又见得在时代之前落伍了。从这样看来，提倡国货，改造工艺形态，造成一个新兴的有战斗性的工艺势力，作积极奋斗，才是正当挽回利权的途径。

中国美术会所举办的美术展览会，总算在国内是规模较大的了，然每届展览会中于工艺一门终觉非常冷落，这可见国人对于工艺在现时代的重要性还未认识。其实我们为国民生计计，为国家经济计，对于工艺绝对不容忽视。此后当如何设法来提倡，来改进，这是我们应负的责任，尤其是政府应负的责任。

摘自《提倡工艺美术之重要》

机械与艺术的接近，可说是现代的一种特殊现象。这特殊现象，最初出现于建筑，至近来已广及于一切造型的制作物了。故现代艺术多伴着机械的发达而发展的。最近世界各国间多有大规模的工业建设，

这等各国的大工业，虽有难分其优劣的情势，然如果欲凌驾他国同类的产业，征服之而求自己的成功，便不得不注意其工业的最大价值。这亦并非专尽力于制品品质的优良、价格的低廉，因为这些问题各国已有一定的标准，尚非竞争的焦点。这里所谓最大价值，自不外乎艺术的特性，就是所谓"工业品的艺术化"。大概此后产业经济上的竞争，必由制品的是否美化而分胜负，即出产那种机械的、实用的、技术的、优越的制品，乃为此后对于产业努力的要点。制品的图案，亦必为产业上极重要的要素，倘能决定了这样的产业上的方针——实用之上更有美的表现，则一般民众与艺术的态度自然与从前大异了。因为从前的艺术仿佛专为特殊阶级而有的，只有特殊阶级能享乐艺术，艺术与一般民众漠不相关，民众所最注意的常是经济方面的。现在民众既认识了艺术与经济的相关，则艺术亦得与一般民众相亲近，此后的艺术便会引起他们的注意。于是市场上的艺术品，不仅仅是满足教育家、搜集家、博物馆员、古董商人的兴趣。艺术以最实在的意味与一般民众的日常生活相关切，艺术化的制品亦在最大价值之下而成为一般民众的生命之粮了。

摘自《工业品的艺术化》

美术与工艺都是造型的艺术，亦即是空间的艺术。这点它与文学、音乐等时间性的艺术完全不同，故美术与工艺可视为形的艺术。

为什么同是形的艺术，空间的艺术要分之为二，而一则叫作美术，一则叫作工艺呢？这里我们就不得不区别两者的性质。

现在先来说明美术。

借眼所见的一种形而表现其美的，即是"美术"，其中可分为平面的与立体的两种。表现其美于平面的世界的叫作绘画，表现其美于立体的世界的叫作雕刻，即美术上可分为绘画与雕刻两大门。绘画方面由色彩而有一色的、淡彩的、多色的，由种种色、光、影而表现的，故亦可说由色彩、明暗而现一种形于平面上以示其内容的就是绘画。用种种的颜料、种种的笔，或绘于板，或绘于布，或绘于纸，这是谁都知道的。画法上有东方与西洋的不同，古代与近代的变化，更不消说。

至于立体的雕刻，则并不主在于色彩，是由凹凸阴影而表现其种种形态的，亦有圆雕与浮雕的不同。其材料以石、金、木、土为主，亦有用干漆、陶土的。其题材古时以圣像、人物为主，以后亦渐有选用动植物的。雕刻上虽然亦有施色彩的，但其最重要的特色还在前面所说的所谓立体性。

我们已知绘画与雕刻两者普通称作"美术"，但同是借空间的形而做的所谓"工艺"，又是怎样呢？这工艺在艺术之中实在亦占着重要的一位置，其范围亦颇广。那么，工艺究竟与美术有何不同？简单地说来，美术是为"视"而作的，工艺是为"用"而作的。故"实用性"可说是工艺的主要特点。譬如我们看唐宋元明的名画，无论画在绢上或画在纸上，都是不能作为实用的。这就因绘画是视的而不是用的。倘若这里有一个瓷瓶，这决计不是只为视而作的东西，它必有储物或者插花那样的用途。不论桌子、椅子、衣服、茶壶、杯盘，等等，都是为用而制作的物品。所以说，工艺品是为着生活而做的用器亦是妥当的。

美术是为视而作的，所以它是自目的的；工艺是为用而作的，所以它是他目的的，故两者虽同是空间的作物而其性质乃大不同。在古代这"美术与工艺"尚不十分分明，但至现今则两者已很明确地分离了。

以上所述，原是谁都知道的一点常识，如果问题进一层加以研究，这"美术与工艺"到底从何时发生区别，更何以有区别的必要？这也是我们应该了解的。

在现今所谓"美术与工艺"，似乎已明白地有了区别，任何美学书、美术史或美术学校中，普通多分这美术与工艺为两门的。但若我们约略考查已往的历史，便知道这两者的分离还是极近代的事情。不过平常人们多不注意于这点，其实这种情形却是非常重要而不可忽视的。

我们现今所称为"美术"的这两字。本来是从英文Fine art、德文Die Schoner Kunst、法文Les beaut axts翻译而来的。一方面所谓"工艺"，在今日虽完全有别的意义，但这字句早在唐朝已经使用了。现在所称的工艺，则其内容是非常新颖的。

现在所谓"美术与工艺"，亦是英文上的Arts and Cratfs，但是这字句是从何时用起的，查考起来便知其历史还极近。这就是"美术与工艺"在现今虽已

明确分离，但是区别其历史可说还不很久。实在Arts and Crafts最初取用的是有名的英国人威廉·莫里斯（william Mortis）及他的朋友科勃旦·山特孙（Cobden Sanderson），这是1888年的事情，距今还不到50年。所以在半世纪以前，"美术与工艺"这成句在世界上还没有存在。没有这字句，当然以前的人们对于"美术与工艺"亦绝不会有其区别的概念的。

牛津大学经长年月的编纂直至近年始告成功的牛津英语新大辞典（Oxford new English Dictionary）实在是一部完备的辞书，差不多谁都料想其中必有Arts and Crafts，所谓"美术与工艺"这成语。但事情出于意外，这大辞典中却不载这样的字句。原来有Art这一字的第一卷A部在1888年出版，当印刷完竣之后，奥利斯等始作出所谓Arts and Crafts这新字句。即在这辞典的第一卷出版之时，所谓"美术与工艺"这新字句在英语上还未成立。

本来英语上Art这一字以及Craft这一字，固然是古时已有了的。但我们要知道从前决计不是以Art作"美术"的意义，以Crafts作"工艺"的意义。实在Art与Crafts两者，从前完全在同一意义上。这两者的原意都是Skill（技）之意，Art的语源为Arm（腕），故Art具有腕与技之意；Craft与德语上的Kraft同是力的意思，故Craft常常有力量，具技术之意。因此可知这两者其用法差不多没有分别。打破了很久的习惯，而把这两者的意义区别起来，实在是莫里斯以来的事情。

考察语言的历史之后，我们可以得到一个结论，即美术与工艺的分别是极其近代的事情，从前这两者是在同一意义上的。实际上，古时英语Artsman与Craftsman亦含着同样的意义，即两者都有技术者或匠人的意义。Artsman绝不是现今所谓Artist（美术家）的意义。

英语上现在常称美术为Fine arts，其实这Fine arts的历史还非常浅，这是18世纪末开始使用的，至19世纪遂为一般人所通用了。

因此我们知道Artist用作美术家的意义，也是近代之事。虽然在16世纪已有Artist一字，但当时完全是有技的人或有腕的人之意，是与Craftsman的意义同样来使用的。而且这Artist一语，当时亦不多用，还

是用Artsman或Artisan或Artificer者为多。所以这等都是长于技能的匠人之意，与现今的作为美术家的意义是大不相同了。

根据以上所说语言的本源以及历史的事实，便可知道：第一，美术与工艺在今日虽然已是两种全不相同的东西，但其分别的开始还是极近代的事情，在从前两者并非显然有区别。第二，美术与工艺在从前，其意义都是长于技术的匠人的工作，但在现今这种意义似已专属于工艺了；同时知道由美术家之手所成的美术是后代才发生的。第三，这美术与工艺两者之中，以工艺的概念较古，其历史亦较长。

总之，美术与工艺两者都是对于人生最重要的东西，倘无美术与工艺来润饰人生，则人生便不堪其苦闷，社会亦将不堪其惨淡了。所以美术与工艺的盛衰，即可见社会的消长，故我们对于这种意义应该加以充分的考虑，有正确的理解。

摘自《美术与工艺》

在中国社会上一般人对于工艺美术没有深切的认识，大家对于美术两个字的看法，往往以为这是一种多余的东西，因为有这样一个观念，因之，工艺加上了美术两个字，也以为这种工艺也是多余的。并且，有很多人会联想到工艺美术是一种古董，以为古董就是工艺美术的成品，还有些人认为工艺美术是一种奢侈品。其实依我们的看法，工艺美术和古董不是同性质的，和奢侈品的性质也是不同的。它的性质，并不是和我们人类的实际生活不发生关系的，不但不是不发生关系的，而且与我们的实际生活有密切的关系；所谓古董和奢侈品这一类东西，虽然也可以算是工艺美术，但是，它在工艺美术上所占的地位非常渺小，工艺美术是有它自己的使命。工艺美术的本质是什么，这是我们应该知道的，要知道工艺美术的本质，首先要了解人类在生活上有两方面的要求！一是物质的满足，一是精神的满足，人类在生活上既有这两方面的要求，我们就要设法满足它，否则，我们就会感觉到苦闷。譬如在物质要求上，以衣食住行而论，寒则需衣，饥则需食，风霜雨雪袭来了则需住，外行则需交通工具。在精神要求上，心灵的愉快安慰，本是人类的天性，也是需要满足，不然心理上就会感到苦闷，像美就是属于精神要求的，一个人的生活，物质与

《表号图案》封面　　　　　　　　　《图案构成法》封面

精神两方面满足以后，才算是有意义。同时物质与美必须互为配合，凡是合乎人类生活需要的工业品，必须要以工艺美术为基础，换句话说，它必须是要合乎物质要求和精神要求。工艺美术必须具备两种要素，一种是实用，一种是美，两者必须并存，这种工业产品才可以使我们的生活获得满足。工艺美术与古董奢侈品，以及一般普通工业品，所不同的地方是在美术之为物，它是以我们人类感情活动为对象而产生于实际生活上面的，缺乏了他对于人的生存没有问题，所以在美没有欣赏的时候，人不至于死。但是，工业品就不同，工业品和生命的持续有关系，没有了它，人就不能生存，试想一个人，如果无衣无食怎样生活？所以，工业品是人类延续生命所必需，不可缺少。至于古董是什么，古董是由人类好奇心的驱使，以这好奇心为对象所产生的。而奢侈品呢？奢侈品是超过一定尺度的消费，假使一个人缺少这两种东西，无碍于他的生存，对于人类生活毫无关系，那么，工艺美术又是怎样呢？工艺美术它是以一面对人类生命持续为目的，一面是使人类生活向上的。人类文明与野蛮之分，就在于野蛮的人只知道生存，不注意精神生活，文明的人一面要求生存，一面要顾到精神生活，使生活向上。换句话说，一个人的生存一面要顾到物质，

一面要顾到精神，物质生活和精神生活的并重，也就是我们现在要说的工艺美术。

　　那么，现在一般人为什么把工艺美术看作奢侈品和古董呢？这个原因，我想是由于传统观念所束缚。因为从前皇室贵族要有一种很讲究的工艺品给他使用，这种工艺品普通人当然没有使用权力。现在我们看到古代这种遗留下来的东西——金银宝饰、工艺品上的美术——在时间上说当然是古董，在应用上说当然是奢侈品，因为这种传统观念深印在一般人的脑中，没有消失，所以误认工艺美术就是古董，就是奢侈品。其实我们现在所说的工艺美术，并不是这一种工艺美术，这种工艺美术是为少数人所御用的，我们要提倡的是大众所需要的工艺美术，不是过度的消费，而是工艺的美化，工艺美化的使命，是使一种工艺品发挥美术的性质，使得我们看了以后，能够欣赏而感到愉快，我们用的时候感觉美观，这是我们所需要的工艺品。现在一般人受了传统观念的影响，哪里晓得我们现在听说的工艺美术并不同以前一样，只供一部分人享受，而是供大部分人享受的，这一点我们要认清楚，否则，工艺美术的发展是会受到很大的阻碍。由上所说，可知工艺美术的本质，必具有实用与美两个要素，是促进人类生活向上的工具。

中国工艺美术从时间上说，已有很悠久的历史，我们知道著名的像江西的瓷器、福建的漆器、江浙的绸缎等，都是闻名全国甚至世界。但是，这种工艺产品到现在是怎样呢？事实摆在面前，很明显的只有退步，没有改良。其次，在工艺教育方面，虽然有美术学校也设有应用美术科，但是美术学校所教的图案科目等是否能够适合实际用处，实大有问题。举一个例说，有一次上海有一个工厂，要我们介绍一个画图案的人，我就介绍了一个美术学校毕业的高材生去。但是进去以后，不久，工厂里就和我说，这位学生实在不敢请教，对于工业实际应用图案一点不明白，画出来的东西没有用，而且不比厂里的练习生高明。这是一个事实，一个美术学校的高材生，到工厂里去工作而要碰壁，这个问题我们不能责备这学生，应该怪工艺教育的不彻底，工艺科目没有与实际应用发生联系，在学校里只是纸上谈兵。所以，我们不能归咎于学生，应该责备工艺教育的不切实际，工艺教育非要改良不可。工艺教育既如此，而工艺产品又是一天一

天地每况愈下，我们的工艺美术在这种现状之下，希望它进步，正如缘木求鱼，是没有办法的，所以，我们应该积极设法加以改进，不然，中国的工艺一定更加不可收拾。

我们要改进工艺美术，不是一朝一夕的事，也不是几句话可以讲得完的，不过我们要谈改进中国工艺，必须明了下列几点：

第一，是错认复杂巧致为美，这个观念是很不准确的。我们的工艺品并不需要这种鬼斧神工的、复杂巧致的，只是迎合贵族趣味的东西。如果一种工艺品必须经济和时间的大量消耗亦徒然成为奢侈的虚饰之美，就如以前法兰西王朝时代的工艺品那种纤巧华丽的样式，岂非只供玩赏而远离实用吗？但中国到现在还把工艺制作的注意力放在这复杂巧致上面，这是一个错误的观念，必须改正。

第二，我们过去的工艺品注意于古董模仿，古董并不是不可以模仿的，但是，不能够完全仿照古董。我们应该有创造性的工艺品，假如完全仿照古董，也

《小说月报》封面

就不适于实用而违反工艺美术的真正使命，这种无补于人类现实生活的贵族工艺的遗骸，我们是不需要提倡的。

第三，过去的工艺品都是墨守成规，大家对于制造的东西没有改良，所以都是一个类型的陈腐老套。譬如，多少年来，一个茶壶、茶杯上，写上八大山人四个字，一直到现在，茶杯、茶壶的制品还是这几个。试问这有什么意义呢？在我们看来，简直毫无美感，这种墨守成规的作风实在是工艺品改良上的一个很大阻碍。

第四，中国工艺品还有一种不好的作风，简单地说，就是"趋时反俗"，因为趋时反而变成了恶俗，趋时虽然并非坏事，但这种皮相的模仿势必招致恶俗的结果。像福建的漆器，我们并不加上一种创造形式，而把画西洋水彩画的方法加以描绘，同时它的笔法和所画的东西又多是恶俗不堪，不能与器体本身相调和。这也是我们工艺品制作上的一个缺点，是理应改良的。

我们通观全国工艺品，差不多都犯了上述几种缺点。要想发展工艺美术就要设法改良，改良的方法如果要产地自动地改良，恐怕很困难，因为中国的工艺品向来是在徒弟制度下产生的，因为是徒弟制度，产品也就一代不如一代。这件事情非多有政府的力量不可，一面用政府的力量逼迫他改进，一面用教育的力量逐渐改进，两方面同时并进，这两方面实际上只有一个，就是工艺教育。工艺教育：第一，在各地工艺品产地，政府要设立训练所，把已经学习过的徒弟加以训练，灌输新的知识，用新的方法来制造工艺品。其次，要训练并培养工艺专才。但是中国工艺教育的现状是怎样呢？对于工艺教育，非但没有这种设施，而且谈也没有人谈，我们的政府还没有感觉到工艺教育的重要。在这种情形下，工艺美术怎么会改进呢？所以工艺美术的改进，实有待于大家的努力和策动。

中国的工艺美术，尚在手工业阶段，如果我们能够积极提倡和改进，品质必可获得改良，产销就可以发达，对于地方经济一定可以繁荣起来，安定起来。而且工艺产品还可以大量向外输出，在国际市场销售，增加国家收入，所以，它对于国计民生关系很大。现在我们看市场上美国货充斥，人民相向购买，这对于国家是一种很大的损失。如果我们有很好的工艺

品，以中国工艺品潜势之大，必定有办法可以压倒洋货，至少可以拒绝、抵制一部分舶来品的输入，使国内经济繁荣起来。不过时代是一天天地前进，科学也一天天地进步，工艺品已由手工业进而为机器工业，现在我们已面临着机器工艺时代，所以我们谈工艺美术，不仅是要改进手工业工艺美术，而且要注意到机器工艺美术。有人以为美术与工艺没有多大关系，这是错误的。现在我们国内天天在喊工业建设，工业建设当然重要，但是，我以为工业建设是不能忘记美术的，美术与工业发展很有关系。现在世界各国对于工业制品不仅是讲质，同时也讲究形式，换句话说，就是工业制品的美化。无论任何东西，必定求其美，一辆汽车，甚至于一部机器，都要讲究美观，所以制品的美化，是工业竞争上的一个焦点。工艺美术不仅要实用，适合享受，而且也将为经济上产销的关键，谁能说工艺美术与经济无关呢？

摘自《工艺美术问题》

漆器本是我国著名的一种工艺品，但到了近代，它的品质与图案非但没有改良，且已日趋恶劣了，这是人所共见的，毋庸讳言。究竟何故致此，原因虽多，而墨守成规，不向创作之途迈进，实在是我国工艺制作者所犯的通病。我们试检福建所产的漆器来看，其品质之不良固不必说，即就器体上的装饰而言，大都除了画技低劣的人物山水花鸟之外，仿佛再没有别的题材可找，千篇一律毫无变化，不仅不能引起美感，反足以发生恶感。更有自命为趋时者，模仿洋画来作装饰，这种作品，它的技术拙劣且不谈，因为与器体本身的不调和，一种恶俗的形象真可令人作三日呕。现代工艺的制作，往往以"艺术的特性"为制品的最大价值。像现在我国的漆器工艺，若再不改造，就只有被淘汰了。

幸运得很，在漆工艺界闪出了一颗明星——沈福文先生。沈先生经多年的努力，终于在漆艺上获得甚大的成就，他的制作能以创造精神而表现民族的特质，成为一种有生命的工艺品。他最近携了自己制作的精品来京展览，首都人士有机会可以欣赏他的艺术，我们看他的作品确有老练的技术，有协调的色彩，有变化的形式，有能与器体融合的装饰。这次的展览品之中，大部用敦煌千佛洞隋唐北魏的壁画及其模样来作装饰的题材，古雅典丽更令观者神往。可

见，工艺样式的改进，只要以艺术的见地来求与器体的融合，同时伴着人类的进化而适合时代的要求。

沈先生有深切的了解，深切的研究，故处处能表现其精神而做成精美的工艺品。我们就希望中国的漆艺得沈先生的领导而复兴。

摘自《谈沈福文的漆器艺术》

现在一般人对于艺术的见解，我以为是一种偏见，这显然不是正当的态度，他们对于艺术的认识是绝对错误的。艺术在非常时期，一样有它的重要性，艺术的效用绝不止宣传，也必然的还有其他更重要的所在，"一面抗战，一面建国"，抗战需要艺术，建国也需要艺术。艺术的效用不完全在表面，其深层里更不知不觉地与国家民族有莫大的关系。从前希腊于战胜波斯之后，当时的大政治家莎士比亚（Pericles）训练雅典的市民，建设起空前的文化，而首先集中全力建造精美绝伦的雅典神殿。这正是以宗教和艺术利导民众，以巩固国家的好例。为什么日本军阀要来侵略我们的土地？为什么四万万五千万的大民族反而被七千余万人民的小国所欺凌？为什么国家在强寇压迫之下还出产许多无耻的奸徒呢？这其中原因固然太多了。国家积弱太甚了吗？政治欠修明吗？国防欠巩固吗？大家都知道，这是表面的。其实里面还有一个最根本的原因，是"人"的问题。近几十年来，国人大家只在"利害"两个字上转念头，人一被利害绊住，便只知自己而不知其他了。于是互相欺诈，互相攘夺，互相猜忌，互相凌虐，虚伪百出，奸宄横行，种种罪恶丛生。人只知图一己之利，然后除了男女饮食高官厚禄之外，似乎就没别的高尚企求了。"外以欺于人"，不足为怪；"内以欺于心"，不足为耻。人格是堕落了，人心是怠慢了，人性是忌刻了，所谓"怠者不能修，而忌者畏人修"，自己不修，而更拖人落水，这等人比比皆是，社会自然日趋于污浊。"物必先腐也而后虫生之"，哪还不得招强暴者的欺凌呢！

人心之坏，的确非用"美"来医疗它不可。"衣食足然后知荣辱"，人仿佛只要饱食暖衣之后，一切坏的方面都会改善的，是的，人生固然需要衣食来维持生命，然而人生还需要精神的粮食。不讲精神食粮的一个人或一个民族，你可断定他的心灵已到了残废

的状态，他的形骸虽还存在，他的生命实在已经枯竭了。人之所以异于禽兽者，就为人类更有高尚纯洁的企求精神上的修养。艺术就是人类的精神食粮中的最重要的一种。所谓"人要有出世的精神，可以做入世的事业"，要养成出世的精神，就需要艺术的修养了，因为艺术的意识是超逸的，它与利害关系绝缘而孤立，如人心能跳出利害的圈套之外，换句话，就是人能以艺术的精神去领略一切，便是保持着自己的人格而为纯正的人了。如此，则人之所作所为，断没有不成就的。一个国家有这样的民族，也自然繁荣了。

所以，艺术家当然要有艺术的修养，一般人也应该要有艺术的修养。艺术家无艺术的修养，这是"假艺术家"；人而无艺术的修养，无以名之，名之曰"废人"，所谓废人，并非五官四肢缺了一端，而是缺少了一点"人格"。人而无人格，就丧失人的本来面目，即是仅留形骸，而他的生命已经枯竭了。没有人格的人充塞于社会，于是乎社会就被遮上了一层黑幕，虚伪、欺诈、攘夺、凌虐、猜忌，种种罪恶就层见叠出。国是以人为本的，人而如此；则其国焉得不乱，焉得不受人之欺。天下的完人是"真、善、美"三者平均发展的。艺术本来是真、善、美三者的融合协调的东西。"真、善、美"的反面，是"假、恶、丑"，人只要据其一端，已成残废，唯有艺术是铲除人生的假、人生的恶、人生的丑的宝物。我们要"美化人生"，便要除去人生的假与丑与恶。完善的人生必定是艺术化的，艺术化的结果即是人格的表现。如说艺术对于人类的现实生活漠不相关，这显然是很荒谬的。也许人们以为艺术家是最浪漫的，便认为艺术是不切于人类的现实生活了，这又是对于艺术见解的绝对错误，其实真正的艺术家的态度是非常严谨的。古来多少大艺术家，在他创作的时候，谁都不会苟且了事。列奥纳多·达·芬奇（Leonardo da Vinci）描写《蒙娜丽莎》（Mona-Liza）这一幅画，曾经费了五年的惨淡经营。为了要使模特儿做出他的理想的表情，乃用种种乐器来引诱她，终于这画能将女性的神秘尽量地表现。19世纪法兰西的风景画家西奥多·卢梭（Theodore Rousseau）对于树林的一片叶、地上的一丛草，也必捉住其个性，故其所作的草木都具有神秘的人格。这是一例，翻开艺术史，无论中外古今的艺术家，具有这种毅力以及谨严的态度的，何可胜

数，这种态度加之于人生，也就是其人格的表现。西哲有言，美是至高的善，可见一个善人的生活一定是艺术化的。所以我们要求人心净化，改造民族，必定要从"美化人生"着手。

艺术在非常时期，绝不是已成为一种废物，艺术在非常时期，也绝不该被人鄙弃。艺术家们不要灰心，更加倍地努力吧！

　　　　　　　　　　摘自《艺术在非常时期》

影绘在西洋叫作silhouette。这名称是从18世纪后半期法人薛劳德 (Silhouette, 1709—1769) 画半面像而出现。但以后也不只画半面像，一切人物鸟兽花草，等等，举凡一般画家所描写的，在影绘上都可表现。且逐渐进步至现今，只是描写影像的姿态/自然物的轮廓，已不能满足作者的兴趣；更由其技巧、感情，用黑和白作为种种特别的影绘，竟成为一种完美的艺术品了。我们偶然看到这等阴影之姿，虽也不觉得何等深切的情趣，然仔细想想，实在能充分地表现

个性，而且黑白对照，富有刺激性，尤易引人注目，对于表情亦确有恰当的价值。我们试之一绘，无论喜怒哀乐、诙谐刺激，凡是思想所到，就得尽情表现。世上一切事态，只要封入简单的轮廓之内，便能尽量地流露，其妙趣真觉不可思议。尤其这类黑白艺术——影绘，既无须用怎样特别的材料，也不需怎样特种的色彩和用具，无论何人，只需对于艺术有相当的兴趣，便可自由制作，而且在这简单的作品上，可以得到完全的表情和充分的妙味。故这等影绘，我们作为提倡民众艺术的媒介物，民众艺术最初的引线，再没有适当的了。我们本着此意，因搜集了外国杂志及书籍上的影绘，择其多趣者，装成小册，其目的也不过欲借此引起观者的兴味，自己去创作。

　　　　　　　　　　　　摘自《影绘》序言

历史的巨轮是无穷地向前行进，于是附丽于历史的一切，也就没有理由不向前推进，艺术文物在人类的文化史上，始终是占有它独特的地位，而且一直负

《小说月报》封面

《东方杂志》封面

《图案》封面

《鲁迅自选集》封面

起了它在文化史上的历史责任。翻开文化史一看，很清楚地，我们便意识到，文物的产生是不能离开当时的社会背景。因此，我们可以说，有什么样的社会，便有什么样的文物；同时，也唯有那样的文物，才能适应并指导那样的社会。

以往很长的年代中，艺术文物，或为封建帝王的装饰消遣，或为宗教的布道工具，或为资产阶级所享用，或为士大夫所消闲。但中外历史上也有不少为政治服务，为革命服务，以及表现民族意识的东西。

今天，正是全世界人民与国际反动势力作激烈斗争的时候；今天，又正是人民新中国诞生的时候，这是历史的事实，也是历史的道路。只有"人民"才是历史的人物。那么，一切从属于历史的东西，也就必须归于人民了。

因此有人会怀疑，在这个时代古物的保管是没有多大的意义了。尤其在南京、上海初解放时，曾经听到一部分人的说话，大概当时因为热情的澎湃，未免变得冲动，说是过去的一切文物可送进坟墓。

要知道历史是不能割断的，祖国的几千年的文化遗产中，自有她的精华所在，可以给我们一种宝贵的

启示，由这启示使我们有新的创造。

所以我们主张凡是博物馆、美术馆、陈列所之类的东西，其数量应该逐渐扩充，其内容还应该逐渐充实和提高。

这里我有一个建议，虽然不关于古物，但亦有同样重要的性质。希望来建设一个工艺馆。

摘自《希望来建设一个工艺馆》

我们不讳言，现在我们的美术工艺领域里，在对待民族工艺遗产这一问题上，还存在着严重的思想混乱。因此，对工艺美术的认识上或对待工艺遗产上，就难免产生各种不同的不很正确的甚至是错误的态度。举几个例子来说说吧。

大家知道福建的漆器是著名的。曾有一家漆器作坊，做了不少漆屏风，屏风装饰都画上了时事漫画，并且据说事先也请领导审查批准。结果这些屏风始终没有一个人来过问，最后就非返工不可。他们认为过去那些花纹都不合时宜了，追求新鲜题材，就选择了漫画。他们不去考虑屏风的使用目的和漫画的作用，不考虑漫画是否适合于这器物的性质，而单凭主观想

象来设计，终于造成全部废品。

听说有一家印花厂，以农村为对象而设计花布图案，图案题材采用了耕地的牛，结果呢，他们用这个图案生产出来的大量印花布都躺在仓库里睡觉。牛这种东西本来并不太漂亮，农村姑娘们会不会喜欢买这种印花布来做件衣服穿在身上，这是可想而知的。

1953年全国工艺展陈列着一块砚台，上面雕了九只小乌龟，据说是花了十多年工夫才雕成的。有的人听到了是十多年工夫雕成的，就认为这是极其精致而且是很高贵的工艺品了。也有人认为一块砚台的雕工花上十年未免太浪费了。有人说，一块砚台雕上十年，十块就要雕一百年，一百块就要雕一千年，我们中国有六亿人口，六亿人口的国家里需要一千块砚台尚不算多，那就要雕一万年，这是永不能完成生产任务的，造成"众说纷纭，莫衷一是"的情况。

有的人还认为所谓工艺美术品仅仅是供少数人消闲的"小摆设"，而没有认识到工艺美术是和广大人民生活密切联系而不可分离的东西。

有的人觉得遗产样样好，最好照样再来一套。因此，就有人认为反对工艺制作的模仿古董，就是反对遗产。相反的，也有人不敢接触遗产，接触了遗产怕会中毒似的避之唯恐不远。竟有位同志这样说："推陈出新，就要把陈的完全推出去。"

有人单从材料贵贱或加工粗细来衡量工艺的价值。他们认为材料较贵的，或是技巧较细的，便是好的工艺美术品。相反的，也有人认为，"材料较贵，加工较细"的是奢侈品。

有些人由于盲目掌握外国文化，就排斥和粗暴地对待民族工艺传统。有些人不尊重老艺人的宝贵经验，轻视他们。

以上一些情况，不是个别的，还或明或暗地普遍地存在着，对工艺美术的发展起着很大的阻碍作用。

毛主席教导我们说："中国的长期封建社会中，创造了灿烂的古代文化。清理古代文化发展过程，剔除其封建性的糟粕，吸收其民主性的精华，是发展民族新文化、提高民族自信心的必要条件。"这是我们所已经熟读过的文件，也是我们对待民族文化遗产的不可变更的指针。

我们的工艺美术需要提高发展，但不能脱离民族的传统而谈提高发展，这也是我们已经认识到了的。

为什么今天对工艺美术文化遗产的问题上，还存在这样的思想混乱呢？原因当然不很简单，我想，一个问题是：所谓工艺美术，它的本质究竟是什么？我们还不够明确。有人说，现在所谓工业、工艺、工艺美术、民间工艺，又有"特种工艺"，到底有什么本质上的区别，实在搞不清楚。我觉得这话很对，如果不搞清楚这些的本质，不但影响工艺的创作，也必然会产生对工艺遗产的各种不同的看法。

我们祖国的工艺遗产是丰富的、优秀的，而且现在我们政府对于文物的发掘与保护又极为重视，那些发掘出来的文物中，有极大部分又是祖国的宝贵的工艺遗产。如此浩如烟海的工艺遗产，正等待我们去整理、研究，为祖国伟大的建设事业服务。这里应该指出，对遗产全部推掉的态度当然不对，全盘接收的态度同样错误，我们应该逐渐克服虚无主义和保守主义的倾向，要明辨是非，不要以糟粕当精华，也不应以精华当糟粕。只是实际上我们一些工艺工作者（当然包括我在内）现在想要明辨糟粕与精华，还是感觉困难的。是什么原因呢？这里我想引用夏衍同志在华东地区戏曲观摩大会总结发言中的几句话。

他说："要分辨民族遗产的糟粕与精华，要去除民族遗产宝石上面长期玷污了的灰土与斑痕，要辨别哪些应该保存，应该发扬，哪些应该抛弃，要使历代人民群众所创造的艺术重新为人民所有，为人民所用，并在新的基础上加以改造发展，我想，除了认真学习马克思列宁主义，认真研究中国历史，从痛苦的教训中改造我们自己的思想之外，是没有其他的捷径的。"这几句话当然是同样适用于我们对待工艺美术遗产的。

遗产问题是发展社会主义文化的重要问题之一，不认真地去认识过去的文化，不认真地去研究遗产，新的人民的艺术是不可能发展的。列宁说过："无产阶级文化不是无缘无故从哪里掉下来的东西，不是那些自命为无产阶级文化专家的人们臆想出来的东西，无产阶级文化应当是人类在资本主义社会、地主社会、官僚社会压迫下所获得知识的合乎规律的发展。就是说合乎规律地发展过去的优秀传统是非常必要的，从而我们深刻体会到发展民族工艺优秀的传统，就是使我们的新工艺繁荣的必要条件。"

摘自《谈工艺遗产和对遗产的态度》

《东方杂志》封面

　　我国的工艺美术历史悠久，丰富多彩，早就闻名于国内外而受人们的欢迎。几年来，许多工艺美术品在党和政府的扶持之下，在生产上得到迅速的恢复和发展。特别是出国展览，其不但受到各国友人的赞扬，而对于沟通国际间经济文化的交流，起了一定的作用；供应外销，换取外汇，支援国家工业建设，更有了很大贡献。我们江苏省本是工艺美术较发达的地区，所以在这方面也作出了不少贡献。例如南京的云锦，苏州的织锦、锦缎、漳绒、缂丝、刺绣、绢扇、檀香扇，扬州的漆器，宜兴的陶器，常熟的抽绣花边，无锡的泥人，高淳的羽扇，嘉定的黄草编织品，等等，不仅为广大人民所喜爱，且历次出国展览，均得到好评，在国际市场上也是极受欢迎的。根据1955年的出口数字，苏州的绢扇、檀香扇，一年之中各出口十五万数千把；嘉定黄草编织品，仅拖鞋一项，出口十四万多双；其他如云锦、刺绣、花边、羽扇等，也都是大量出口，云锦等多种工艺品的生产，已是供不应求。刺绣中如刺绣被面一项，十五条被面就可换回一吨钢材，檀香扇一百一十三把，常熟抽绣台布二十套（每套大小七件）也均可换回一吨钢材。

　　照上面举例情况看，我们江苏省美术工艺的发展前途是极可乐观的。但是，尽管产品供不应求，而仓库积压数量也很可观，尽管大量订货，而某些产品也有大量退货。为什么会造成这种情况呢？还是有很多原因，曾经有关部门研究过的所谓生产方向问题、生产领导问题、图样设计问题、原料供应问题、从业人员的工资问题、生产计划问题，等等，都未得到很好解决，必然要影响产品质量的提高。这里且不谈别的，只就图样设计问题来说，我觉得工艺美术是有它的特质的，艺术性的高低是决定产品价值的重要因素，图样设计不好，绝难受人欢迎的。现在我们的工艺产品，在图样设计上还有不少是陈旧的、庸俗的，或是千篇一律，很少变化，或是抄袭外国图样，缺乏民族风格，这样的美术工艺品如何能够适应国内外消费者的要求！但这情况还未引起有关部门的足够重视，所以长时期在设计上存在的问题，迄今未作出必要的措施。加强工艺图案的设计，在今天已是迫切待解决的问题了。虽然中央已成立工艺美术学院及工艺美术科学研究所，将进行有计划的全面领导，但在江苏省自有本省工艺美术的特点，需要根据它的特点，组织和领导工艺设计工作者，结合生产，进行设计，这样才能使产品逐步提高，以满足国内外消费者的需要。

　　次一问题，我觉得对工艺美术生产上有许多不合理的情况也未得到纠正，如苏州画扇子的工资，据日

前《新华日报》的报道，画一把扇面不能换得一根冰棒，这还不惊奇吗？这又如何能够提高艺术质量呢！更严重的，有的工艺美术有关部门还以资本主义经营的作风来对待社会主义的事业。以丝绸公司对云锦研究工作中的事实为例，云锦研究工作组有两位老艺人的工资以及学徒二人的津贴费用是由丝绸公司供给的，今年丝绸公司曾经要停止这笔费用的供给，他们的理由是"老艺人与学徒，都没有为生产服务"。我真不了解为什么能说出这样的理由来？目前云锦老艺人一方面在做图样注释工作，一方面培养学徒，他们辛勤的劳动，已经对云锦事业做了极大的贡献，这些工作，说不是为云锦生产服务，是为什么服务呢？而且云锦业仅存的两位老艺人，年龄都已到六十，身体健康又成问题，如果不及早把他们的技艺和经验传授给下一代，对日后云锦事业将不堪设想。因此，我认为这些不合理的现象必须及早铲除，否则，我省工艺美术的发展是会受到阻碍的。

摘自《江苏工艺美术和国画是具有一定特色的》

上月间，我曾参加视察工作，对南京的云锦，苏州的檀香扇、绢扇、刺绣、缂丝、漳绒、天鹅绒、仿宋锦、雕刻，以及常熟的花边工艺等生产情况，都作了一些了解，发现这里面或多或少地存在着大小不同的问题。如领导关系问题、工商关系问题、技术改进问题、图样设计问题、生产方向问题、继承遗产问题，等等，都需要我们进一步地努力解决。特别是领导关系和工商关系这两个中心问题，如不及早予以解决，对工艺美术的发展前途是存在着极大的危机的。这不是危言耸听，而是事实。如果不解决这两大问题，要求改进工艺产品、提高质量是绝不可能的。

工艺美术事业，应该由谁来领导呢？今天还是一个混乱的局面，文化部门与手工业部门似乎还在"踢皮球"的情况中，关心工艺美术的人们对这情况都表示非常不满。江苏省的文化部门自1956年以来对于工艺美术问题很少考虑或讨论，大有放弃领导的现象。

文化部门是不是可以放弃领导呢？许多人认为绝不能放弃。虽然工艺美术与手工业部门有很大关系，但到底工艺美术本身是一个艺术创作过程。如果没有文化部门的领导，工艺美术的发展方向就会模糊。今

天由于领导关系的不明确，责任不清，工艺美术必然会被任何部门忽视，不把这个事业的种种问题放在应有的位置上来考虑，这事业就得不到有力的支持了。举南京云锦的事例来说吧：1953年7月，南京市文化局成立"云锦研究工作组"，一直得不到固定的必要的经费，从事具体工作的同志们几年来一直为经费问题与有关部门扯皮。1956年6月，研究工作组拟订筹办"云锦研究所"的计划，由于经费无着落，工作也就无法开展，后来与中央有关部门联系，得到中央的极力支持，已于去年12月间拨到五万元开办费。但到现在听说经费的来源问题还未得到解决（据说经费包括老艺人、干部的工资，学徒津贴及研究费等，已精简到仅一千数百元）。我要问：这个研究所的成立是不是必要？中央既已拨来开办费，地方上是否应该支持？是否应该出经费？研究机构应该由谁来领导？这些问题都是应该及早作出决定的。为什么一直拖着不解决呢？我认为就是领导关系不明确的原因。

云锦生产当前存在着另一个严重问题，就是商业部门对于生产部门在收购价格上的极端不合理的情况。由于这个矛盾，造成生产部门的亏本，生产数量愈多，亏本则愈大。这样的情况，必然不能刺激生产，也无法改进产品提高质量。自去年对私改造，云锦生产均走向公私合营或合作化的道路，目前生产虽然仍是供不应求，但一方面是生产部门亏本，职工待遇极低；一方面则商业利润高得惊人。以云锦"金宝地"这一品种为例，工业出厂价每匹一百六十六元三角，贸易公司向南京进货价三百元，商业部门的毛利达百分之八十点四，而工厂生产的实际成本一百八十四元一角六分，这样每匹不但不盈余，反而亏损十七元八角。

这种情况，不仅存在于云锦，其他方面如仿宋锦、利华缎、檀香扇，等等，也有类似情况。工商关系的矛盾如此严重，为什么长期存在，得不到纠正？我始终无法理解。

再一严重问题，是某些工艺美术继承无人，将趋于"人亡艺绝"的境地。仍以云锦业为例吧，云锦图案设计目前仅存两位老人，年龄均在六十上下，身体均不健康，如果不及早把他们几十年的创作经验继承下来，传授给青年一代，云锦的发展前途是不堪设想的。又如"金宝地"本是南京云锦最优秀的品种，

现在生产上已逐年减少，其主要原因是工业亏本，同时"金宝地"的织造技术较高而劳动力较多，但工资反低于织造"库缎"的织工（库缎织造较易，生产较快），致工人对该项产品的织造不感兴趣。现在"金宝地"织工的年龄均在五十上下，继承无人，如果工人不幸去世，就得停机。虽然1956年中兴源丝织厂曾经招收学徒数人，但他们觉得老师辛勤劳动数十年，每月收入仍然不过四十几元，这还有什么前途呢？不到半月全都跑光了。这种情况，实际也不仅仅存在于云锦一业。

因此我认为，如果领导关系不及时明确，工商关系不彻底改善，商业收购价格不加以合理的调整，这将大大影响江苏省工艺美术的发展。

为了保存、发展和提高工艺美术，我提出如下一些建议：

一、工艺美术的领导关系问题必须及早解决。文化部门绝不能放弃领导，并应取得有关部门的配合与协助。

二、工商关系上的一切不合理的情况，必须及早予以纠正。

三、对于将要趋于"人亡艺绝"的遗产，应采取积极措施，予以抢救。

四、希望能在最近筹备召开艺人与工艺美术工作者的代表会议，把江苏省工艺美术事业上所存在的问题摊开来，切实地研究一番，并加以解决。

摘自《江苏省工艺美术事业中当前亟待解决的问题》

适用、经济、美观是工艺美术创作设计的基本原则，这是大家所早已知道了的；社会主义的内容，民族的形式，是我们努力的方向，也是明确的。但如何来贯彻这个方针，使得适用、经济、美观三者能够有机地结合，并能做到在保持原有的民族风格和地方特色的基础上结合现实生活的要求，推陈出新，使得我们的工艺美术产品更为丰富多彩，更为人民所喜爱，这是工艺美术创作设计上的根本性问题，也是需要工艺美术工作者不断努力研究的问题。

工艺美术必须为政治服务，为祖国社会主义建设事业服务，这是无可置疑的。但是，如果我们对于为政治服务这一庄严口号作简单的或是庸俗的理解，必

然造成设计思想的混乱，也就会阻碍工艺的发展。记得过去似曾出现过这种现象，如漆屏风上采用时事漫画作装饰，印花布上也搬上政治口号等情况，曾经受到批评。去年以来，这现象似乎又抬头了，有些工艺设计者苦心追求反映现实生活的题材，以为不这样做就是表现设计工作不为政治服务，就是表现思想落后。设计工作者由于政治挂帅，热情高涨，努力为工艺美术的创作设计寻找革新的道路，确是值得赞扬的事情；同时反映现实斗争的题材，可以作某些工艺品的装饰，也不成问题。问题在于题材本身是否能适应工艺品的特点和用途，是否能发挥它的装饰效果。如果一只饭碗上画着消灭蚊蝇的活动，或是宣传预防痢疾的题材，这种产品可以保证无人过问。但事实确有类似的情况：枕套上绣个高炉，面盆上大炼钢铁，童装上也来一个力争上游，长江大桥、基本建设都搬上印花布。有块题名"伟大的祖国"的花布，把一张张祖国锦绣河山、辉煌建设的明信片排列印制成花布，我仔细研究这种花布，既不宜于做衣服，又不宜于做被面，也不宜于做窗帘，那么为什么要生产这花布呢？大概唯一的设计目的是为着表示为政治服务。而且还听说有人提议：为了印花布设计的创新，不应老是以花作题材了。

当然，花布图案可以采用除花以外的其他题材。但"花"这种东西，毕竟还是十分适宜于印花布这一工艺品的特点。舍花不画，难道全用高炉、煤炭、稻椹、棉花来代替吗？这样的印花布能被广大群众欢迎吗？为什么棉布上要印制花纹？为什么设计工作者煞费苦心地要创作美观而适用的图案？道理很简单，是为适应人民的需要，是为美化人民的生活。因此，设计工作者所创作的东西愈好，愈受广大人民的欢迎，即是他为人民服务得愈好。印花布如此，其他一切工艺美术莫不如此。但这样说，并不是在工艺美术的创作设计上反对采取反映现实生活的题材，而且有些工艺的创作应该提倡这种题材。只是把为政治服务作简单的、庸俗的理解，生硬地、不恰当地搬用政治题材，设计思想的混乱状态是应该澄清一下的。

又近来工艺美术的设计上好像普遍在采用齐白石的画来作装饰。齐白石的画是否可以作工艺的装饰？我说是可以的。问题仍然是，它是否能够适应某种工艺的特点和用途。如果不问装饰效果如何，而把

《东方杂志》封面

齐白石的画当作"万应金丹"来用，是否相宜，这就有研究的余地了。当然齐白石的画，其本身有很高的艺术价值，但一经搬动往往精神全非；并且齐白石画的风格，是否能适应某种工艺品的特点而起美观作用，更成问题。例如搪瓷面盆上采用齐白石的画，装饰效果好不好？我个人认为是非常不协调的。有人以为珍贵的艺术作品，用之于搪瓷面盆，搪瓷面盆也就珍贵起来，这种设计上的"借光"思想，是值得商榷的。

为什么工艺品上普遍采用齐白石的画作装饰资料？原因之一，可能是由于设计力量的不足，不得不搬用现成的东西。据我所知，许多工艺生产单位接受生产任务之后，首先遇到的困难问题，往往是创作设计问题。不仅特种工艺如此，其他日用品工艺的造型设计、包装美化等也存在同样情况。虽然几年来我们在这些方面的艺术质量已有很大的改进和提高，但是，由于事业的迅速发展，人民对于文化艺术日益增长的要求，美工需要和设计力量还是不相适应的。现在国家有关部门已重视这个问题，对于提高设计人员的业务水平，培养新生力量，设立工艺美术学校，设立工艺美术研究机构，等等，已逐步做出积极有效的措施，情况必将逐渐改变，但我们还是希望美术界对这方面有更多的关心、帮助。美术工作者与艺人、设计人员的密切合作，无疑对提高工艺美术的创作设计能起很大的作用。

近年来，工艺美术生产业确有惊人的发展。由于生产任务紧张，产品供不应求，这些生产部门也可能放松了创新和改进。目前有些工艺产品花色比较陈旧，造型不够美观，品种不够多样的情况还是存在的；有些日用品工艺的美术设计，以及商品装潢方面，更迫切要求改进。尤其对外销的东西，在花色品种、装饰设计上，应该提出更高的要求。我国的特种工艺品，几年来多次出国展览，以及供应外销，都受到国外人士的欢迎和赞扬。但出口的产品，如果我们不注意各个国家人们爱好的特点，不断创造出更好更美更丰富多样的东西，是很难在国际市场上争胜的。去年在国外曾经看到几处商店里陈列着我国出口的罐头食品，外表实在不够美观。当时就觉得这些罐头的装潢至少未能达到以下三方面的效果：一、我国的罐头摆在橱窗里，显然不能和其他的酒瓶、罐头等比美，因此也就不能引起人们的特别注意；二、罐头的装饰设

计未能充分表现商品内容的特色，以刺激消费者的购买欲，即使商品质量虽好，也往往不能引起人们购买的兴趣；三、罐头的装饰不是民族形式的，不能使人一望而知是中国的货色。以上这种出口商品的装饰设计可能不是个别的，特在这里一提，希望有关方面加以注意。

摘自《工艺美术设计问题》

书中引用郭若虚《图画见闻志》的板、刻、结三病。郭若虚的三病无疑是讲用笔的三病，这三病确是中国画用笔普遍易犯的，恐怕不是郭若虚看的所指的是工匠的图案画移，现在把板、刻、结三字作为装饰的效果，工艺造型的特点是否恰当，似乎还值得研究。

造型是否必须做到板、刻、结才能得到好效果呢？通常说呆板或滞钝不灵叫作板；妄生圭角叫作刻；欲行不行，当散不散，似物滞碍，不能流畅叫作结。从这意义看来，板、刻、结的造型也不是好的。即使是几何形的造型特点也不是板、刻的；几何形贵乎有变化，要求变化，就不是板了。几何形画圆不成圆，画方不成方而妄生圭角，总是不行吧。所谓"格律谨严和结构紧密"与"结"的意义更是大大不同。

三关还是不够的，实际必须过五关——造型、色彩、装饰、构图、适用，也即是思想性、艺术性、实用性的充分表现——在政治挂帅的前提下，充分发挥艺术性和实用性。

摘自《对〈图案基础〉初稿的意见》

图案设计

图案设计

在原始艺术中，找不出完全自己想象的图形，那时的几何形装饰，都源于对自然形象的摹拟，或是鱼鳞、蜂房、鸟羽、兽皮等，都从眼中实感而得，并不是头脑幻想而成。就是希腊的那种万字形，看去似乎是纯幻想的东西，其实还是河流曲折姿势的摹拟。这些由自然形象变化而成的图形，转展移写，久而久之便成为几何形的图案。

如在手工业及农业上，在长久劳动中所得到印象，而作成一种几何学的形象。如编织、结绳等有很多模样是从这里产生的，古陶器上的编织花纹，中国的所谓"八结"，埃及的绳模样，都是由此作成的几何模样。

石子的排列、剪纸、折纸等游戏中亦可产生种种几何图案。

天文与矿物亦是几何形的源泉。尤其是矿物的结晶组织，如长石、萤石、绿石、水晶、金刚石、食盐等都是几何形构成的绝妙资料，又从显微镜中可得雪花的结晶形状，多至几千，比万花筒所见，其变化更多。

摘自有关几何形图案论述的手稿

一切从事于工艺美术的人们，谁都知道工艺美术的创作设计要符合适用、经济、美观的要求。但要很好掌握适用、经济、美观三个原则，不是一件很容易的事情，并且三个原则也不是各自孤立着的，而必须是有机统一的。注意了经济、适用而忽略了美观是不行的，这样做无疑在工艺美术中取消了美术。只注意美观而忽略了经济、适用也不行，这样就会变成"纸上谈兵"。而这三个原则的相互关系又是怎样的？首先要搞个清楚。不考虑省工省料，降低成本是不经济，要知道不美观、不适用也是不经济。因经济而损及美观和适用是不行的。因美观而损及适用或经济，也不行。讲实用而不考虑对象、特定用途、材料特点、技术难易，等等，行吗？讲美观而不讲究造型、结构、装饰、色彩同样不行。在市场上看到一种玻璃茶杯，红绿大花纹涂满杯面，可说既不美观又不适用，也不经济。还有一种玻璃杯，玻璃是毛玻璃似的乳白色的，泡了茶之后，看去浑得像淘米水，尽管里面是碧螺春或是龙井、香片，首先给人一个不好的感觉。玻璃这种材料的特点是晶莹透彻，现在不利用这个特点，反而有意消失它的特点，这不能不说是工艺产品设计上的一个缺陷。有一次在工艺美术作品观摩会上看到采用名画家画稿做镶嵌挂屏，只见满面堆砌而不见镶嵌效果。名画家的画虽然名贵，不一定适宜于镶嵌，如果不加选择，不考虑是否能适应于具体的品种，岂不是徒费工料呢？同样情况，大家都看到的，不论什么信封、信笺、日记本、热水瓶、洗面盆、枕套、毛毯、童装、花布……都印上白石老人的画。以白石老人的画作万应灵膏到处乱贴，也不能不说是一个问题。许

多实用工艺品，例如很漂亮的织花毛巾、织花床毯，偏要加印一枝红绿花在上面，反使原来的织花不起作用。搪瓷面盆内面画满极为刺目的花纹，使得盆内之水清浊难分。热水瓶上盲目追求丰富多彩，用十来套色彩印上花纹，费工费料而不讨好。虽然并非所有产品都是如此，至少问题是存在的。

我们认为不论何种工艺的创作设计，总要求反映较高的思想性、实用性和艺术性。因此，我们的设计工作，首先要考虑是否适应人民的需要和喜爱，是否能为祖国的社会主义建设事业服务。曾经有一个时期，以为工艺图案的设计上，尽是一些花花草草、几何纹样，毫无一点思想性，表示不满；于是到处加上五角星、镰刀斧头，甚至漆屏风上画时事漫画，缠枝牡丹上嵌上红星，把思想性作庸俗的理解。虽然这等情况早已得到纠正、克服，但似乎余风未泯，还值得我们注意。

讲工艺品的实用性必须深入研究适应性。前面提到，怎样使适应于使用目的，适应于使用对象，适应于材料、技术，适应于具体的品种，不充分讲究这些，就难实现工艺美术的实用意义。有些立体工艺品，头重脚轻，摇摇欲坠，就令人产生不愉快的感觉。一把茶壶，嘴里还未出水而口上先流就成问题。一个刺绣设计，多画一片两片叶子，画起来大笔一挥，非常容易，绣起来就需要多少绣工？螺钿、象牙镶嵌，图样不求空灵，就会失去装饰的效果。玻璃器有它透明的特点，与陶器、木器同样加工，怎么行？做沙发不能不讲究舒适，照明器不能不考虑光暗。有许多东西需要注意使用便利，有的东西需要注意牢固坚实。我们总不会去做圆筒形的饭碗，也不会绘一图消灭蚊蝇来装饰菜盘，宣传爱国卫生。可是我们的设计中，类似情况也不是完全没有。总之，这是一个非常细致而需具备多方面经验和知识的工作，还有待我们继续努力来作深入研究的问题。

提高工艺美术创作设计的艺术水平，也是重要的一方面。工艺美术的造型、装饰、色彩以及装饰题材、艺术技巧等表现力的提高，本来就是非常复杂而需要具有多方面艺术修养的问题。在目前对工艺产品的艺术处理上存在问题较多，要求提高艺术水平就觉得特别迫切。但有关于艺术表现上的问题很多，因限于篇幅，亦限于个人知识水平，未能一一叙述，这里试举

出关于艺术处理上的四个问题：一、乱中见整；二、个中见全；三、平中求奇；四、熟中求生，和同志们共同研究一下。

上面四句话，本来是早见于中国画论上的，我觉得同样适用于我们工艺美术的创作设计，只要我们去深入体会一下，是可能解决不少问题的，因此提出来加以简单说明。

先谈谈"乱中见整"。所谓"乱中见整"实际就是形式美上的"多样统一"问题，也就是变化与统一的问题。我们对一切事物，凡是生动、活泼、丰富、多样，总感兴趣。因为这些都是由变化而生，有变化就感兴趣。故变化可说是兴趣的源泉。同时我们对一切事物，凡是整齐、严肃、平稳、秩序，也是有好感的。因为它们之中有统一的因素，便感舒适愉快。所以统一可说是舒适的要领。变化虽是兴趣的源泉，如果变化超过一定尺度，便感到所谓"凌乱""乱糟糟""杂乱无章"，绝不能引起我们的美的情趣。统一虽是舒适的要领，但若过于统一，便会感觉所谓"单调""平凡""呆板""千篇一律"，只能令人生厌，也不能引起人们美的情趣，所以要破除单调，平凡，统一之中不可没有变化；要铲除芜杂、紊乱，变化之中不可没有统一。所谓"乱中见整"，就是寓统一于变化，变化之中有统一的因素活动着的时候，即是变化与统一两者的矛盾得到适当解决的时候，则既不杂乱，又不平凡，使发挥美的价值而产生美感。

什么叫变化？变化是性质不同的东西互相邻接而起的，在艺术表现上，如形的不同，色的不同，排列次序的不同，等等，都能发生变化的作用。这个作用，实际就是一种对比现象。例如大与小、长与短、曲与直、广与狭、多与少、虚与实、轻与重、高与低、疏与密、有与无、浓与淡、明与暗、强与弱、寒与暖等的对比，就能产生无穷的变化。但是前面曾经说过，变化超过了一定限度时，便见芜杂紊乱等现象而不能产生美感。所以变化中必须有统一的因素，也就是要有一种能起统一作用的法则去统一它，才能见出美感效果。节奏、均衡、调和以及适合、谐调、稳定、连续等艺术表现上的手法，便是统一的法则。在工艺美术的创作设计上，对于造型、装饰、色彩等处理上，在多种多样的变化中，就要求我们很好地去理解这等法则，很好地去运用这等法则。

《小小的心》封面

在我们的工艺美术作品中，对造型、装饰、色彩，不是常常发现有单调、平凡或是芜杂紊乱，因缺乏美感而不受人欢迎的东西吗？这就是没有很好掌握"乱中见整"的道理之故。实际这在作品的艺术处理中是非常重要的一端，我们为了提高作品的艺术美，应当很好地研究这个问题。

其次，谈一谈"个中见全"的问题。做工作要"大处着眼，小处着手"。这就是说做工作需要有全面观点，如果我们只注意于小节而不考虑大局，只顾一面，不顾全面，则工作就会遭到失败。所谓"谨小慎微"，总是成不了大事的。艺术的处理上也是如此，艺术处理上的个别与全局的关系、局部与整体的关系，是一个极其重要的关系。如果在创作设计中，不从全面着想，不考虑个别的东西或局部的东西在全局中能起好的作用还是起坏的作用，就是处理个别东西时不考虑在全局的效果，那么，尽管你在个别或局部上如何精心制作、精雕细刻，可能反会在全局中不协调，甚至起破坏作用。

作画要"意在笔先"，要"胸有成竹"，就是要我们在未画之前考虑全局，不能信笔乱涂。所以，作画总得在动笔之前，精心审度全幅的布局、设计、精神、

气势，不斤斤于一树一石，一花一鸟，然后才能画成好画。在图案设计上，个别与全局的关系更其明显。因为它是装饰性的东西，更容易看出毛病来。比如设计一张地毯，如果只在角花上或边缘上做功夫，而不考虑全幅的连贯性，一定做不成完美的地毯图案。做一个四方连续模样，不考虑单一模样在连续之后的效果，也往往遭到失败。又如四扇漆屏风，只注意各扇各自的画面，而不考虑四扇连贯起来的效果，或者附属装饰压倒主体装饰，这种作品总不能算是完整的作品。曾见一只瓷盆，前面绘着细致的青绿山水，周围添上宽边浓色的边模样，虽然单独看来，这边模样也很精致，但在全局中，主体装饰的山水画显然被边模样压倒了，破坏了整体而损及美观。如果不加边，效果好不好呢？我认为反而好得多。那么，这边模样在全体装饰中是多余的东西了。我们的工艺设计在艺术处理上要求"画龙点睛"，千万不要"画蛇添足"。

我们的工艺美术作品中，不讲求"个中见全"的情况还是不少。我们应该学习"意在笔先""胸有成竹"的优良传统，我们必须充分理解个别与全局的关系，要知道个别的、局部的东西不好，必定影响全局，而在全局中起着坏的作用。个别的、局部的东西虽很好，如与全局关系不协调时也会起坏的作用；要使个别的、局部的东西在全局中成为有效因素的时候，那就见全局生色而成为一个完美的整体。这里我们还要很好掌握取舍、对比、调和等方法，使个别、局部的东西融合在全局中而成为有机统一的东西。

第三，谈谈"平中求奇"。任何艺术作品的表现形式，能做到平稳、舒适，当然也是一种好作品。平稳究竟不同于平凡。平凡的东西总是缺少美感，但平稳的东西往往能产生一种柔和的美感或调和的美感。但在柔和的美感或调和的美感中，是否还可以使它更生动、更优美、更多情趣、更能增加动人的力量呢？这就要求我们在艺术处理上的"平中求奇"了。在一个平稳、舒适的形式基础上，有它特别会成为整体中非常精彩的组成部分，必能使整个作品更为生色而动人。诗歌文章中有"警句"，就觉生动感人。苏州园林正因有出人意表的布景和点缀，故能引人入胜。中国绘画名作中，因采取"平中求奇"方法而见成效者，更屡见不鲜。齐白石画泼墨花草，添上一个极为工细的小虫，可能也是这个意味。

《文学》封面

　　我们对文艺作品总是讨厌平铺直叙、沉闷乏味或是细大不捐、兼收并蓄、芜杂无文的东西。有时我们不仅要求达到平稳舒适、炉火纯青的地步，还要进一步加工精炼，用对比、夸张、烘托等方法，使之奇拔、新鲜、生气洋溢，取得更大的表现效果。对工艺美术的创作设计的要求也何尝不应如此。

　　一般说来，在装饰美的表现形式上，调和状态、均衡状态，都是平稳、舒适的形式，而调和状态中的对比作用，均衡状态中力的均衡，就都能发挥平中出奇的作用。"万绿丛中一点红"是动人的。其妙处就在"万绿"与"一红"的对比作用。红虽只有一点，它在协调的万绿中显得特别鲜美，因而由于红绿两种补色的对比作用而加强了美感。如果说"万绿丛中红万点"，那就不对头了，由于红绿两色之量相等，就会造成混乱状态。以印花布图案的设计来说明问题：画着满地不同浓淡绿色的叶子，疏疏地点缀几朵小红花在上面，这种花布穿在身上，看去特别美观。如果满地绿叶之上画着密密的大红花，则情况就大不相同，

虽然同是红绿，便觉色彩十分刺激而不堪寓目了。假如一幅风景构图，全画面三分之一的地位描写屋、树，而上面留着大片空白，这样的构图当然不好。但如果在大片天空中挂上一轮明月，或飞着一两只小鸟，则画面大大改观，虽然上下分量悬殊，反而感到格外生动。由于明月或小鸟在天空中，量虽小而力特大，和下面屋树形成力的均衡，故运动感较强，而效果也特别显著。

　　"平中求奇"这一手法千态万状，也是千变万化的，这里面有许多道理，还值得我们去深入研究。

　　第四，谈谈"熟中求生"的问题。我们对什么事情都要求做得纯熟，要熟悉，要熟练，书要熟读，技要勤练，所谓"曲不离口，拳不离手"也无非是要求熟练，这是很浅显的道理。我们说"熟能生巧"，纯熟了然后才能有所发生。作画、搞图案设计、工艺制作，也不例外，都需要熟练，熟练之后便能得心应手，运用自如。但所谓"熟能生巧"，恐还是对技术技巧的提高而说的。现在我们不说"熟中求巧"，只说"熟中求生"，

"生"比"巧"应该说是更进一步的要求。

可以说，艺术锻炼的过程中，求熟是手段，求生是目的。不先求熟，也就无以求生。所谓"熟中求生"，即是说熟了之后就要有所创造。创造的本领，需要在熟练的基础上加以锻炼。一切艺术创作或工艺设计，不能摆脱旧套的束缚，不能突破陈规，独具风格，熟而不生，这是不符合艺术创作要求的。一个画家作画，尽管下笔如流，挥洒自如，熟则熟矣，如果不力求脱却陈俗滥套，千篇一律，没有清新感觉的作品，是否能令人百读不厌，就大成问题。一件工艺作品，尽管精雕细琢，巧夺天工，但固守旧套，不运用其独具匠心的艺术构思，没有独创性，不见新面目，这样的作品能算是好作品吗？如何求"生"？不仅要从技术技巧的纯熟着想，而且更要从新颖的构思、丰富的想象、生动的内容上予以重视，加以研究。这当然需要多方面的修养，在生活中汲取养料，在实践中探索规律，在历史上学习传统。许多好作品，绝不是凭空臆造出来的，如说灵机一动，百美具备，只不过是一种梦话而已。所以生活空虚，思想贫乏，经验不足，知识不广，纵有大胆创造、勇于革新的愿望，也必然会遇到几重困难。更有一些谨守清规戒律，不敢创造，不敢革新，无疑又加重了一层束缚，只能回旋于小天地之间而不能自拔了。

就目前我们的工艺美术看来，我觉得不但要更进一步研究"求生"的问题。还须更进一步来研究"求熟"。尤其是在继承传统，学习遗产的问题上。我国几千年的历史过程中，遗留下来多多少少优秀的工艺美术品。这些优秀的工艺遗产，由于生产时代的不同，内容的不同，用途的不同，材料的不同，技术的不同，再加之地域的不同，而产生千变万化的不同形式。如何去熟悉它、研究它、批判地吸收它，借以丰富今天的工艺美术，这个工作，也是今天应该特别给予重视的。

摘自《谈工艺美术设计的几个问题》

如何提高花鸟画的质量，还是值得探讨的问题。几年来，我们在"推陈出新"的原则下所作出的创造与改革，确实还感到不够。这次画展虽然展出有不少优秀的作品，但一般说来，能够突破水平的作品数量似乎还不够理想，千篇一律、流于一般化的现象依然存在。这里我觉得首先应该要求画家有严肃的创作态度。过去中国画家作画往往有"一挥而就"的习惯，以为这样做就充分表现画家的本领。当然，我们并不反对一挥而就的做法，许多画家大笔一挥，确能产生很好的作品，问题在于一挥而就必先具有坚实的基础，要经过长期的辛勤劳动和钻研，有了丰富的生活、熟练的技巧、深湛的知识，然后伸纸挥毫，得心应手，所谓"随意点染，生趣盎然"绝不是偶然得之的，如果条件还未具备，只是片面地追求数量，或者只是搬用一套现成的东西，不观察、研究，不体验生活，不确考鸟的举止动静，花的向日临风，不深刻地去挖掘花鸟的精神世界，就来一个"一挥而就"，这就不得不使作品倾向一般化，而缺乏动人的力量。

花鸟画一般化的倾向，还表现在题材、形式和风格的不够多样化。花鸟画虽然也有它的局限性，不比人物、风景的变化多端，但自然界的花鸟毕竟还是多种多样的，只待我们去采取。我们常常习惯于惯用的题材，自然难免贫乏的感觉。我们应该广泛地去采取题材，选择群众最欢迎最喜爱的东西来丰富我们的创作，同时再努力于表现形式的多样化和发挥各人独特的风格，这样我们的花鸟画必将更加丰富多彩。

在这次画展的展品中，有位青年的两幅作品，由于在画面上题着"年弱冠"等字样（据了解他今年是18岁），观众认为一个年轻人能作出这样"老行"的作品来非常难得。我也觉得这位年轻人是有才能的。但一个18岁的年轻人所作的画，看去好像是80岁老画家的手笔，恐怕也不是正常现象。我认为模仿老画家的作品而作画，对初学者当然是有帮助的，但如果仅限于此，即使仿得很像，也一定会停留在现有阶段而限制他的发展。因此，我诚恳希望青年朋友，要从基本上勤学苦练，在思想、生活的基础上来锻炼技巧，才能取得更好的成就。

摘自《南京花鸟画展观感》

艺术家往往有自矜才能的癖性。他的作品明明是煞费苦心得来的，他却对人说是信手拈来的；明明是呕心沥血出来的，他却对人说是不加思索得到的；明明是经历时日用全力作成的，他却对人说是顷刻而成，很不费力的。其实他们心里也明白，世间没有那样容易的事。

虽然中国文字上也常见有所谓"出口成章""一

挥而就""倚马万言""斗酒百篇"一类的成语，这恐全是形容作家才盛之词，即使真有其人，也必是其人苦心努力、长期修养后的收获。我们只见他的收获，而不见他所经过的艰辛而已。不经过一番苦心的锻炼，艺术作品绝不会有成就。况且真正艺术家的创作，要投到深渊里去披泥探珠，岂有不劳而获之理！

摘自《艺术家的矜才癖》，《中国杂志》创刊号

中国的美术工艺，历代作品本不后人。就据大家所公认的最著名的工艺品来说，如江西的瓷器、福建的漆器、广东的牙雕、湖南的绣品、江浙的丝织、宜兴的陶器、天津的地毯、北平的七宝烧、其他金石竹木等类，也各有精品，差不多各省各有特产的工艺品。然而这等工艺品到现在大多数都是衰落不堪，非但不能和外国工艺品媲美，就是和前代的作品相比较，也不知要相差多少了；无论质地、图案、技巧，都是渐趋恶劣，有的甚至不堪寓目，其模样、色彩不是恶俗便是抄袭，并且不成样子。像这样的美术工艺品，我们以为还有美术工艺的价值吗？

法兰西人说："中国的美术工艺可说在世界上古往今来无出其右者。"我们听到这句话，似乎觉得非常荣耀。哪里知道他们并非说现代中国的工艺品有这样的价值，他们其实是指唐朝的作品。我们唐代的文化确是最隆盛的，唐代的美术工艺在艺术史上也确是最光荣的，值得赞赏的。非但唐代，就是前清乾隆前后还是极发达的。到现在我国美术工艺的衰颓确是无可讳言的了。然何以使中国美术工艺衰颓至此呢？我们仔细考察一下，便知有三个重大的原因：

（一）因袭固守

（二）古董的模仿

（三）粗制滥造

综合以上三个原因研究起来，实际上还是互为因果的。故要谋中国美术工艺的革新、改进，自非注意各方面不可。生活改当以美术为中心，工艺美术之美正是生活改造唯一的具象的东西。而且工艺美术的本来面目，原是为改造生活而产生。新中国的新建设，不是要提高文化，改造生活吗？那么对于美术工艺的提倡、保护和改进，自然也刻不容缓了。

摘自《现代表现派之美术工艺》，《东方杂志》第二十六卷第十八号，1929年

人类生活上所必需的，不消说是衣食住行的各方面，人类因为欲达到这各方面的目的，就造种种物品出来，而对于物品又必有便利、坚实、美观等种种的要求。图案便是应这种要求而成立的东西，即把自己所想制作的物品的雏形，借图画表现出来。换言之，即使我们要制作衣食住行所必要的物品时，考案一种适应于物品的形状、模样、色彩，就把这个再绘于纸上的叫作图案。

可知图案就是制作物品之先设计的图样，必先有制作一种物品的企图，然后才设计一种适应于这物品的图样。譬如要制造茶杯乃作茶杯的图案，要织造花布乃作花布的图案，图案是随着某种物品而成立的。故图案的性质，不如普通绘画那样是独立的美术，它的目的是美化实用品，使使用物品的人能起美的快感。

图案的目的既是美化实用品，则便可知图案的本质一定包含着"实用"与"美"两个要素。制作图案就非在这两个要素上下功夫不可。

本来人类的生活，一方面固然要求衣食住行上物质的满足，另一方面又必要求精神的安慰，如果在实用物品上缺乏了一种美的形态，必使我们感到非常不快。故图案确是使人间享受精神幸福的唯一要件。

在教育上图案更有其重大的价值。图案教育足以陶冶精神，启发美感，使人格高尚，借收改良社会之效；又能培养创作的能力，以促进工艺技能的进步发达。这等意义，已为近今教育家所注意。尤其现代人的生活，有需于图案作业者至多。生活的美化、生活的经济化、产业美术的发达等，实在都已非常要求图案的作业。所以图案教育，在现今大可视作生活教育了。如果图案在教育上能获得相当的成效，其有裨于国家社会当非浅显。

摘自《图案教材》第一部分，上海天马书店，1935年版

在目前"要救济社会经济"的呼声里，我们有不可不特别加以注意的一项，这就是应如何发展我国的工艺美术。

我国的工艺，本来各地多有特产，这等特产品不但是当地人民生活的源泉，也是世界各国公认为中国美术的结晶。可是现在视各地的工艺品颇呈衰落的状

1923年在日本东京美术学校毕业作装饰画

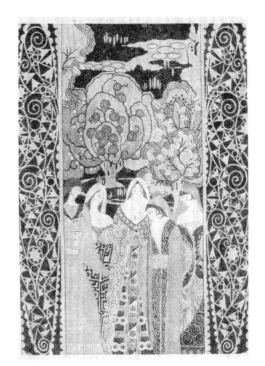

1937年作装饰画

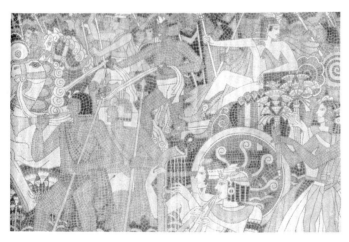

1940年作装饰画《出征》

1947年作装饰画

况，在图案技术各方面多是陈旧而少新进的气象，难与舶来品媲美，这是不必讳言的事实。那么，我们对于这已经衰落的工艺，应如何设法以谋发展？照愚见以为非先注意下列两端不可。

一、须认清工艺美术的本质：工艺美术是什么？工艺美术是一种实用的美术，这是大家所知道的。就因为是实用美术，所以它的内容必定含有"实用"与"美"两个要素。这种工艺美术品与人类生活有密切

的关系，它实在是适应人类日常生活的需要——是在实用之中同时又与艺术的作用相融合的一种工业。可是一般人就为着工艺品之含有"美"这一要素，便以为工艺品只是装饰的、玩赏的，而无关于人类的现实生活，这种思想的错误、大都阻碍工艺美术的发展。甚且以工艺美术品看作古董品，工艺美术品的制作当作古董的制作。工艺品以模仿古董，差不多已成为工艺制作的标准。于是工艺美术的真生命便因此丧失殆

《中山文化教育馆季刊》封面

尽，与人类生活绝缘了。以工艺美术品当作少数人的嗜好品而制作，无怪其永久停滞而不能进步。其实工艺美术之美，绝不是那种虚饰之美，工艺美术品是绝对与人类生活有密切关系的。我们能认识这一点，则工艺美术才有新的创造。

二、须亟图工艺美术的教养：我们既知工艺美术的本质，其中本来含有实用与美两个要素。但所谓实用与美这两要素，工艺制作者必须具有相当的学识与技术，才能尽量地表现它们。现时我国的工艺品，大都还是在旧式徒弟制度下产生的。在无知识、无自觉的制作者的手上，希望其能产生崭新的、创作的、合时代的，能适应于人生的工艺品，这岂非梦想。故欲改进工艺，自非亟图工艺美术的教养不可。

旧式徒弟制度的工艺制作，确是工艺日就衰颓的一原因，要解决这根本错误的问题，应先培养工艺美术的专门人才，然后以工艺美术教育再普及于一般制作者才生效果。在欧美日本均有工艺美术学校的设置，其成效早已显见。我国在努力进行生产建设，重视职业教育的时候，对于工艺美术教育一端，实亦不容忽视。就目前的情形，我们应请政府从速计拟下列数点：

1. 筹设规模较大的工艺美术学校，专门训练最优秀的工艺人才，分发到各学校、工场；或调各学校、工场之有经验者来训练，使全国工艺在整体策划之下得以猛进；

2. 就各地特产区域筹设各种初级工艺学校，或在已设之职业学校中的工艺科设法改进，或于特产区域筹设工艺子弟补习学校，以增益其学识；

3. 举行工艺美术品展览会，使之互相观摩比较，并奖励出口优良者；

4. 搜罗国内外优良的工艺美术品，筹设工艺美术陈列馆。

摘自《应如何发展我国的工艺美术》，《中国美术会季刊》第一卷第三期，1936年

艺术品鉴赏的态度

当艺术家创作艺术品的时候，往往对于美的对象，把自己的感情投入于其中与之共鸣共感，这时就体验到美的滋味，表现出来便成为一种艺术品。所以一切艺术品，即是艺术家的精神借事物外象具体地表现其美的感动。这里其实蕴藏着作者丰富的感情，不仅仅是事物外象的再现。故作者的思想、态度以及他对于事物的观察，等等，由他的作品上都可窥见。因此，我们常见以同样的对象所作的艺术品，因作者不同，其表现便也各异，这就是作者的精神活动是各有其个性的，由作者的个性及感情可以做出种种不同的艺术品。艺术品的价值也就在这点。

所以鉴赏艺术的时候，亦应与作者的感情共鸣共感，然后才能领略其中的妙味，导入鉴赏者于美的境地。

艺术品既是美的感情的表现，而有予人以感动的价值。但鉴赏艺术品时，鉴赏者应虚心静气地去接触作品，反复地去静观凝视，绝不可被他人的传说或批评所动。因为传说或批评有时亦未必一定是正确的。倘若被无谓的传说或批评所动，那就存有一种先入观念，无法再由自己本来的心境去观察艺术品，这仿佛戴着有色眼镜去透视一切，还能看到其真面目吗？

故鉴赏艺术品不仅用肉眼，而且须用心眼。用自己的心，自己的感情，虚心静气地去凝视，这样就能丢去利害、物欲情欲等观念，而投入自己的感情于艺术品，才能真的理解艺术而窥见所谓艺术之美。

原载1936年《中国美术会季刊》第一卷第二期

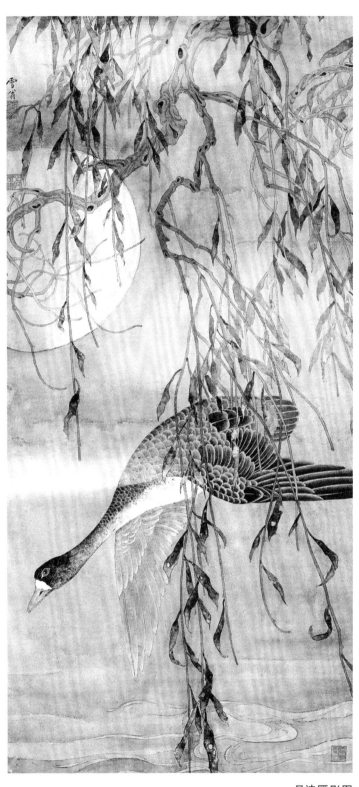

月波雁影图

谈"丹顶鹤"邮票的设计

白鹤，丹顶素羽，色调明朗，长颈修足，姿态潇洒，自古以来为中国广大群众所喜爱，而被称为"仙禽"。因之，在我国艺术上，不论诗歌、绘画、工艺美术、建筑装饰、民间艺术，都极其广泛地采用仙鹤作题材，而且又多借以象征吉庆长寿。

唐代大画家薛稷就以画鹤著名。五代花鸟画大名家黄筌画鹤于六鹤殿，当时文人欧阳炯为他作画鹤赋，极力赞赏他所画六鹤的神态，是画史上的佳话。其后历代画家，常以画鹤作画题，例如《松鹤图》《梅鹤图》《云鹤图》《海鹤图》《鸣鹤图》《立鹤图》《翔鹤图》……不胜枚举。建筑装饰上，如采华、雕镂等的作品，也很多用仙鹤作题材，宋代李明仲所著《营造法式》的采华部分，就有不少仙鹤的图案。《诗经》："鹤鸣九皋，声闻于天。"这充分表达了鹤的雄壮气派。至于其他诗歌、工艺美术、民间艺术，采用白鹤作题材的更为繁多，特别是民间艺术，几乎到处可以看到以仙鹤为题的变化丰富、形象优美的作品。这就说明白鹤这种禽鸟，有广泛深厚的群众基础，成为我国艺术上的一种重要题材。

世界各国采用白鹤作邮票图案的还不多见，在我国的邮票设计上也不曾取用过这种题材。但我们认为，邮票也是国际文化交流的一种艺术品，任何艺术愈有民族性，就愈有国际性，这就要求邮票图案具有鲜明的民族特色了。仙鹤既是长期以来为我国艺术上所普遍采用，又是广大群众所喜闻乐见的东西，因此，我们觉得用仙鹤作邮票图案，也是符合邮票设计的内容要求的。我国人民以白鹤作为一种"仙禽"，而用以庆祝长寿已成为习尚。1961年适逢我国伟大的中国共产党成立40周年，我们采用仙鹤为题材设计一套人民邮政的邮票，从我们美术工作者的角度来看，也是具有双重意义的。

由上述意图来设计邮票图案时，我首先是考虑题材问题。既然以"仙鹤"作为中心题材，那么，用什么东西和仙鹤配景呢？无疑要向传统学习，采取民族色彩较为深厚而又能与仙鹤相妥适结合的，如松、竹、

1961年设计的"丹顶鹤"特种邮票

梅、海涛、云气之类的景物作为陪衬较为合适。然后根据题材考虑构图。邮票图案不比大幅作品可作比较繁复的构图，它只能在方寸之间求得完整的画面。因之，构图上就要求简洁、空灵而突出主题；同时在设色上以白鹤之白为主色，使所有色彩都倾向于主色而与之相协调，整体就呈现调和的美感。

由于邮票的设计必须庄重大方，豪健美观，充分表现民族风格，因此在选材、构图、设色之外，更须注重画面的"意境"。就以《松涛立鹤》一幅为例来说明这个问题：它是用传统绘画的形式来表现白鹤独立在被波澜壮阔的海涛所冲击的岩石之上，更用苍劲的古松作背景，就显得气势雄壮，画面虽小，仍然能取得大幅构图的效果。

掌握形象、色调、布局的统一性，要求主题突出、意境清新健拔，而能充分表现邮票图案的艺术美。我在这套邮票的设计上，就是企图在这些方面来努力的。

本文系作者的最后一篇小文，是为他设计的《丹顶鹤》特种邮票而写的。发表时他已去世。原载1962年《集邮》第4期。

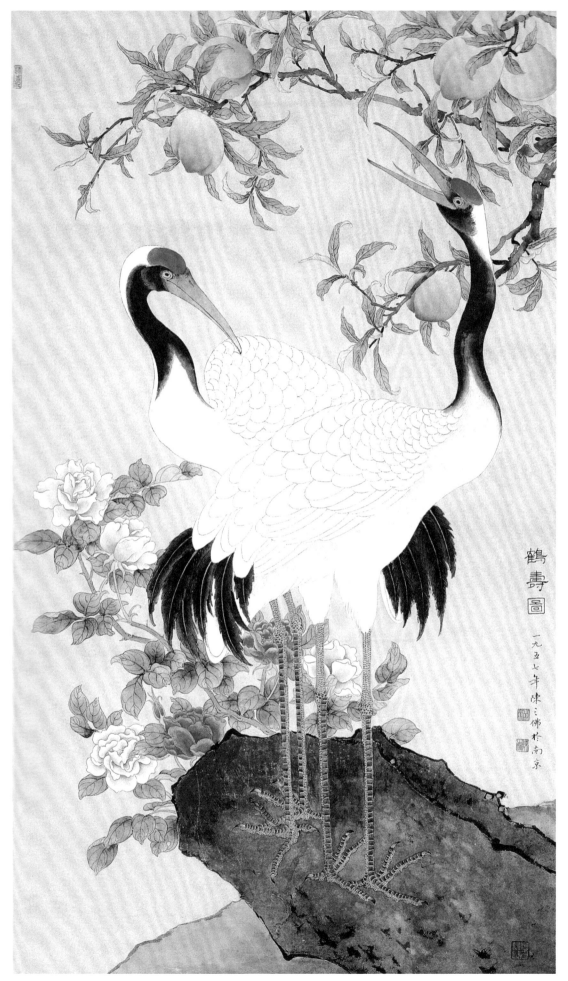

鹤寿图

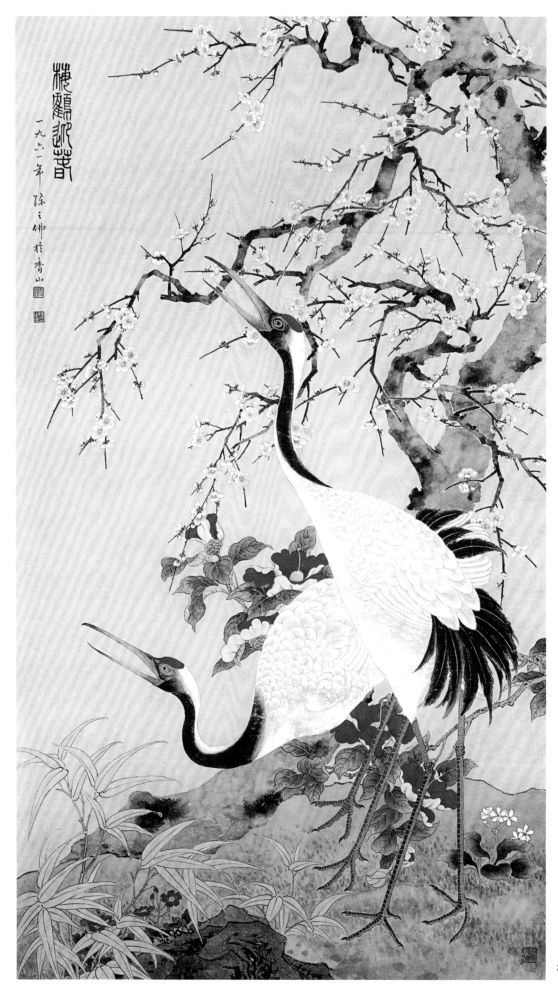

梅鹤迎春图

附一：名家评论摘录

雪翁陈之佛兄，集近一两年所作的花鸟画若干幅，展现于陪都人士之前。雪翁是我国学图案的前辈，于花鸟画亦极虑专精，垂十余年。自民国二十四年（1935年）我们同事起，我即对他的画有一种感想，觉得他的画有丰富的情感和紧劲的笔墨，于是浓郁的彩色遂反足构成甚为难得的画面。原来勾勒花鸟好似青绿山水，是不易见好的，若不能握得某种要素，便十九失之板细，无复可令人流连之处。这一点，雪翁借他的修养，已经能有把握地予以克服。最近汪旭初先生题他的《鹦鹉》，有一句说"要从刻画见天真"，这话不但抉透中国绘画之秘，直是雪翁作品最恰当的说明。

—— 傅抱石：《读雪翁花鸟画》，《时事新报》副刊，1942年2月19日《学灯》

陈之佛先生的画，确有许多地方是新的，例如他的树干全然超出前人的蹊径。《暗香流影》一幅，很可作这纯粹新作风的代表。他惯于用细线条，又因为造诣于图案者之深，他的树干故意写作平面之形，精细到连木纹也看得出来了，这是令人感到很有趣的地方……在花卉中开辟了这样崭新的作风，把埃及的异国情调吸取来了，这是使人欢欣鼓舞的！我盼望陈先生充分发挥它，千万不要惑于流俗而放松它。艺术是有征服性的，但新的作风必须以坚强的意志为后盾。

—— 李长之：《从陈之佛教授画展论到中国花卉画》，1942年2月27日《中央日报》

吾友陈之佛兄早年毕业于东京美术学校工艺图案科，为中国最早之图案研究者。我和他同客东京的期间，曾注意他的重视素描，确知他对写生下过长年工夫。他归国后，应用这写生修养来发扬吾国固有的民族风格的花鸟画，所以他的作品能独创一格，不落前人窠臼。他是采取洋画技法中的优点来运用在中国民族绘画中，换言之，是使洋画为国画服务。

—— 丰子恺：《陈之佛画集》序，人民美术出版社，1959年

吕凤子致陈之佛信　　　　　　徐悲鸿致陈之佛信

1957年与美术系同仁合作《百鸟朝凤》

1960年6月于北京与傅抱石、钱松喦合作

陈之佛手稿

最能体现他的艺术成就的，当然是他那清新隽逸、雍容典雅的独创风格，他远宗徐、黄，直登宋、元堂奥，广泛吸收各家之长，酌古创今，自成一家。他的作品，既没有院体柔媚拘谨的局限，也不受文人画狂怪恣肆的影响，而是深致静穆，英华秀发，无浮靡之气，得纯正之风，寓刚于柔，寄动于静，表现着精粹的内在美，一扫甜俗和犷悍的流弊。他的画品不以力胜，而以韵胜，笔墨变化灵妙，形式丰富多彩。如果用形象化来比喻他的工笔花鸟，就像江南的春色，那么明朗融和，又像西湖一样，淡妆浓抹，无不相宜，给人潜移默化和高度美的享受。他是诗中的放翁，词中的白石，书中的子昂，虽未凌跨群雄，在艺术史上自足享有不朽的盛誉。

——邓白：《缅怀先师陈之佛先生》，1982年《艺苑》第1期

陈之佛的花鸟画艺术，继承了宋元以来工笔花鸟画的优秀传统，吸收埃及、波斯、印度东方古国和近代日本画以至西方各国美术作品的精华，在自己多年研究图案的造型、色彩的规律和花鸟写生的基础上，融会贯通，创造了自己独特的艺术。

——谢海燕：《陈之佛的生平及其花鸟画艺术》，1979年11月《南艺学报》

艺术的道路是没有止境的，陈之佛先生所走的工艺美术的道路是稳健的。他不慕浮荣，不趋时习，既博览古今中外的美术史论，又打下了深厚的艺术功力。从17岁起专攻工艺图案，继而赴日留学，其勤奋笃学的态度和成绩，一直得到师长们的器重。他在任教的几十年间，一边奖掖青年，一边从事理论研究和创作实践。只要看一看之佛先生的著述及其开设的课程，便不难知道他的学问之大、知识之博了。关于图案的几部理论著作和数十篇论文自不必说，除此之外，从儿童画到美育，从美术概论到绘画史，从绘画鉴赏到画家评传，从解剖学到透视学，都成为他研究的课题，所开课程达13门之多。应该说，他对工艺美术的建树，是在这深广的艺术基础之上发展起来的。

——张道一：《陈之佛与工艺美术》，1983年《实用美术》第12期

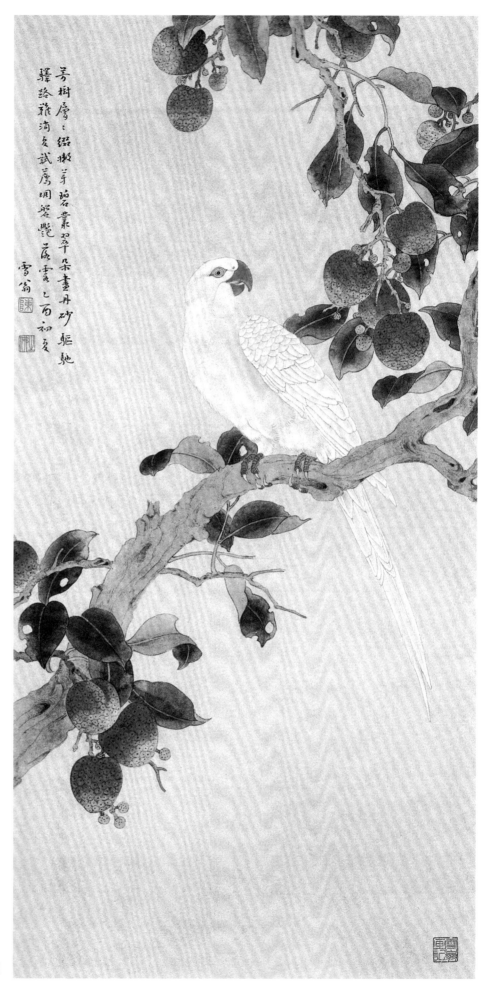

丹荔白鹦图

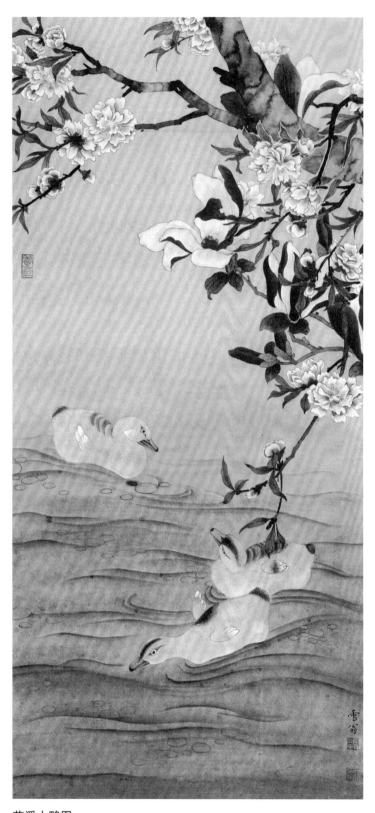

花溪小鸭图

回顾陈之佛先生从1925年至1936年的十年以上时间所从事的装帧艺术来看，他在装帧艺术上所作的探索创造，可分为四个阶段。第一阶段，为综合性刊物《东方杂志》作装帧设计，主要探索创造装帧艺术的民族气派，在追求民族气派的目标下，又力求多样的变化。第二阶段，为文学刊物《小说月报》作装帧设计，主要探索运用女性人物形象创造健康形体美的封面装饰画，在艺术形式上又追求多样的表现手法。第三阶段，为《文学》月刊作装帧设计，主要探索创造每年刊物有一种不同的艺术格局。第四阶段，为天马书店的许多文艺书籍作装帧设计，主要探索运用几何图形、中国古代器物上的古典装纹样，以及花鸟纹、树皮纹、石头纹等，创造纯粹是为了装饰书籍封面的图案；但也不忽视运用写实形象，创造主题性的书籍封面画。由此可见，陈之佛先生在书籍装帧设计上，敢于作多方面的探索和创造，艺术路子是很宽的。研究陈之佛的装帧艺术，对于我们今天的工作具有启示和借鉴的意义。

——黄可：《怀陈之佛及其装帧艺术》，1982年10月《读书》

陈老师非常强调学生不但要掌握过硬的基本技能，而且应该具有坚实的理论基础。唯有理解了，才能更好地认识、掌握和熟练地应用。思想贫乏，经验不足，知识不广，技术不硬，不可能设计出好的作品。在学习上他提倡"三严"和"五多"：严肃的态度、严格的要求和严密的方法；多想、多问、多看、多记和多画。他不但要求我们这样去学习和工作，而他自己也身体力行，按照上述要求去做。所以凡是听过老师讲课，或和他接触过的同志，无不钦佩老师教学的严肃认真、治学的严谨态度。他讲授课程，深入浅出，易于接受，启发诱导，引人深思。至于陈老师对己严，待人宽，平易近人，乐于助人的高尚品德，更为人们所称道。

——吴山：《工艺之花春常在，丹青妙笔留人间》，1982年《艺苑》第1期

附二：他人题画诗摘录

普天皆冰雪　依旧要开花
花开能几时　转瞬逐风沙
但能图快意　自我为荣华
刹那即悠久　悠久亦刹那
　　——录自郭沫若题陈之佛《梅花图》

天寒群鸟不呻喧　暂倩梅花伴睡眠
自有惊雷笼宇内　谁从渊默见机先
　　——录自郭沫若题陈之佛《梅花宿鸟图》

月季何娟娟　碧桃殊绰约
纵无知音赏　双双有黄雀
黄雀长相伴　花开永不落
任它寒暑易　此情相照灼
　　——录自郭沫若题陈之佛《碧桃月季图》

谁知现代有黄筌　粉本双钩分外妍
艺术元凭人格重　似君儒雅更堪尊
　　——录自陈树人题陈之佛《竹菊图》

肯以颓唐趋俗媚　要从刻画见天真
老莲家法君余事　直逼黄筌与问津
　　——录自汪东、沈尹默题雪翁《玉兰鹦鹉图》

刚柔元气一心裁　赫奕神光夺魄来
高格出枝双国艳　披上扬烨满埏垓
　　——录自方东美题雪翁《寒梅水仙图》

琼葩难拟雪衣裳　悄立东风一树香
但有落花飞数片　还应点作寿阳妆
　　——录自孔德成题雪翁《茶梅寿带图》

诸幻非真春是真　春来花鸟见精神
现身佛子成春笔　写出落凡一面春
　　——录自柯璜题雪翁《桃花荸荠白鹦鹉图》

寒梅冻雀

花鸟至今日　纷纷多径蹊
漫狂称八大　刻画许云溪
雪翁逞遐想　落笔世所稀
既擅后蜀意　复具南唐奇
展此梅花图　白赭两相施
疏斜含余韵　仿佛烟云姿
能使笔头憨　能使笔头痴
雪个已矣瓯香死　三百年来或在斯
　　——录自傅抱石题雪翁《寒梅小鸟图》

雪翁佳作逸兴长　豆荚初肥花亦香
笔底经营沾雨足　吹照何必得东皇
　　——录自文爵题雪翁《豆花螳螂图》

下笔疑超造化功　暗香犹逊墨香浓
补之千载无多让　王冕当年有未功
清绝合教尘外赏　格高难许俗人同
梅花若个真知己　除却林逋是雪翁
　　——录自邓白题雪翁《墨梅图》

旧时城郭料难全　苦忆江南二月天
唯有天桃与木笔　先花后叶斗春妍
一幅金禽似画眉　晴川嘉树暮啼饥
叮咛童稚休惊扰　免使翱翔过别枝
　　——录自李寅恭题雪翁《桃花荸荠栖鸠图》

梅月栖禽图

汀州孤雁图

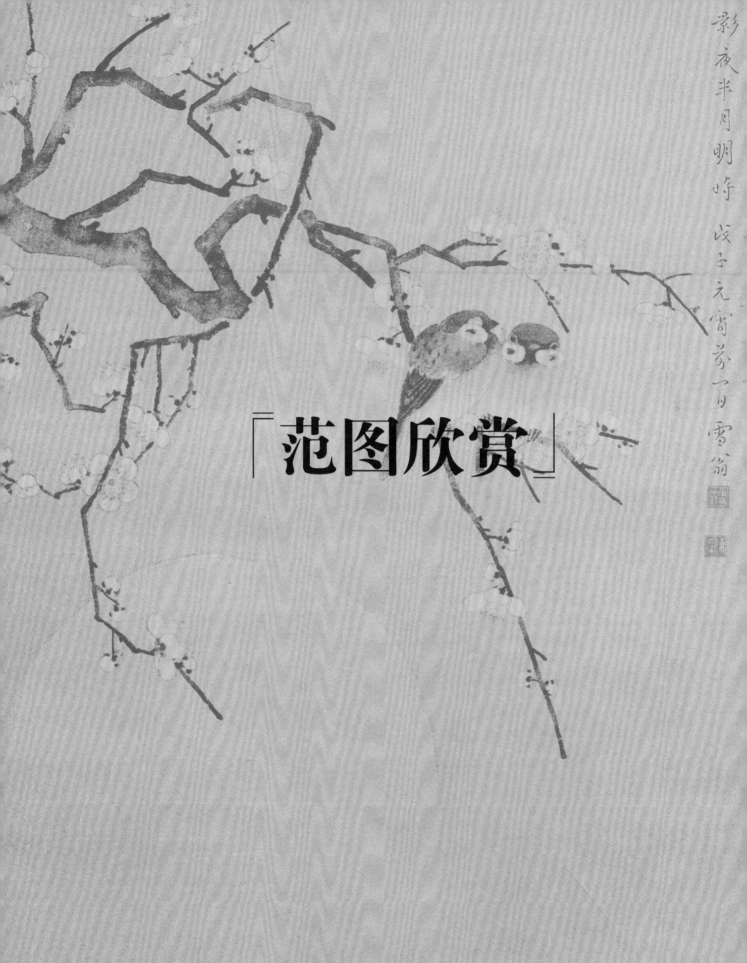

「范图欣赏」

影夜半月明时 戊子元宵节 一月雪翁

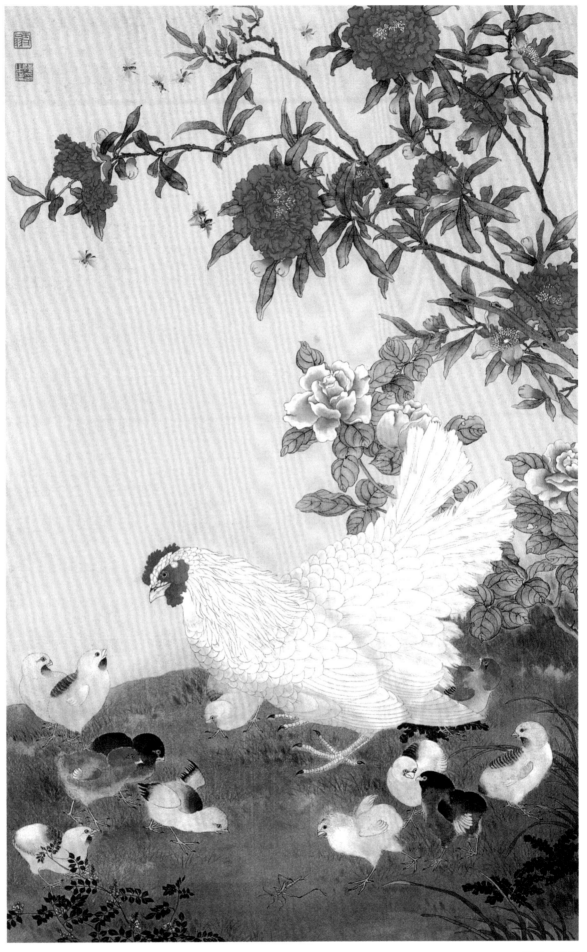

榴蜂鸡雏图

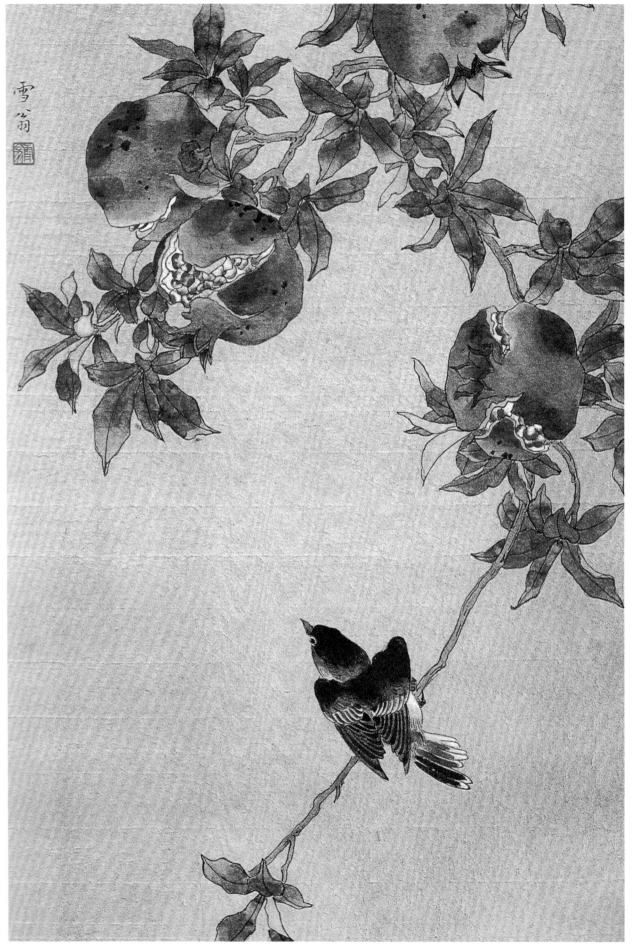

石榴小鸟图

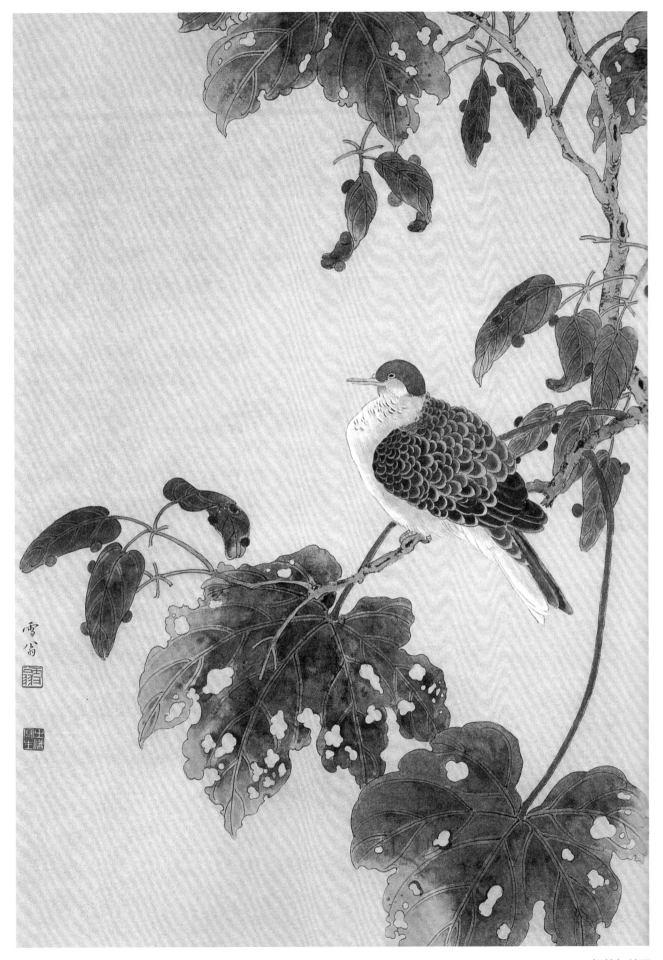

桐枝栖鸠图

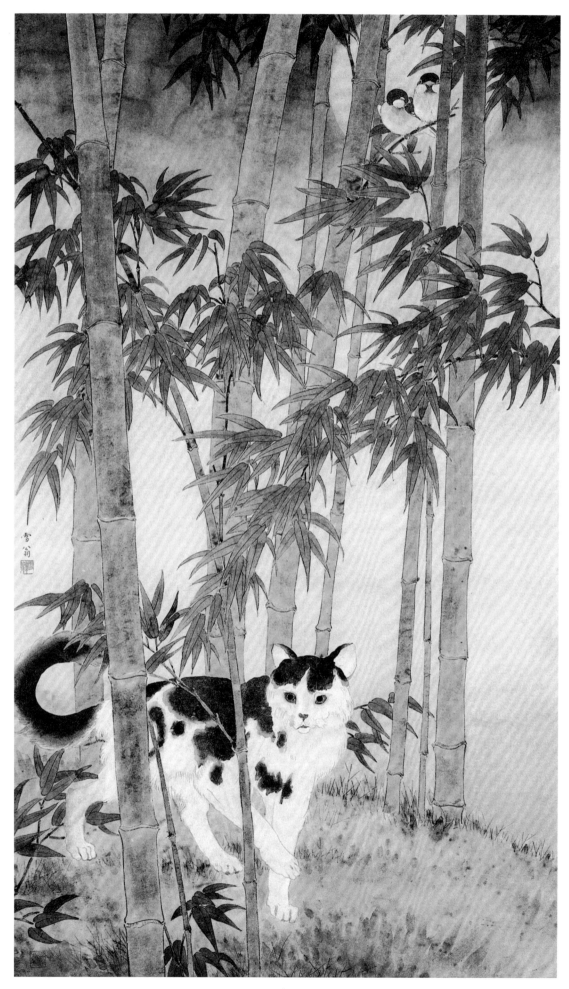

竹林静趣图

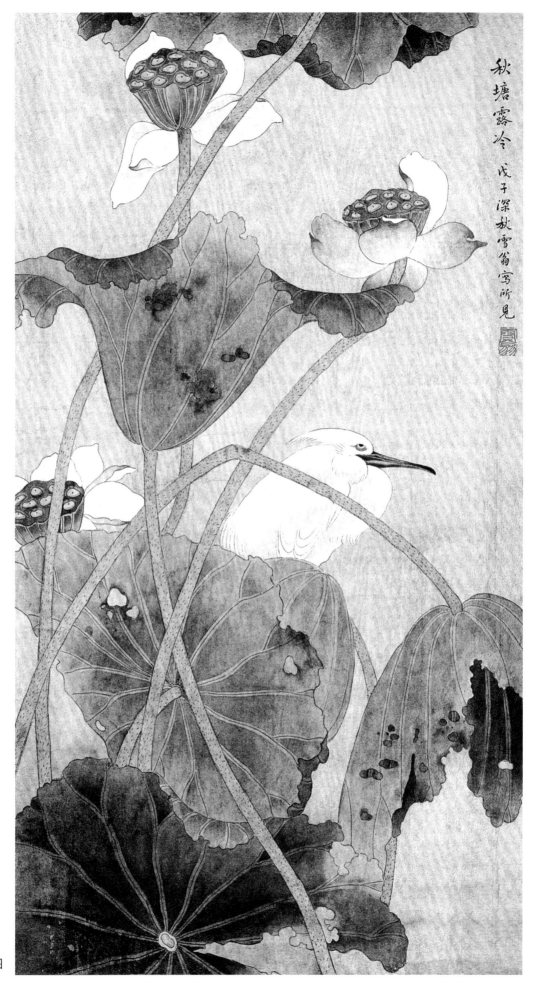

秋塘露冷图

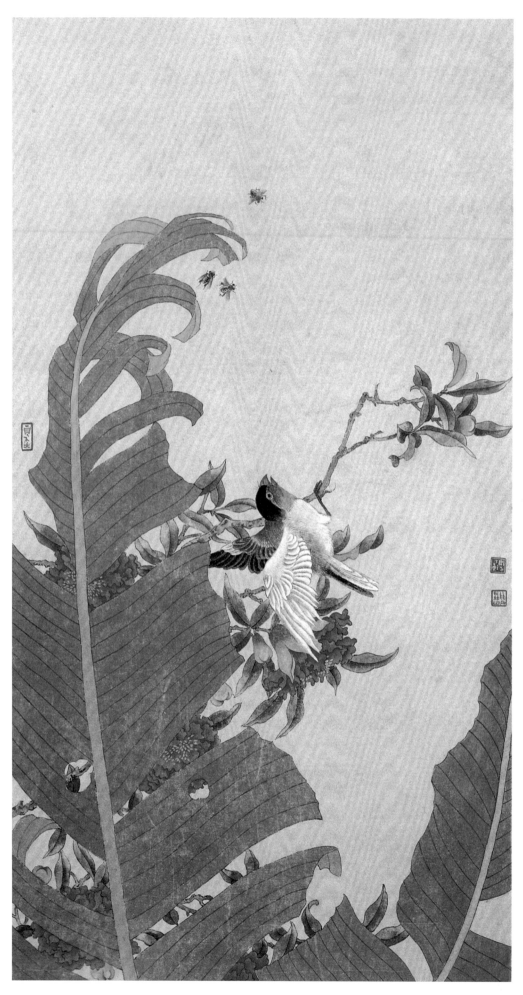

榴花芭蕉图

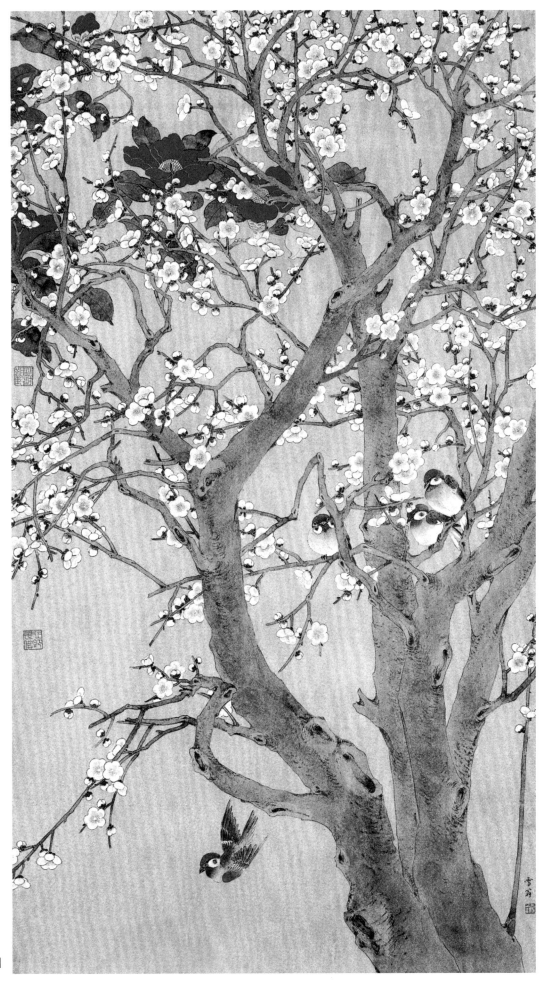

梅雀山茶图

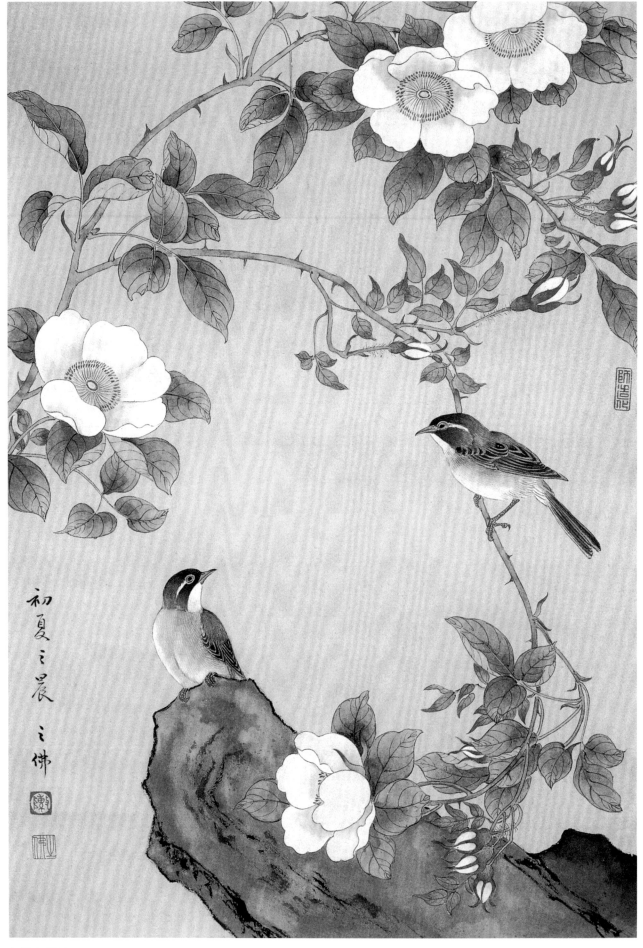

初夏之晨图

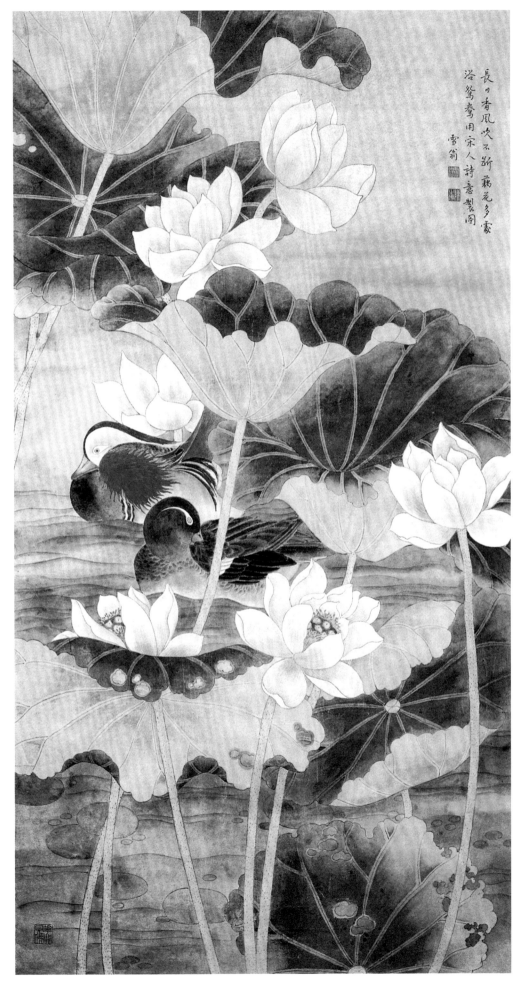

長日香風吹不斷 藕花多處
浴鴛鴦用宋人詩意製圖
雪翁

藕花鸳浴图

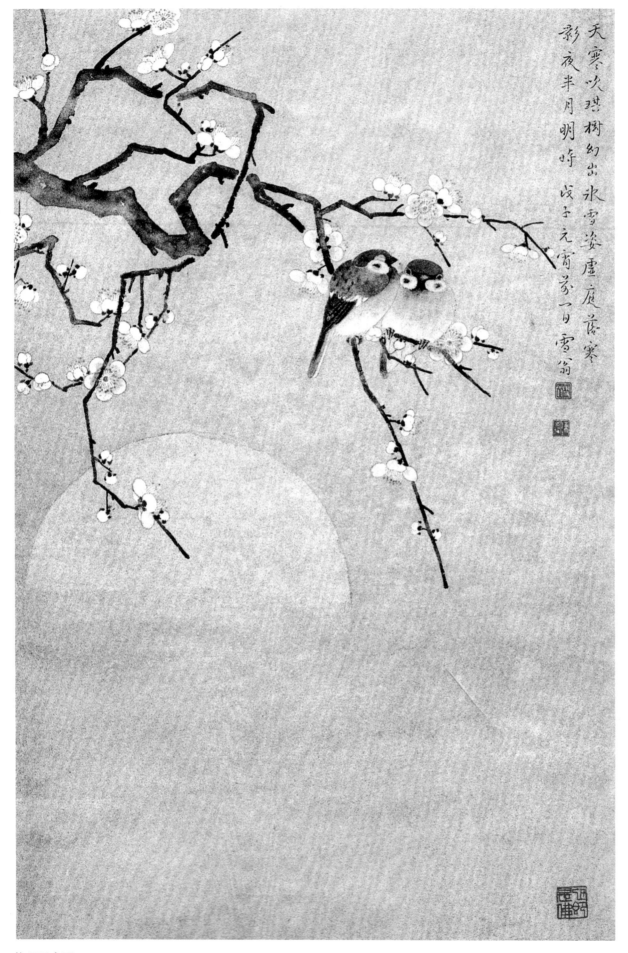

天寒吹琱树幻出冰雪姿虚庭蓓蕾
影夜半月明睐 戊子元宵茶一日 雪翁

梅月眠禽图

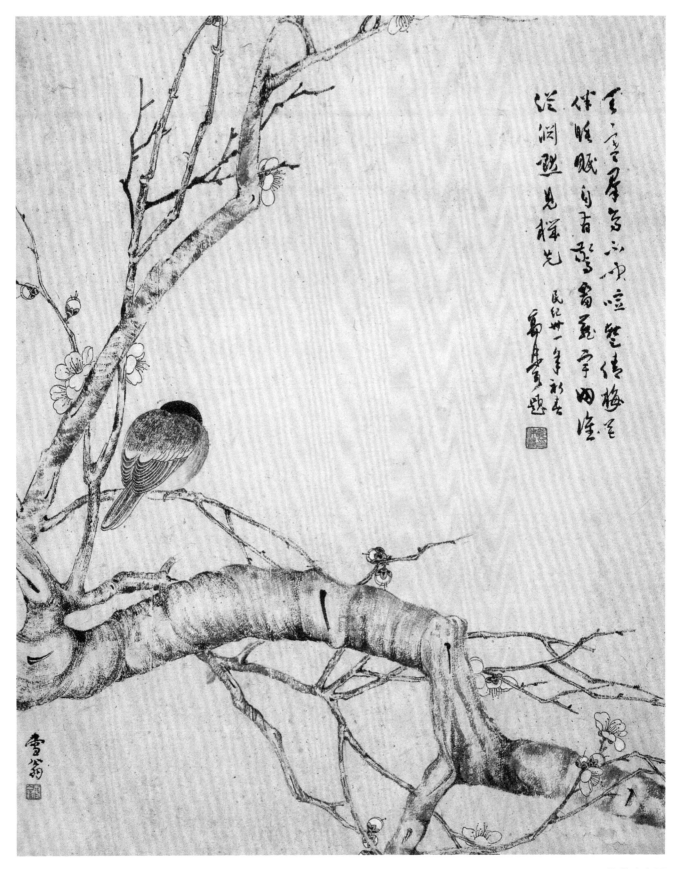

梅花宿鸟图

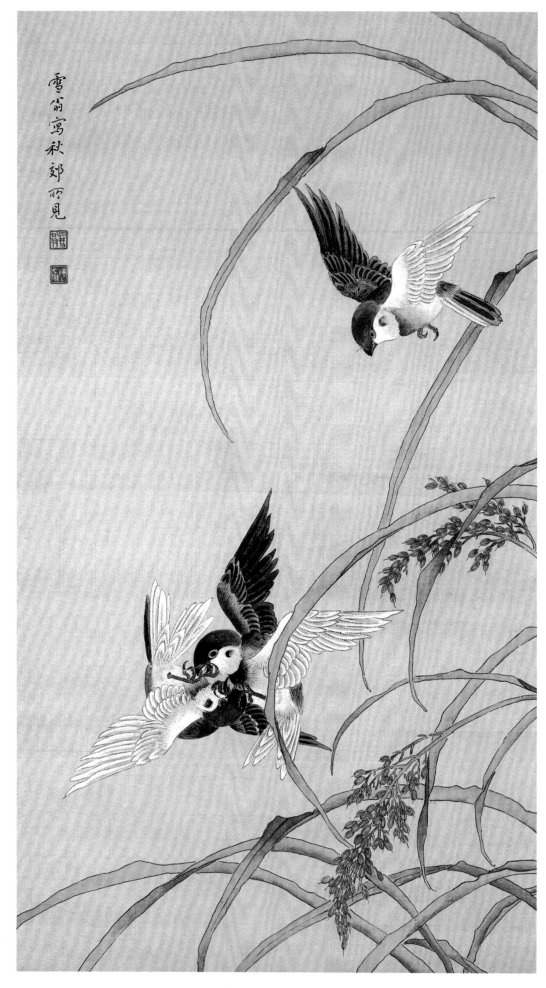

秋郊雀斗图

半臨秋水照新妝澹靜丰神冷艷裳
堪興菊英梅晚節爰他含雨拒清霜
戊子春日寫明人詩意 雪翁

白芙蓉图

白水满春塘，旅雁每迴翔。唼流牵弱藻，
饮翩带馀霜。群浮动轻浪，单�̄远派。
光悬飞竟不下，乱起未成行。刷羽同摇漾，
一举远栖遗。沈休文咏湖雁。
丁亥深秋作菡真庐雪翁

湖雁诗意图

秋荷双鹭图

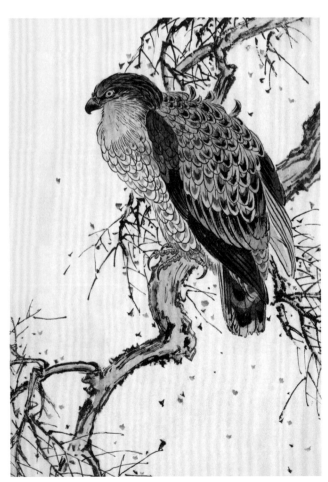

临摹《景年画谱》

临摹《景年画谱》

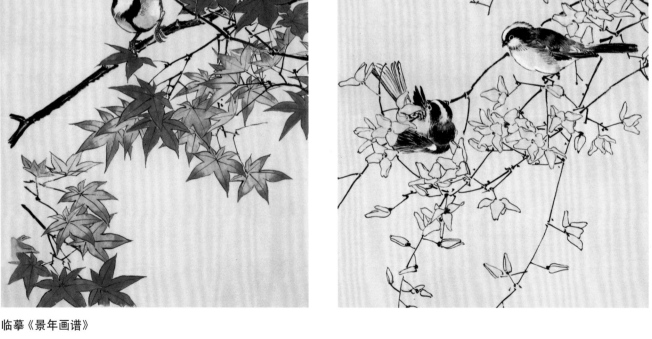

临摹《景年画谱》

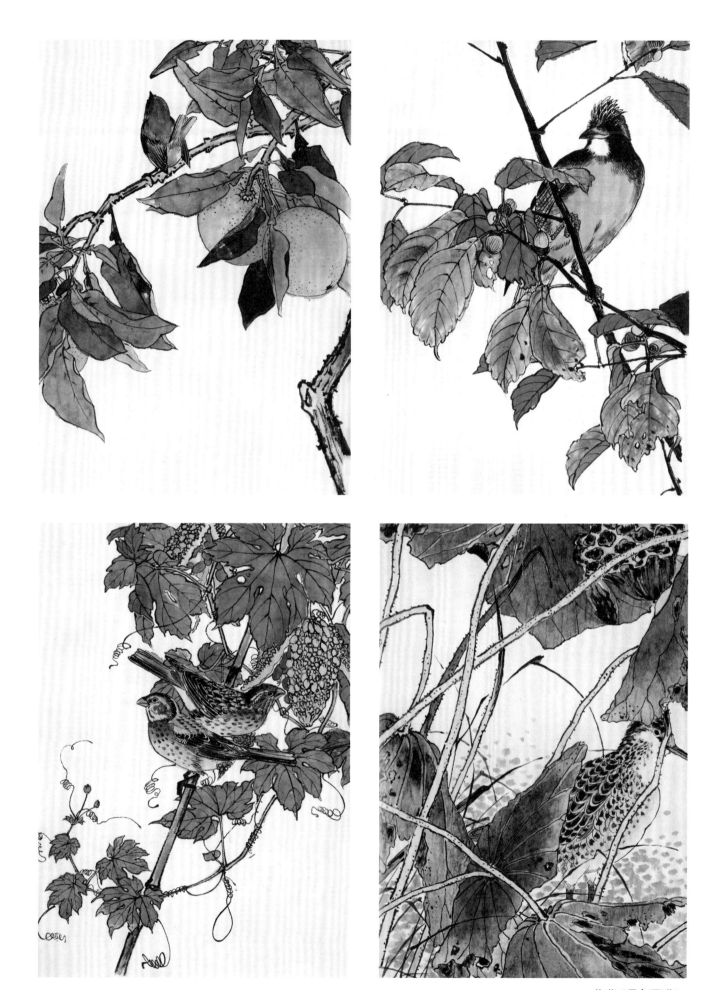

临摹《景年画谱》

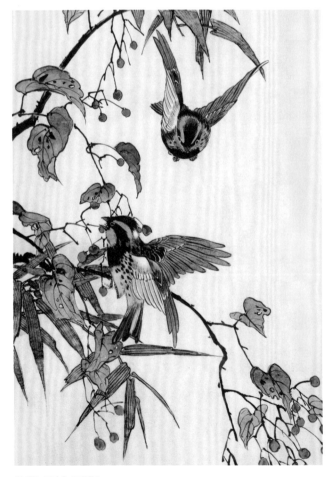

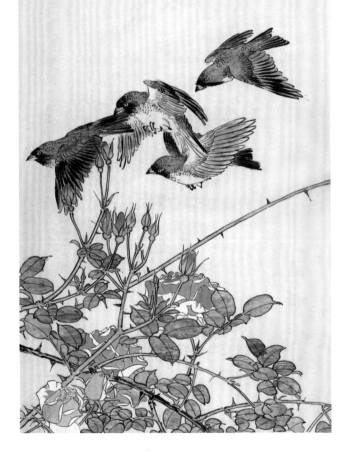

临摹《景年画谱》

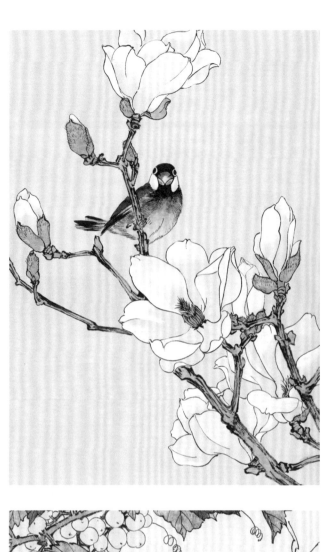
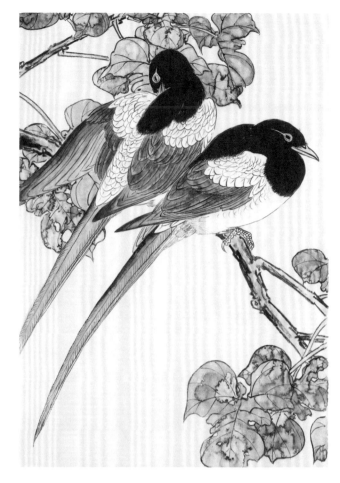
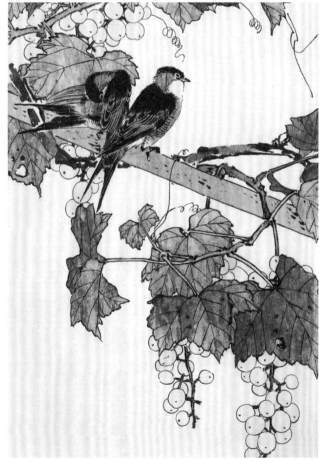
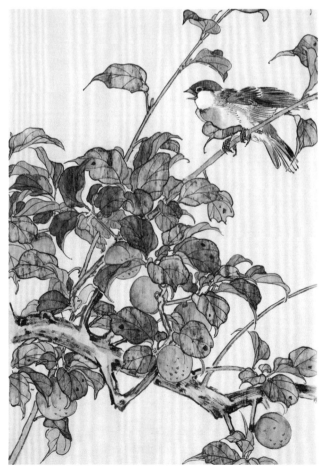

临摹《景年画谱》

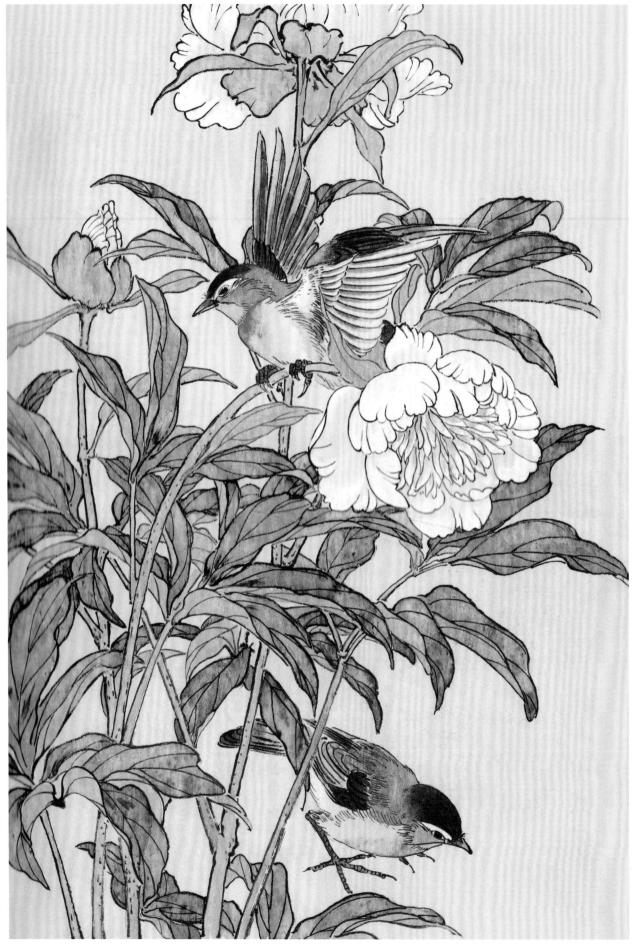

临摹《景年画谱》

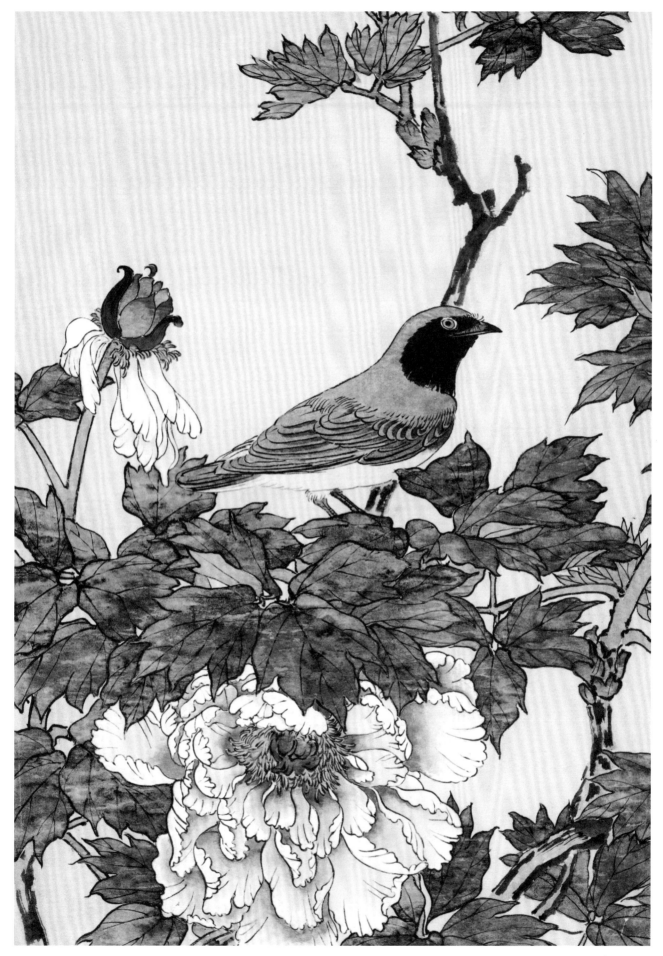

临摹《景年画谱》

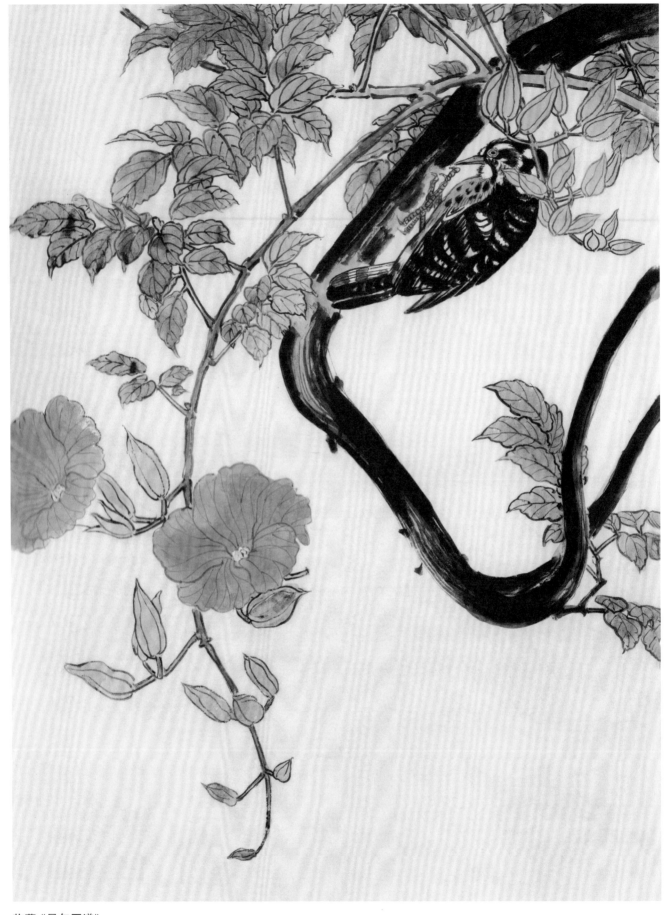

临摹《景年画谱》

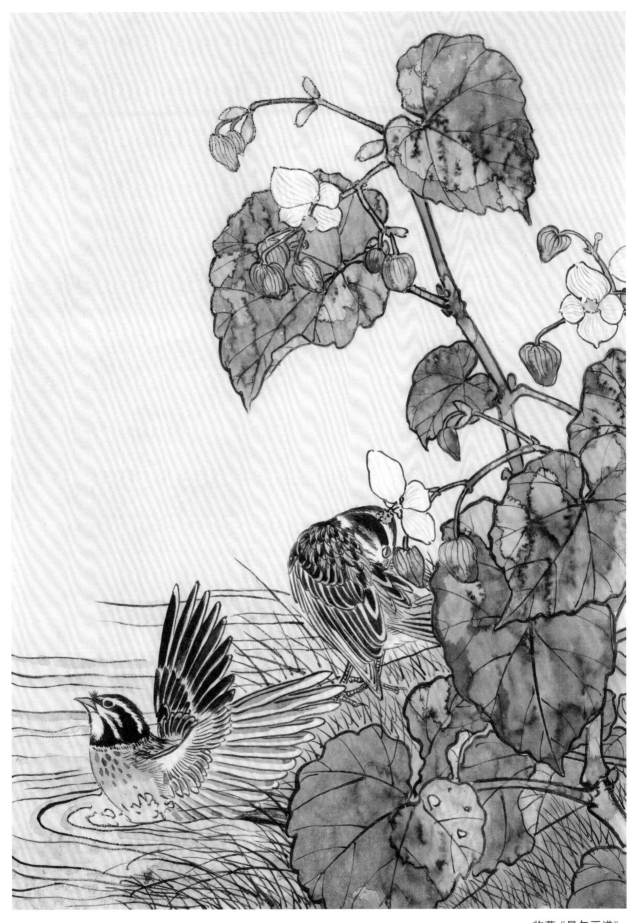

临摹《景年画谱》

陈之佛艺术年表

1896年 1岁

9月14日（农历八月初八），生于浙江省余姚县。

1902年 6岁

开始接受启蒙教育。

1906年 10岁

对图画开始有了兴趣，常观察小动物和花果，并随意涂绘。

1911年 15岁

课余临摹《芥子园画传》，每晚必到深夜。

1916年 20岁

于浙江省杭州甲种工业学校毕业，因成绩优异留校任教。担任染织图案、机织法、织物意匠和铅笔画等教程的教学。

1917年 21岁

编成《图案讲义》一册，被定为学校指定教材，这是他在图案方面的第一部著作，也是我国最早的一本图案教材。

1918年 22岁

10月，东渡日本。在日本学习水彩、水粉、素描等。

1919年 23岁

4月，考入日本文部省东京美术学校（现东京艺术大学）工艺图案科，是该科第一名外国留学生，也是我国去日本专门学习工艺图案的第一人。

1921年 25岁

作品壁挂图案参加日本农商务省举办的工艺展览，获奖。

1922年 26岁

创作装饰画一幅，参加日本美术会美术展览，获银奖。

1923年 27岁

3月，于日本东京美术学校工艺图案科毕业。
4月回国，任上海东方艺术专门学校教授兼图案科主任。

1914年在浙江慈溪

1922年在日本东京

1929年在广州美专执教时

1925年　29岁

东方艺术专门学校与上海艺师合并，改名上海艺术大学，继续任该校教授。

1928年　32岁

应广州市立美术专科学校聘请，任该校教授兼图案科主任。

著作《色彩学》出版。

1929年　33岁

4月，图案及装帧画作品参加第一届全国美展。《图案》第一集由开明书店出版。

1930年　34岁

7月，辞去广州美专职务返回上海。

8月，任上海美专教授，并在上海艺专兼课。

著作《图案法ABC》由ABC丛书出版社出版。

1930年与门生邓白、卢景光、麦语诗合影

1936年于南京家中

1931年　35岁

应徐悲鸿之聘去南京中央大学教育学院艺术专修科任教，讲授图案、色彩学、透视学、中国美术史、西洋美术史及艺用人体解剖学等课程。

1933年　37岁

11月12日，中国美术会筹备会成立，当选为理事。

1934年　38岁

9月15日，南京举办中国美术会第一届美展，工笔花鸟画作品第一次以"雪翁"署名参展。

著作《表号图案》《西洋美术概论》等先后出版。

1935年　39岁

4月，作品参加中国美术会第二届美展。

10月，花鸟画《雪梅》《飞瀑》等参加中国美术会第三届美展。

著作《艺用人体解剖学》《图案教材》《中学图案教材》等先后出版。

1936年　40岁

任第二届全国美展筹备委员会和评审委员、全国手工艺品展览评审委员。

10月，中国美术会举办第五届美展，其装饰画《降魔》、花鸟画《寒梅》《寒姿》、山水画《秋瀑》及平面图案等参加展出。

1937年　41岁

4月，工笔花鸟画《雪雉图》及装饰画一幅参加第二届全国美展。展览结束后全部作品送往英国展出。

5月18日，与常任侠、胡小石、朱希祖等发起组织中国美术史学会。

著作《图案构成法》出版。

1938年　42岁

1月底，全家抵达重庆沙坪坝，中央大学教育学院改名为中央大学师范学院，继续在师范学院艺术科任教授。

3月，取宅名为"流憩庐"。

1940年　44岁

5月，中国美术会与美术界抗敌协会合并，成立中华全国美术会，当选为常务理事。

著作《西洋绘画史话》由商务印书馆出版。

1941年 45岁

1月，任教育部美术教育委员会委员。中央大学师范学院艺术科改名为艺术系，继续任该系教授。

1942年 46岁

3月，在重庆首次举办"陈之佛国画展"，展出的全部是工笔花鸟画，在美术界引起极大的反响。

7月，被任命为国立艺术专科学校校长。兼任中央大学艺术系教授。

1944年 48岁

5月，作品参加第三届全国美展。

8月，在重庆举办第二次"陈之佛国画展"。

1945年 49岁

12月，于成都举办第三次"陈之佛国画展"。

1949年 53岁

2月，在上海得知中央大学不迁台湾的消息，即率全家返回南京。

5月，送次子家玄参加第三野战军。

8月，中央大学改名南京大学。受聘为艺术系教授。

10月，应聘任华东军政大学直属文新大队美术教员，教图案与色彩学。

1950年 54岁

5月，作品参加南京市第一届美展。

6月，被南京市兴建人民烈士陵筹备委员会聘为设计委员会委员，制定《1950年—1954年写作与绘画创作计划》。

1951年 55岁

1月，作品参加南京市第二届美展。

7月，送幼子家宇参加"抗美援朝"。

1952年 56岁

7月，全国院系调整，成立南京师范学院，任该院美术系教授。

编写《新图案教材》。

1953年 57岁

9月，作品《和平之春》《秋荷》参加在北京举办的第一届全国国画展。

1940—1944年间与中央大学艺术系师生合影

1942年在重庆励志社举办第一次个人画展

1945年，陈之佛、徐悲鸿、傅抱石、黄显之几位教授与1945届学生合影

年底去北京参观全国民间工艺展览并应邀作《什么叫美术工艺》的演讲。

编著《中国图案参考资料》出版。

1954年 58岁

任南京师范学院学术委员会委员。

5月，赴上海出席中国美术家协会华东分会成立大会，当选为常务理事。任南京云锦研究工作组组长。任中国民主同盟江苏省委员会委员。制定编写《中国工艺图案》的计划。

1948年，与吕斯百、黄君璧、傅抱石、秦宣夫
等美术系同仁合影

1958年在南京艺术专
科学校接待来访外宾

1955年 59岁

为振兴江苏工艺美术，到苏州、扬州、无锡、常熟等工艺品产地进行实地调查，提出改进、提高、发展的意见与方案。

作品参加第二届全国美展。

1956年 60岁

6月，任南京师范学院美术系主任。

7月，加入中国共产党。

9月，江苏省美术馆举办"陈之佛收藏近代名家作品展览"。

作品《瑞雪兆丰年》获"江苏省近两年来优秀作品"一等奖。

11月，作品《梅鹤》《青松白鸡》参加"江苏省中国画展览"。作品《瑞雪兆丰年》参加第二届全国国画展。

1957年 61岁

2月，江苏省国画院筹备委员会正式成立，任副主任委员。

3月25日，出席纺织工业厅在常州召开的江苏省第三次花布纹样图案评选会议。

1958年 62岁

5月，出访波兰、匈牙利，并途经莫斯科。

7月，受聘任南京艺术专科学校（即原华东艺术专科学校）副校长。

11月10日，参加在北京举行的"首都十大建筑美术工作会议"，并接受主持北京人民大会堂江苏厅的室内设计工作。

1959年 63岁

2月，作品参加"江苏省国画展览"。

8月，《陈之佛画集》《陈之佛画选》由人民美术出版社出版。暑假完成巨幅工笔花鸟画《松龄鹤寿》以及《祖国万岁》《鸣喜图》等作品。

1960年 64岁

南京艺术专科学校改名为南京艺术学院，任副院长。

3月，江苏省国画院正式成立，任画师兼副院长。

6月，作品《鸣喜图》参加全国美展。

7月17日到31日，中国美术家协会江苏分会、江苏省美术馆联合主办"陈之佛花鸟画展览"，共展出作品80件。

《古代波斯图案》由上海人民美术出版社出版。

1961年 65岁

应邮电部之约，设计《丹顶鹤》特种邮票一套，被评为"新中国成立30最佳邮票"。

5月，应文化部邀请去北京，为"全国高等艺术院校工艺美术教材"编选组负责人之一，并任《中国工艺美术史纲》主编。

1962年 66岁

1月15日，因脑出血去世。

陈之佛常用印选

仁者寿 正青刻

唯仁者寿 正青刻

花开见佛 福厂刻

雪翁 黄养辉刻

师法造化 黄养辉刻

之佛 丁吉甫刻

雪翁 傅抱石刻

心即是佛 傅抱石篆 白云刻

雪翁画记 傅抱石刻

心即是佛 王栋刻

寄情 王栋刻

心即是佛 杨中子刻

陈之佛 罗末子刻

百花齐放 罗末子刻

雪翁长寿 圣逸刻

流憩庐 沈左尧刻

养真庐 沈左尧刻

养真庐书画记 石鸿刻

师造化 张矩刻

陈之佛印 张矩刻

含和 童万庵刻

雪翁 钱君匋刻

之佛印信 钱君匋刻

春满江南 宋朗刻

图书在版编目（CIP）数据

陈之佛学画随笔 / 陈之佛著. —— 上海：上海人民
美术出版社，2020.1
（名家讲稿系列丛书）
ISBN 978-7-5586-1466-8

Ⅰ.①陈… Ⅱ.①陈… Ⅲ.①工笔花鸟画-国画技法
Ⅳ.①J212.27

中国版本图书馆CIP数据核字（2019）第233494号

名家讲稿
陈之佛学画随笔

著　者	陈之佛	
编　者	本　社	
主　编	邱孟瑜	
策　划	徐　亭	
责任编辑	徐　亭	
图片调色	徐才平	
技术编辑	季　卫	
出版发行	**上海人民美術出版社**	
	（上海长乐路672弄33号）	
印　刷	上海颛辉印刷厂	
开　本	889×1194　1/16　9.5印张	
版　次	2020年2月第1版	
印　次	2020年2月第1次	
印　数	0001-3300	
书　号	ISBN 978-7-5586-1466-8	
定　价	88.00元	